[增訂二版]

紋飾圖案設計法

從基礎構造、案例剖析到實作與驗證，解謎圖案設計經典之作

路易斯·佛爾曼·戴伊——著

阿莫爾·芬恩——增訂

.

PATTERN DESIGN by LEWIS FOREMAN DAY Revised and Enlarged by AMOR FENN

原著作於1903年初版；1915年再刷；1923年再刷；1933年出版增訂二版

目次

1　圖案是什麼⋯⋯⋯⋯⋯013

不被了解的圖案―「圖案」的意涵―重複的結果攸關製造―一定有幾何基礎―設計系統的應用與必要性―留下必然的線條，而非伺機表現

2　方形⋯⋯⋯⋯⋯021

幾何是所有圖案的基礎―簡單條紋的中斷處形成交叉線―格線樣式和棋盤格樣式建構了大量的各式圖案

3　三角形⋯⋯⋯⋯⋯ 029

對角線穿過方格可得出三角形―菱形從這時開始―此外，阿拉伯菱形紋中常見的六邊形、星形，和其他幾何單元

4　八邊形⋯⋯⋯⋯⋯035

第四方向的系列線得出八邊形―非完整的圖案單元，卻是某些放射狀圖案的基礎―更複雜的交叉線能得出十六和十八邊形，形成更精細但無需新原理的圖案―五角形圖案其實建構在簡單的格線上

絲絨圖案的起始―「棲居」圖案―義大利藤蔓花紋壁柱的演變―圖案中的動物形態―開啟一段冒險―從一個想法開始―事後想法

二版序言

　　這回《紋飾圖案設計法》的再版相當耗神，從市場持續穩定的需求，足見本書做為教科書的實用價值，因此最好趁此機會修訂和更新；我們決定委託與作者路易斯‧佛爾曼‧戴伊私交甚篤的阿莫爾‧芬恩（Amor Fenn）先生，他不僅熟悉其作品、而且能同理創作目標和方法。這也是本書問世以來首度的全面檢修；重新安排各章節的次序，在「飾邊」一章——芬恩先生特別親力親為——整個改造並且重新繪製插圖。書中為數不少的插畫都重新描繪和置換，其他新增的還包括了兩幅彩色插圖；此外，編輯也貢獻了一章有關過去八十多年來圖案設計發展的摘要，輔以知名的英國與歐陸設計師的代表作品。我們與本書相關的每個人都希望而且渴望維持本書做為標準作品的地位，努力延續並強化本書的效用，以期為學生和其他與設計或圖案有關的人們帶來助益，並期盼圖案和設計的重要性能逐漸落實在日常生活中。

　　然而，芬恩先生在本書印製期間離開我們，最終沒能見到作品的成果，對此我們深感惋惜與不捨，故銘誌於此。

出版社

B. T. 巴茨福德出版有限公司

1933 年 9 月

謝詞

下列貴方為本書提供材料以利重新描繪插圖、並允許重製再刷，本人銘心感激謹表最高謝忱：

朱利斯霍夫曼出版公司，斯圖加特（Firma Julius Hoffmann，Stuttgard）
提供圖 268 和圖 269（取自〈現代風格〉〔Der Moderne Stil〕第五幅），卷首插圖，圖 258，272 c 和 d（取自「藝術工作者工作室」〔The Art Worker's Studio〕）；

艾伯特·李維出版社，巴黎（Edition d'Art Albert Lévy，Paris）
提供圖 271，272 a 和 b（取自喬治·瓦爾米爾〔Georges Valmier〕《裝飾與顏色》〔Décor et Couleurs〕第一輯）；

查爾斯·莫羅出版社，巴黎（Edition d'Art Charles Moreau，Paris）
提供圖 270（取自《地毯與織物》〔Tapis et tissus〕）；
壁紙製造有限公司，曼徹斯特（Wallpaper Manufacturers Ltd., Manchester）
提供圖 261，264 b，266 a 和 b，以及圖 267 a 和 b。

圖 165 是已故的理察·格雷澤（Richard Glazier）的作品《歷史織品結構》（Historic Textile Fabrics）；圖 23，178，183，211 和 254 出自哈利·那波（Harry Napper）先生的設計；圖 268 a 和 b 出自查爾斯·法蘭西斯·安尼斯里·渥西（C. F. A. Voysey）先生；圖 265 a 和 b 來自出版社的《英格蘭當代裝飾藝術》（Modern Decorative Art in England），作者是 W. G. 保森·湯森德（W. G. Paulson Townsend）；以及，圖 264 a 和 261 b 出自布魯斯·詹姆斯·塔爾伯特（B. J. Talbert）的《古代與現代家具示例》（Examples of Ancient and Modern Furniture）。

阿莫爾·芬恩

初版序言

我想，一個人應該有權利把曾蓋過的房子拆掉就地重建。有時若能發現更合適的石材，也會悄悄改用。我正好做了類似的事。

過去十五年來的發展下，時代已然改變，但與此同時，設計系所的老師和學生卻仍停駐在原地；雖然我的觀點沒變，但視野隨著經驗開闊了。當《圖案解析》（The Anatomy of Pattern）要再出修訂版時，對我來說到第五版已是竭力之作，已無法再做更多修正了，最簡單的做法就是重新開始。

然而，本書儘管涵蓋了前作做為底本，訴求目的也大抵一致，但並非同一本書，應該說，這是構築在舊作基礎上的一本全新著作。

本書的確是囊括了另一本書的所有內容，但用了新的表述形式。隨處可見解釋和敘述，而且將文字修訂再修訂，盡我所能地言簡意賅。插圖也一樣，有更多的插圖是新的。書中將舊圖像重新繪製一事，對本書目的來說相當重要，不單單是將插圖放大到頁面可容許的尺度而已，還以更簡單一看就懂的方式來呈現。

從書中內容和目次都能看出，《紋飾圖案設計法》（Pattern Design）涵蓋的基礎比舊作《圖案解析》更為寬廣。但本書並未偏離主題。從我最早出版拙著以來，已數次在類似的幾個版本中，試圖收錄更多前一版所沒有的內容，我深深相信，最佳方案就是限制在一個明確的主題中徹底研究。當然，最後也不需多費唇舌，還是讓這本書自己來說吧。

我非常清楚實踐所得的知識能言說的很有限；但五年的經驗和三十年經驗以及圖案設計實務，肯定有些東西或更多的東西可以互相交流；為此，值得我分享出來。

路易斯・佛爾曼・戴伊
1903 年 9 月 1 日

預防禽流感
厝邊隔壁大家一起來！！

備忘錄

發行人 / 李明亮
總編輯 / 許國雄
健康促進指導老師 / 趙叔碧
發行機構 / 財團法人歐巴尼紀念基金會
地址 / 台北市基隆路一段163號11樓之2
電話(02)3765-3673 傳真(02)3765-3675
郵政劃撥帳號 / 19819629
網址 / http://www.urbani.org.tw

執行編輯 / 柴玲
美術編輯 / 蘇乃霙
繪圖提供 / 李研慧
攝影 / 林煜為
印刷 / 志承彩色印刷有限公司
工本費 / 25元
ISBN / 9572935348
初版一刷 / 170000本
出版時間 / 中華民國94年10月

成長需要您的支持

環境衛生的改善和醫藥的發達，我們免去了許多傳染病的威脅，

從前在小學班級裡總會發現幾個有砂眼或是長頭蝨的小朋友，

現在只在很少地區出現，但是人類的生活卻從未免於疾病的威脅。

每年初夏腸病毒常困擾小朋友，或造成幼稚園停課，

在南台灣，登革熱的威脅也常年存在；

而像肺結核、流行性感冒這樣古老的疾病則不斷以適應物種來維繫

傳染的發生…

愛滋病毒已形成燎原的趨勢，

病毒對人類的威脅不可能消失，

但，卻可以透過衛生教育，培養正確的防疫知能，

以面對未來更多不可知的疾病威脅。

二○○三年初夏，

台灣曾歷經一場世紀防疫考驗，

SARS無情奪走七十多條寶貴性命，

造成全台恐慌，

然而在危急時刻，

卻也悄悄凝聚了國人的團結與愛心，

匯集國內外熱心人士及民間團體自發性捐款，

「財團法人歐巴尼紀念基金會」成立了，

防疫‧健康‧人道關懷，是基金會主要的工作，

如果您也認同我們，歡迎您親身加入我們或給予我們經費的協助，

讓我們能夠持續發揚歐巴尼醫師無私奉獻的精神。

預防禽流感

厝邊隔壁大家一起來！！

附錄二

94年各縣市衛生局流感諮詢專線(網址)：

台北市衛生局		02-23754341
高雄市衛生局		07-2514113
基隆市衛生局		02-24276154
新竹市衛生局		03-5264094
台中市衛生局		04-23801151
台南市衛生局		06-2906386
嘉義市衛生局		05-2341150
台北縣衛生局		02-22586923
桃園縣衛生局		03-3363270
新竹縣衛生局		03-5511287
宜蘭縣衛生局		039-357011
苗栗縣衛生局		037-330002
台中縣衛生局		04-25270780
彰化縣衛生局		04-7115141#106
南投縣衛生局		049-2230607
雲林縣衛生局		05-5345811
嘉義縣衛生局		05-3620607
台南縣衛生局		06-6335140
高雄縣衛生局		07-7334866
屏東縣衛生局	08-7362986	08-7380208
澎湖縣衛生局		06-9272162#211
花蓮縣衛生局		038-226975
台東縣衛生局	089-331171	089-361104
金門縣衛生局		082-330697#605
連江縣衛生局		083-622095#223
行政院衛生署疾病管制局		網址:www.cdc.gov.tw
行政院農委會動植物防疫檢疫局		網址:www.baphig.gov.tw

民眾疫情諮詢電話：0800024582（您有事，我幫您）

（3）醫院值勤之實習醫師及護生：為整學期固定在醫院執勤之實習醫師及護生。

（4）衛生單位第一線防疫人員：疾病管制局及各地分局與衛生局、所之編制人員、第一線聘僱或臨時人員、司機、工友等。

（5）各消防隊救護車緊急救護人員。

（6）第一線海巡、岸巡人員。

（7）國際機場、港口入境安全檢查、證照查驗及第一線關務人員。

第4類：禽畜（雞、鴨、鵝、豬）養殖等相關行業工作人員及動物防疫人員，符合下列條件之一者，於10月3日起施打

（1）養禽（雞、鴨、鵝）業、養豬業與前述禽畜之屠宰、運輸、活體屠宰兼販賣業等工作人員。

（2）中央、地方實際參與動物防疫人員。

預防禽流感

厝邊隔壁大家一起來！！

附錄 一

94年流感疫苗接種計畫之實施對象與開打日期

第1類：符下列條件之一者，於10月3日起施打

（1）具中華民國國民身分，且於民國29年12月31日前（含）出生者。如為外籍人士，須具健保身分，並持有居留證者。

（2）目前居住於安養機構、養護機構、長期照護機構、護理之家機構、榮民之家、身心障礙福服務機構之全日型住宿機構、精神復健機構之康復之家等機構之受照顧者、榮民醫院公務預算床榮患及居家護理對象等，不受須年滿65歲資格之限制。

（3）實際照護上述機構等個案之工作人員。

（4）罕見疾病患者。

第2類：符下列條件之一者，於9月26日起施打

6個月以上2歲以下幼兒，為具中華民國國民身分，且於民國92年9月1日至94年4月30日出生年滿6個月以上之幼兒。

第3類：醫療院所之醫護等人員及防疫人員，於9月中旬9起施打，10月2日前結束接種作業

（1）醫療院所執業醫事人員。

（2）醫療院所員額內非醫事人員。

傳染病防治調查表，若出現發燒、咳嗽、呼吸道病徵等類流感症狀，請戴口罩就醫，並主動告知醫師有關旅遊中之活動情形。

2. 自我健康管理10天，每天測量體溫。

參、懷疑感染處理篇

注意事項：

1. 發燒時要儘快就醫
2. 保持住所室內空氣流通
3. 維持正常飲食
4. 多喝水
5. 適當地休息
6. 聽從醫師指示用藥，並與醫師保持聯繫

流感抗病毒藥劑

在疫苗尚未發展上市前，抗病毒藥劑為有效的保護方式之一，可改善症狀，縮短病程，減少病毒傳染擴散。

預防禽流感

厝邊隔壁大家一起來！！

三、出外旅遊如何減少風險、避免感染？

（一）行前準備

1. 避免前往流行地區，如需前往先了解當地可能提供之醫療資源。
2. 旅遊前準備好隨身防護藥包，比如酒精棉包(消毒用)、口罩、體溫計。
3. 如果有發燒、咳嗽、呼吸道病徵等類流感症狀，則延期或取消行程。

（二）旅途中防範

1. 在旅途中避免接觸（包括餵食）禽鳥，若不慎接觸，應馬上以肥皂徹底清洗。
2. 不要到販賣生禽場所，如需要到鳥園、農場等地方參觀，請做好防護。
3. 注意飲食衛生，避免生食。
4. 旅途中若出現發燒、咳嗽等症狀，應戴上口罩，立即告知領隊，並儘快就醫。

（三）返國後的因應

1. 返台入境時，請依政府公告疫情等級配合填妥

大人、小朋友背對背，垂直彎腰雙手在背後互拉（注意身體力量要平衡）。

8－2

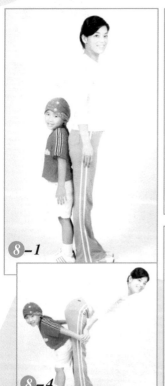

8－1

8－4

8－3

預防禽流感

厝邊隔壁大家一起來！！

單人動作7.

大人、小朋友背對背，臂膀伸直手心貼手心，扭腰旋身（搖擺弧度儘量大些，記得雙腳不可亂動喔）。

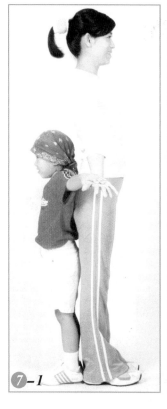

7-1

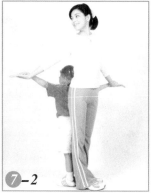

7-2

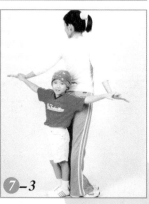

7-3

小朋友儘量伸直雙手拍打大人手掌心（跳起來更好），來回數次。

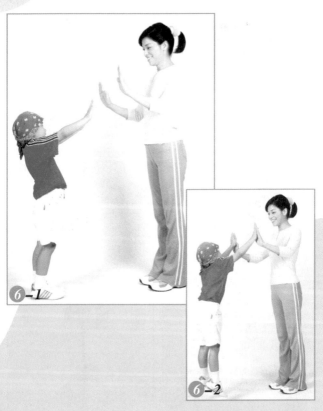

單
人
動
作
5.

右邊臀側坐，右腳微彎，左腳伸直，將左腿騰空跨於右腿上方，右臂膀伸直手指朝天（利用腰部力量牽動腿，直到腰部臀部有點酸酸熱熱），連續來回做數次。

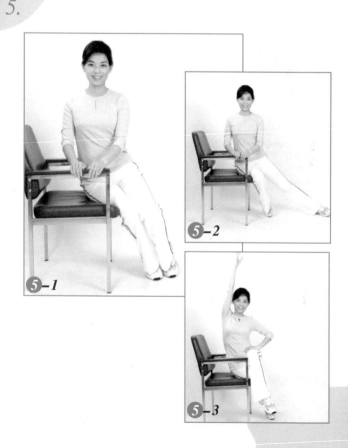

單人動作
4.

雙腳伸直併攏騰空（儘可能坐在椅子邊緣處，小腹用力），雙腳連續交叉數次（速度適中），雙手握拳手肘微彎，向空中做出拳姿勢，配合腳部節奏，右腳抬高必出左手，左腳抬高必出右手。

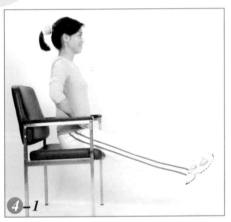

4-1

4-3

4-2

預防禽流感

厝邊隔壁大家一起來！！

單人動作 3.

雙腳前後站立（右腳內緣與左腳內緣成一直線），雙手伸直握拳（握緊），向後用力延伸，上身記得挺起（此時左腳跟離地），頭向上抬高，換邊換腳。

③-1

③-2

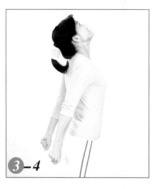

③-4

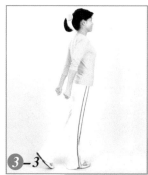

③-3

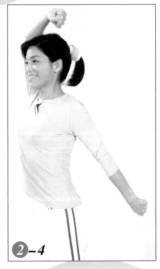

❷–4

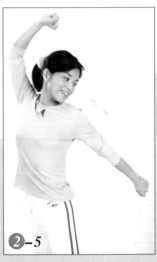

❷–5

單人動作2.

雙腳打開站立與肩同寬，右手肘彎曲，右手握拳抬高（拳頭朝內）置於頭頂正上方（拳眼朝下），左手握拳臂膀伸直，用力向後延伸（拳眼朝下，眼睛注視左手），換邊換手。

❶–4

❶–5

預防禽流感

厝邊隔壁大家一起來！！

單人動作 1.

雙腳打開站立與肩同寬，右手臂伸直（儘量靠近耳朵），手掌心用力朝天（手指併攏朝右），左手肘彎曲，手掌儘量向右抓肩胛骨（手肘肘眼對準鼻子，手肘高度不低於肩膀），雙腳弓箭步站立（前腳彎曲後腳伸直，腳跟紮實踩地），換邊換手換腳。

❶-1
❶-2
❶-3

二、禽流感防疫健康操

一二三四五

**舞動您的身，
　避免流感惹上身！！**

示範者 / 趙叔碧老師、陳瑋崗小朋友
攝 影 / 林煜為（童童天空專業攝影）

（四）流行時公共衛生隔離政策

1. 病患居家隔離
2. 停止集會活動
3. 旅遊限制

疾病管制局的呼籲：

1. 請避免接觸禽鳥及其排泄物，如有需要接觸，則應注意防護，事後並以肥皂徹底清潔雙手；食用禽肉及蛋類應徹底煮熟。
2. 平時就養成良好的衛生習慣，勤洗手，咳嗽及打噴嚏時以紙巾掩住口鼻；均衡飲食、適量運動，以增強免疫力。
3. 自國外流行地區返國後如有發燒和呼吸道症狀，請儘速就醫，並確實告知醫師旅遊史。
4. 注意政府所公佈的疫情等級與防治措施，務必配合相關的隔離與活動限制策略。

（二）環境衛生

 1.避免混養或是放養禽類（動物）

 2.給家禽（動物）供應足夠的飼料以及清水

 3.放置家禽（動物）的地方要常打掃與清洗

 4.妥善的處理死掉的家禽（動物），不可食用及隨意丟棄

 5.屠宰或清潔家禽（動物）後請馬上用肥皂洗手

 6.如發現家禽（動物）大量死亡應立即通知所在地農政單位處理

 7.鄰里間互相監督或是幫忙清潔住家附近環境

（三）施打流感疫苗的必需性

 1.施打疫苗是預防流感最好的方法，因政府考量資源的有限，所以在提供免費疫苗的政策上，會先設定施打對象的優先順序，將有限資源達到最大的效益。

 2.施打流感疫苗不僅可預防流感，也可以降低萬一同時感染禽流感病毒時發生病毒基因重組產生變種的風險。建議民眾若赴禽流感流行地區之前兩個星期需先施打流感疫苗。

預防禽流感
厝邊隔壁大家一起來！！

一、如何預防？

（一）個人衛生

1. 勤洗手
2. 飲食要均衡
3. 規律的運動
4. 充足的睡眠和休息以增強身體抵抗力
5. 避免出入人多擁擠或通風不良的場所
6. 避免接觸禽鳥類及其分泌物與排泄物，或到水鳥養殖棲息地涉水、戲水
7. 接觸家禽鳥類後立即用肥皂洗手或酒精消毒
8. 如工作上必需接觸禽鳥者(養殖或宰殺)必需有適當防護

咕咕咕，
不要說我雞婆喲！

- 產蛋力降低或是停止產蛋
- 禽鳥感染後在外觀上也可能無任何症狀而成為帶病毒者，如鴨、鵝、水鳥等。

（二）人類感染後的症狀

發燒、頭痛、咳嗽、呼吸困難、或其它呼吸道症狀、肌肉酸痛、腹瀉、少數病例引起腦炎。

貳、預防勝於治療

請你跟我這樣做：

勤洗手、量體溫、感冒趕緊戴口罩、咳嗽哈啾搗鼻口、發燒請勿趴趴走、免擱上班加上課、避開人多擁擠區，平平安安沒煩惱。

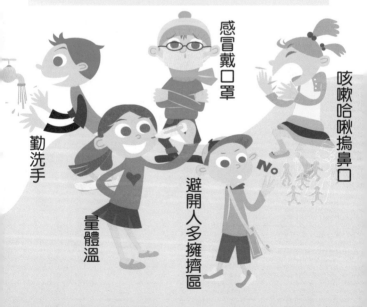

預防禽流感

厝邊隔壁大家一起來！！

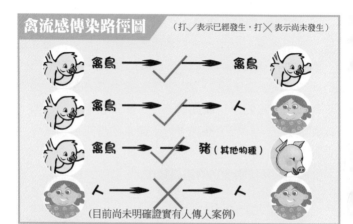

禽流感傳染路徑圖 （打√表示已經發生，打✕表示尚未發生）

禽鳥傳禽鳥──禽鳥間互相傳染。

禽鳥傳人───人接觸禽鳥類造成感染。

人傳人────同時感染禽流感病毒與人類流感病毒時，可能發生基因的重組形成新病毒而適應於人體，便可能造成人傳人。雖然目前尚未明確證實有人傳人案例，但仍應該提高警覺小心防範。

三、禽流感的症狀

（一）禽鳥感染後的症狀

● 雞冠水腫呈現紫色，羽毛明顯凌亂，無毛處皮膚呈現深青色帶紅色

● 食慾不振

二、禽流感的傳染途徑

以目前資料顯示，人與禽鳥或是動物密切接觸，或意外接觸受到病毒感染（例如在泰國，動物園用病死雞來餵食老虎），或是人類接觸到禽鳥類的排泄物或是分泌物，可能造成傳染，病毒在不同的物種間適應，一旦發生變異導致人傳人就可能引起致命性的人類禽流感流行。

警戒：人類接觸禽鳥的錯誤動作

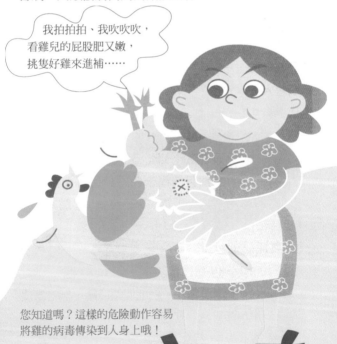

我拍拍拍、我吹吹吹，看雞兒的屁股肥又嫩，挑隻好雞來進補……

您知道嗎？這樣的危險動作容易將雞的病毒傳染到人身上哦！

（三）哪些人有較大風險感染到禽流感？

　　下列風險提醒您喲！

1. 接觸到病死的禽類。

2. 在鳥類的棲息地，附近的河流沼澤涉水、戲水時，接觸其排泄物。

3. 在混養或放養禽類（家畜）的地方活動、生活。

4. 不分男女老少、不分 年齡接觸到禽鳥者都有可能會被感染。

5. 與外觀健康之禽類水鳥接觸也有可能遭受感染。

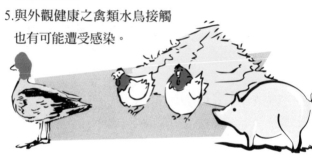

（四）哪些國家地區曾出現過禽流感？

　　香港、南韓、越南、日本、泰國、柬埔寨、中國大陸、印尼、寮國、俄羅斯、哈薩克、馬來西亞、荷蘭、土耳其、羅馬尼亞、希臘……

（五）哪些地區容易發生禽流感？

　　全球皆有可能，至今有發生禽流感之區域，以亞洲地區發生率最高。目前在越南、泰國、柬埔寨、印尼都有死亡病例報告。

禽流感會在台灣發生嗎？

一九九七年香港發生禽流感，導致6人死亡，香港政府隨即銷毀了150萬頭活雞。接著二〇〇三年香港又發生病例，迄今亞洲地區十幾個國家陸續爆發禽流感，一億五千多萬頭禽鳥遭撲殺。截至目前為止，有120人以上確定感染，超過60人死亡。慶幸的是，目前台灣尚無任何病例。在全球警訊之中，台灣的狀況會如何？大家都應謹慎面對可能發生的風險！防疫致勝，需要大家一起來！

壹、報給你知

一、認識禽流感

（一）流感是什麼？

　　人類流行性感冒，是流行性感冒病毒引起的，與一般感冒不一樣。

（二）禽流感是什麼？

　　家禽鳥類流行性感冒，與人類流感病毒屬同家族，有可能在適應物種時發生變異而造成跨越物種傳染。家禽（如雞、火雞、鴨、鵝……），鳥類（如水鳥、候鳥、飛鳥……）。

農家樂的背後潛藏著禽流感危機⋯⋯

記憶中的美好農村景象，在東南亞地區仍然廣泛存在著⋯⋯

秋收時節，農夫們扛起鋤頭到田地裡做活，農夫背後總是緊跟著三五隻可愛的鴨子。炊煙裊裊的農舍裡，雞犬相聞，混養的雞鴨們咕咕著叼食著孩子們手中掉落的飯粒，好一幅安詳的場景。

當夜深人靜時，農舍旁的豬舍卻飄來陣陣刺鼻的豬糞味道，伴隨著蛙鳴交錯聲和豢養動物的鼾聲，這就是典型的傳統農舍與禽畜動物們密不可分的真實生活寫照。

農舍的環境總是混養著家禽、寵物與畜養物，牠們相依相偎，卻也形成了人類流感與動物禽流感病毒交叉變異重組的好機會！在如此美好的農家樂背後竟然潛藏著變種流感病毒伺機侵犯其它動物的危機，怎不令人憂心？

財團法人歐巴尼紀念基金會
執行長

目次

1 圖案是什麼

不被了解的圖案

各位想了解這個主題的讀者，沒必要為了圖案而難為情。在藝術考量下，圖案必須端莊謙虛，但其實它把底部覆蓋起來是為了引起注意。圖案在我們生活周遭隨處可見。但有非常多的圖案沒做完全——甚至超過一半以上的圖案遭到冷眼看待，希望把它整個改掉。儘管如此，圖案就是這樣的存在；你無法視而不見。

如果人們對圖案有多一點的了解，知道設計者能控制和不能控制的事情，明白圖案如何成形及其範圍和目的，以及圖案成形之前的設計如何開展（不論是一時喜好或是為了更耐看），就不會將這一切視為理所當然。圖案設計的難度和在設計領域被重視的程度完全不成正比；就拿和我們大部分人有關的重複性圖案來說——即使我們不關心商業交易或製造——設計重複圖案所需的創造力和提供給設計的自由度根本是反比。就連威廉・莫里斯（William Morris）也承認，讓藝術家隨意設計一大張手工地毯，遠比要他為成堆的威爾頓絨毯（Wilton）、或常見的基德敏斯特絨毯（Kidderminster）設計小型重複圖案來得容易。只是，圖案設計這門藝術不是讓你在寬闊原野上揮灑，而是要在給定的邊界內力求表現。

嚴格的尺寸限制，對創作已是一大挑戰。在應用設計領域裡，製造是專斷獨行

的，而且還以製造機具嚴格監督著。有能力反抗的人去挑戰權威吧。至於做不到的人——大部分人皆是如此——反抗也是徒勞。我們大家都一樣，創作者和世界上其他人一樣仰賴製造；但那些頂有頭銜之人漠然以對又畏懼指責，不分青紅皂白就譴責起創作者不切實際又剛愎自用。他們的正義感有問題，他們責備製造缺乏藝術性，儘管準備行動，卻拒絕對製作者要做的、必須做的事，或是機器製造的部分伸出援手，不論他們喜歡圖案與否。最後落得只能寄望有些設計能力的人（他們可不是羅馬軍團）來協助製造，製造在沒有藝術奧援之下，最後也只能屈就醜陋兀自興嘆。

圖案以及需經過重複而成的圖案，既要符合大量製造的條件，甚至要配合機器生產的限制，這看起似乎樸實無華，卻是重要的考量要件，這不單只是為了製造商和其他從事促進工業與藝術交集的人，也是為了所有依賴不同程度的美感和適居環境尋求身心慰藉和安頓的廣大群眾們。

「圖案」的意涵

這裡使用「圖案」一詞頗具專業意涵——指的當然不是字典裡的「樣本」或是「模仿用的造形或模型」，而是專指「紋飾」而言，特別是有重複型態的紋飾。事實上，圖案就是重複的自然產物；而且每一個圖案的構造線都可以追溯出來；它們敢說自己確實具有幾何的精確性。當然，幾何圖案也是源自於早期的工藝方法。但沒有一種技巧能像幾何圖案推演得那麼簡約。編綁、編網、編織、或是任何機械的製作方式，都會產生圖案。作工愈粗糙，愈是顯出樸素的樣子——就像帆布上的粗大網孔；雖然精緻工藝也可以移轉到最細緻的緞子或最昂貴的絲絨上，只是當中的經緯線已非肉眼可辨，織網固然一直都在，但人們看見的永遠是圖案的形式。機械技師的驕傲是不留下結構痕跡。但對創作者來說，結構痕跡反而能為圖案增添趣味，引人注意；與其試圖消除，更傾向坦率接受，並且在創作過程中盡力把組織結構和圖案做到最好。甚至將組織結構當做靈感的來源，忽視結構對他來說就像是浪費了藝術創作的大好機會。

我們從大量最簡單也最令人滿意，儘管不全是最美的圖案作品中，整理出操作方法，至於要如何自然發揮做出最佳成果，那就看創作者的決心了。

圖1：薄冰上的桃花——日本圖案

重複的結果攸關製造

　　將簡單的單元經過重複，從基本手工作業過程到機器製造，絕對無誤地，最後都會得到圖案，而且該重複的地方都能井然有序確實出現。選擇你喜歡的任何形式，然後以規律的間隔重複，就一定會得到圖案，如同反覆出現的聲音一定會形成節奏或律動一樣，不論你想要與否。大自然也是如此，即便形式不同，也不是以設定好的間隔反覆出現。雛菊會在草坪上形成圖案、小石子則是在步道上、枯葉在巷道中；樹上的枝幹、映襯著天空的嫩枝、白日藍天裡浮現的朵朵雲、黑夜深處連綴成菱形紋的繁星，所有的一切都成了永恆的圖案。樹木的紋理、大理石的脈絡、花崗岩的斑點，顯然是高明合宜的設計成了人們喜愛的圖案。海水表面掀起的漣漪，如同沙灘上的印跡紋路，風吹之時，岩石上的貝殼也會聚集成特定的圖案。當你走過時，你的足跡在帶著露珠的草坪上留下圖案；當我們在窗戶上呼氣，也會留下圖案。

　　不過就技術而言，我們從圖案所了解的，不單只是類似形式的反覆出現而已，還必須是有規律間隔的反覆出現。日本人演繹在薄冰上的桃花無疑帶有裝飾性。可

以看做是一個圖案的局部，不過要完成這個圖案就應該重複，但圖中並未這麼做。

　　然而，從這所謂的「圖案」中隨意出現的樣子來看，也無法說這個圖案設計得很隨興；因為它的名稱已經否認了。

　　藝術家的手不是在紙上漫無目的遊走，就能畫出想像中的花朵。所有想像力豐富的腦中都有一個空間留給所有別緻的紋飾；但設計無法單憑想像力的豐沛氾濫；而是要心靈手巧地，搭建在和圖案協調一致的線條上，這相當費事，但也許該說，對藝術家而言吃苦也是喜悅。如果感到厭煩，或許可以確知自己的志向不在應用設計。

一定有幾何基礎

　　用來建構重複性紋飾的主要線條很少也很單純，所以很容易找到。就如科學家將動物世界分門別類，藝術家也可以依照圖案的結構加以分類。和科學家一樣，藝術家能在不同的設計組別中指出雷同之處和首次顯露的所有差異，還能將所有圖案可能構築的骨架明明白白地揭示出來。

圖 2：圖案中預先決定的空隙

想不顧圖案的邏輯構造就動手設計，這種想法有違常理。去抗議藝術應該擺脫規則，這都非常好；但規則仍主宰著藝術，一點也沒少。而且圖案設計師到頭來還是要指望枯燥的設計骨骼。但關於設計的圖案單元，他可以很自由；如果他想，也可以完全拋開品味；然而當他對圖案做出重複時，重複的秩序就會顯示出骨架；骨架始終都藏在圖案裡。

如果主張設計一定要在幾何基礎上進行，這似乎有些教條主義；而且所有的教條都是雙面刃，有好有壞，容易激起說服不了的學生唱反調；但經驗也會向他證明，要避免落入俗套，就不要漫無目的地開始工作。那麼假設在沒有形式布局的想法下就著手設計，又會如何？比方說渦捲紋吧，它本身相當典雅。但把這類渦捲紋一系列並排起來，呈現出的線條正好自爆繪圖者沒用大腦，才會粗俗到令人意外的地步。設計生涯中，誰不曾經歷過壁紙或其他圖案中莫名冒出某種怪異條紋，還對著他招搖？不過，對設計者自己來說，最奇特的經歷之一是，不知道自己中了什麼詭計拿一個相當幼稚的圖案來重複。讓一個比方說布局得很均勻的設計，一張貼到牆壁上時線條竟有歪斜感，牆壁變得假假的，還以為壁紙貼歪了。

在圖案中，若是底部有塊狀的留白，那些空隙絕對不是偶然。大部分的空隙都是刻意設計——而且從一開始就是——也許對它們在重複中可能帶來的災難毫無所知之下。

設計系統的應用與必要性

業餘愛好者（以及第一次業餘親自繪製圖案的畫家）會跟你說，煞費苦心的線條卻得出笨拙的圖案，這就是精確設計（mathematical planning）的結果。這說法不全然為錯，但是每一個有實作經驗的設計師都知道，事實剛好相反。最根本的錯誤莫過於，設計師把重複圖案時最初冒出的奇怪條紋當成是工作用的線條在強人所難：實際上，是因為他沒好好在線上操作，才避免不了這個結果。如果你沒有一套可遵循的作業系統，那就等於連唯一的安全措施也失去了。一個圖案可能相對地沒什麼特徵；一旦圖案無法以特徵彰顯自己又缺乏秩序的話，或許就那麼直接被忽略掉了。如此微不足道的結果若還要勞心費神，實在不值得。

任何有個性的設計裡通常都具有特徵，當圖案進行重複，特徵便從中脫穎而出。這些特徵肯定會牢牢吸引人們的目光；不僅如此，還會促使和這些特徵相連的線條

圖3：均衡的紋飾可做成嵌板，但無法構成重複性的圖案

也跟著被看見。在這樣的情況下，幾乎不可能出現設計者未經考量的線條，所有線條應該都以想得到的最佳方式結合起來了。不過還是很可能發生歪掉的情形。

只要涉及到重複，僅以單一構圖的均衡性來滿足視覺，那還不夠。以圖 3 斗篷的肩部為例，一側揚起到獅背上方，另一側掉到獅背下方，這若是拿來重複做成渦捲紋作品會給人不平穩的感覺。要讓所有細節都能均衡的唯一方法，就是從一開始就確實做好對稱編排。這能確保圖案彼此相互銜接，也能夠在界線內做任何修改，甚至還能在完成後將建構的基礎掩飾起來。

有經驗的設計師不會做沒必要的冒險。他得接受幾種幾何方案做為他的設計基礎，鑑定其中線條的嚴謹性、可發揮的效力以及可做到的尺度感，謹慎確認這些線條可用來達成的裝飾目的。他會利用特徵將條紋偏一邊的走勢給抵消掉，把注意力引開；也會為有疑慮的線條加上披覆，好像它們赤裸著不能露出來一樣。留在設計裡的線條都是他考量過效力和穩定性後所做的選擇。工作時把這樣的線條顯示出來在上面建構圖案，如此一來就不會有意外發生。

留下必然的線條，而非伺機表現

如果把線條留下來等待展現的機會，好像它們天賦異稟，只是不見容於序列中，但這有什麼好期待的呢？除非是奇蹟出現，才可能剛好精確落在藝術要求的地方。有時最優秀的玩家能僥倖做出好設計；但設計師不會去指望這樣的好運氣。

重點是：實際上這些線條最後都難免在重複的圖案中顯現出來；如果創作者設計時沒把線條安排好，它們就可能出現；因此，創作者一般來說最省力的預防方式，就是從一開始就制訂好線條的規範，把它們當做建構圖案用的框架，也就是他的設計骨架。

通常，一個有實作經驗的設計師不需太費力就能找出一個設計的骨骼架構，當骨架被葉狀或其他偽裝的細節包覆起來時，也能充分查找出來。不過，要將它們完全揭露到足以做為圖案求助的解剖明證，那就得經過詳盡分析才行。

2 方形

幾何是所有圖案的基礎

在開始解析設計為何偏離掉幾何形式之前，我們最好先把構成圖案的線條展示出來。它們證實就是所有圖案的基礎。

簡單條紋的中斷處形成交叉線

所有圖案裡最簡單的就是條紋——即一系列同一方向的平行線。不過，單只是線條很快就會碰到限制；因為在重複的線條中如果有任何中斷或直線轉折的話，中斷處和轉折處都會因為規律且反覆的出現，而在原本線條的交叉方向上形成其他線條。比方說圖4水平線的中斷處一系列的空隙形成了垂直線；同樣地，圖5之字形的尖角處則是標記出直立性。而且，線條之間反覆出現的特徵，還會橫過這些線條再次生出傾斜或直角的線條，就像圖6或圖7的例子。而這裡我們得到的效果，事實上就如同早期的籃子編織在交叉線上做出的效果；爾後，有大量的圖案便在這個基礎上建構出來，其中最簡單的形式就是格子和棋盤格樣式（圖8）。它們最早一定也是

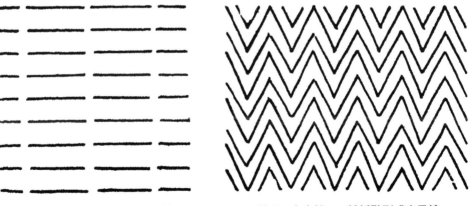

圖4：條紋——中斷處形成交叉線　　　圖5：之字紋——轉折點形成交叉線

從編籃者演變而來。當全部都使用同一顏色的草材時，經過交錯編織後很自然就會出現格紋線條（圖9）；若改為交替使用淺色和暗色的草材，棋盤格狀的色塊會被彰顯出來，形成西洋棋的棋盤圖案。利用不同顏色的條紋也能做出更精細複雜的圖案（圖10）；只要改變有色條紋的寬度，就可以變出各式各樣的方格花紋。

把相同的條紋編織得緊密一些或鬆散一些，多少也會讓圖案產生變化——或是改為不一樣的條紋寬度來進一步做出變化（圖11至14）。

在有規律交叉線的網狀系統上面，可以打造出大量不見得規律的圖案，當中有許多讓人聯想到編織，就算並不真的來自編織的暗示。

圖6：條紋——紋飾形成斜線

圖7：條紋——紋飾形成直立線

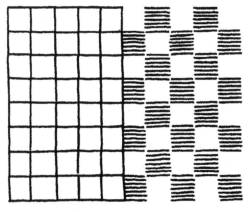

圖8：方形格子樣式／棋盤格樣式

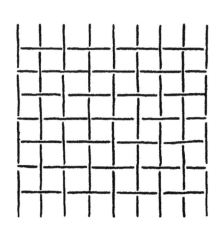

圖9：相互交織組合

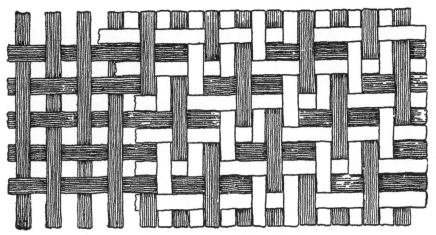

圖 10：不同顏色的條紋相互交織

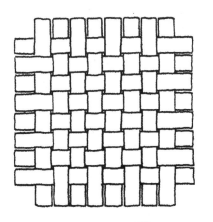

圖 11：緊密的編織

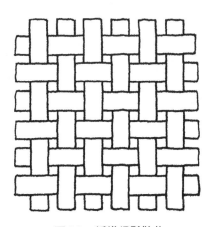

圖 12：編織得鬆散些

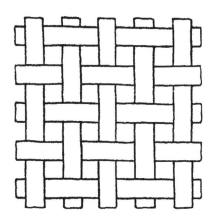

圖 13：開放的編織方式

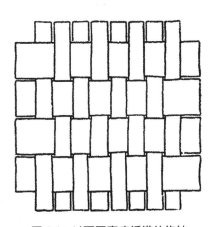

圖 14：以不同寬度編織的條紋

如果把這些方形一個一個交替填入淺色和暗色，只會產生西洋棋棋盤的圖案；但如果是兩格一組，或是二加一格為一組（圖15），就有可能開始出現直立或斜對角的圖案。三格或五格一組的話（圖16），已經能形成獨立的設計單元。阿拉伯菱形紋（圖17）顯然就是八個方格為一組的單元。

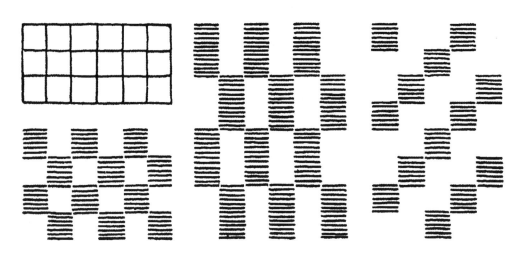

圖15：菱形紋的方格，以及數種方格組合

圖16：三個方格一組　　　　　五個方格一組

圖 17：八個方格一組的重複單元

圖 18：在方形格線上做出回形紋圖案

格線樣式和棋盤格樣式建構了大量的各式圖案

　　利用這樣的方格線來工作，我們只要單純在當中做些中斷，不需歧出格線外，自然能得到鑰匙狀或回形紋的圖案（圖 18）。圖 22 精巧複雜的日本回形紋就是建構在這個方案上，從這張圖中可以看出整個組織交錯的方式、以及自由隨意的菱形紋規劃方式。

這類設計有兩種做法,實際上是同一件事。一是先畫出方形格線,再消除其中的一部分,另一種是在格紋紙上用筆或畫筆淡淡地塗刷──就像幼兒園裡傻乎乎的練習沒錯,但還駕馭不了圖案的人絕不敢輕忽。在簡單的方形格線上竟然可以架構出一系列數量繁多的各式圖案,真是不可思議。

西洋棋棋盤格紋只要部分變圓弧一些,就能形成菱形──菱形終究還是方形,只是視角改變而已(就如斜對角線的條紋仍舊是一種條紋一樣),然而我們不需要不同的設計方案就能得到不同效果──這實在太棒了;值得注意的是,菱形能構造出更自由隨意的圖案,因此具有相當獨特的重要性。

透過改變線條的交叉角度,我們不只立刻得到一系列新的形狀(圖 19 至 21),還有多種的菱形變化,為了清楚方便起見這些都可以當做菱形來看──不僅本身是令人滿意的方形,還因為它能和第三方向的線條交叉連接,因而更顯珍貴。

不過事實上,矩形格線才是我們大多數圖案設計的基礎方案。比方說,對方形磁磚和印刷的側邊欄印版(right-sided blocks)等,使用起來明顯更具優勢;但除了便利之外,方形線似乎也比其他形式更讓我們自然地想出設計。

圖 19:在菱形上的菱形紋

圖 20:建構在菱形線上的之字紋

圖 21:在菱形上的菱形紋

圖 22：在方形格線上的回形紋等

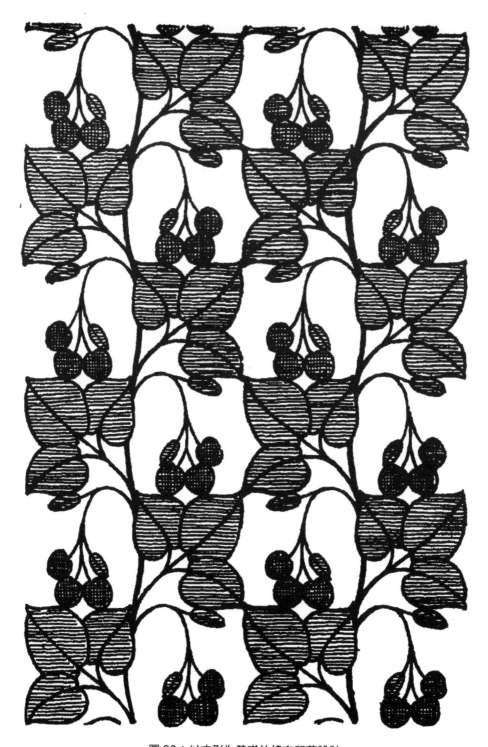

圖 23：以方形為基礎的棉布印花設計

3 三角形

對角線穿過方格可得出三角形─菱形從這時開始

在方形格上引進一系列第三方向的線，開啟了一個意義重大的新里程。以一系列的對角線穿過方形格線，可將方形直角對切成兩半，更明確地說，就是這兩個半邊帶給我們新的、可用來工作的形式──三角形（圖24）。而且，如果我們以同樣方式在拉長方形的菱形格上交叉切割，也會得到三角形。但如果開始的是某種比例的格線；我們可以這樣看，假設這個菱形的兩個銳角相加起來等於一個鈍角，那麼，當一系列第三方向線將鈍角對切為二時，菱形的兩個半邊證明了都會是等邊三角形。由此可見，只要換個方式來看，我們所說的菱形就成了等邊三角形的組合，這為設計視野帶來了新的可能性。

等邊三角形是無極限幾何圖案的基礎。如同西方國家在方形上建構圖案，阿拉伯人（或以藝術聞名的拜占庭希臘人）則是把等邊三角形發揮到無邊無際，打造出複雜精細的圖案（圖25）。他們從三角形衍生出的不只是把兩個三角形組成菱形而已，還有其他精巧的組合，像是圖25菱形紋的構成單元就有七個三角形，或者也可以說是一個中心三角形和三個從中心放射出去的菱形。而六個三角形可以組成六邊形（圖26），周圍再以六個三角形環繞就能得出星形。

圖24：三角形

等邊三角形

菱形

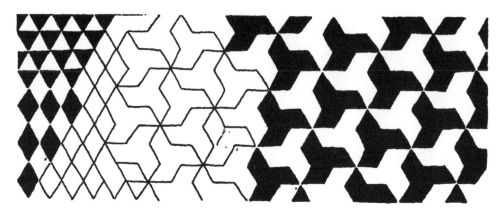

圖25：菱形紋，建立在三角形方案上

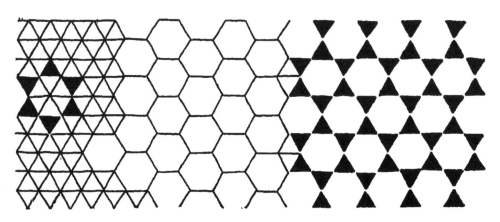

圖26：菱形紋，建立在三角形上。六邊形＝六個三角形。 星形＝六邊形＋六個三角形

圖27：菱形紋，建構在六邊形上

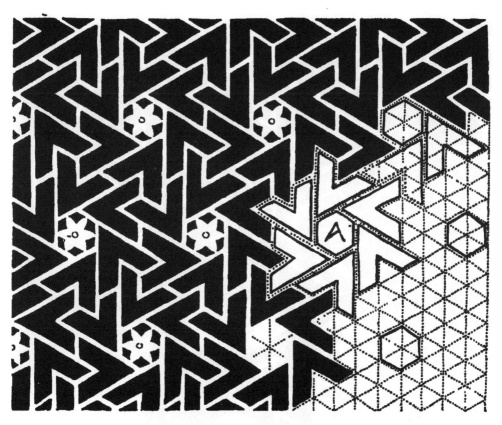

圖 28：印度格紋，以及建構圖紋的線條

此外，阿拉伯菱形紋中常見的六邊形、星形，和其他幾何單元

六邊形本身就是一個完美的重複單元。星形可以利用點對點排列出來，只要在點和點之間留出六邊的間隔即可。圖 26 菱形紋中的星形就是圍繞著中心六邊形、以六個邊為間隔建構出來的。最後得出的星形圖案會是，以六邊形和三角形組成，當中清楚標誌了三個方向的交叉線。

三個六角形放在一起得出的圖形（圖 27），在阿拉伯紋飾中經常採用，要不是把圖形重複（稍後會看到）成彼此貼合的菱形紋，就是在菱形紋之間帶有六邊形的間隔。這個圖形本身明顯和三角形有關——圖形的側邊很容易折成之字形，利用側

31

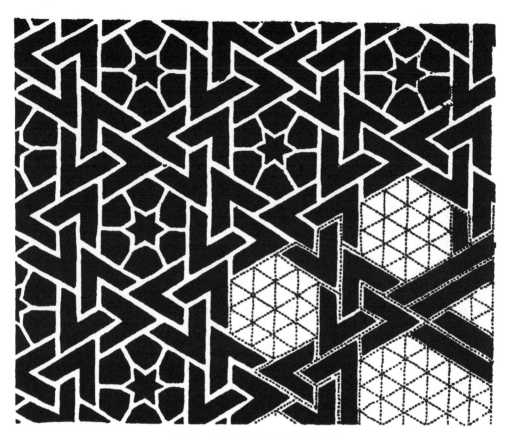

圖 29：印度格紋和三角形的基礎

邊的九個內角便能彎折出其他的之字形。

　　利用友善的三角形單元、以及三角形合成的六邊形、星形和其他形狀，可以構成各式各樣複雜精巧的圖案，這也說明了拜占庭時期的地板圖案、摩爾式的鋪磚作品持續愛用這類單元的原因。我們從錯綜複雜的印度窗格紋（圖 28、29、30）看得出來，當中融合（除了中心六邊形裡的圓形花飾或星形之外）的形狀不是以三個方向的交叉線形成，就是以前文所說的等邊三角形建構而成。

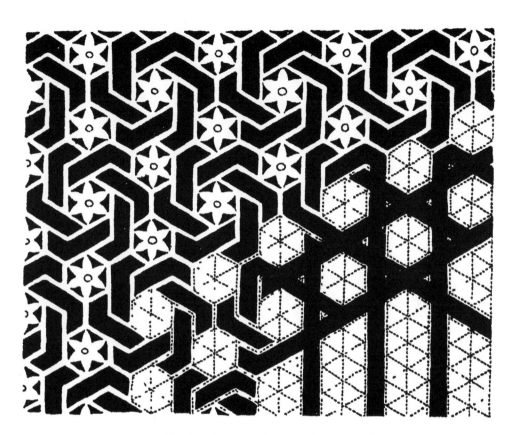

圖 30：印度格紋，以及建構用的三角形基礎

4 八邊形

第四方向的系列線得出八邊形

　　加上第四方向一系列的交叉線，很自然就得出新的形狀，但這個形狀本身無法形成緊密的重複性圖案。圖 31 的小方形 A 直接取自以虛線表示的格線結構。跟它交叉的是更大的格線 B，接著你便得出八邊形 C。不過，當你按比例來看，會發現它們之間總是留有一系列方形、或長方形、或菱形的空隙；而且，必須將兩種形式結合在一起才能形成圖案。圖 32 這兩個八邊形的菱形紋當然一模一樣，只是呈現的視角不同而已。

圖 31：八邊形，以及建構用的線條

圖 32：相同圖案的不同視角

非完整的圖案單元，卻是某些放射狀圖案的基礎

　　這種雙重格線結構的線條，是在一組格線上交叉穿過另一組格線，因此算不上新的幾何圖案單元；但產生了新的線條，建構出大量的放射狀圖案，包括了從藤椅（圖33）相對樸素的藤編，到阿爾罕布拉宮矮牆上的菱形紋飾（圖34）。這些線條打造出令人目眩神迷的圖案，吸引一群數學家津津樂道樂此不疲。與其說是發明，有時候我們更想探究人類的聰明才智到底如何領悟出如此精細繁複的圖案作品。只有當交纏紛亂的線條構造解開了，方能停止好奇。

更複雜的交叉線能得出十六和十八邊形，形成更精細但無需新原理的圖案

　　圖34裡的雙重格線樣式得出一個八角圖形，它還可能和一個類似的格線樣式交叉，得出十六角的圖形，然後本身再交叉一次，得出兩倍之多的尖角圖形，在不導入任何新的設計原理之下。只不過，這些線條都非常精細；融入了交叉線裡，那不只有四或八個方向而已，而是十六或三十二個方向之多——就是這麼多。

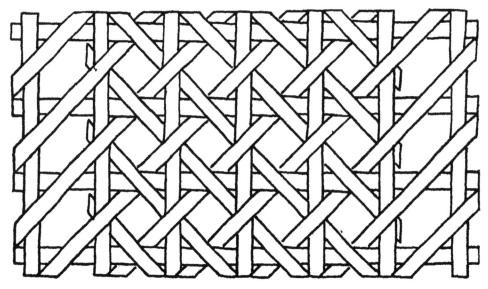

圖 33：取自藤椅的圖案

圖 34：取自阿爾罕布拉宮的鋪磚作品

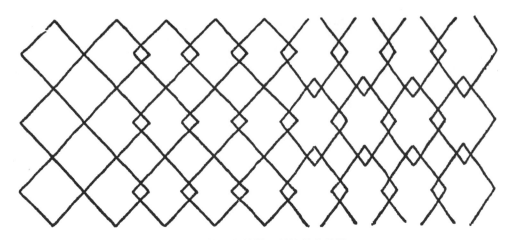

圖35：簡單的格線和較複雜的格線

圖36：五角形菱形紋和骨架

五角形圖案其實建構在簡單的格線上

實際上，我們已經把直線型圖案的規劃方案分析完了。也就是說創作者要在這些範圍內運用巧思，將直線型的圖形比方說五角形，以能讓專家驚艷的方式組合在一起，並在圖案設計方案中暗示出某種新的發現。圖 36 交互轉換得很熟練的五角菱形紋便是這樣的圖案。在較大五角形裡的星形，以及在較大五角形之間的較小星形，都在它們的五角形中心暗示有其他五角形的存在（實際上並不完整），藉以混淆真正用來建構圖案的線條。不過，正因為這樣巧妙的偽裝，證實了使用的都是常見的線條，並不需要新的設計方案。這個圖案或許真的由五角形五個方向邊的五組系列線所構成；但這種線條網絡能夠交錯到很複雜的程度。圖 36 顯示了像是創作者工作用的線條；而且如你所見，這些線和圖 35 交叉線形成的簡單格線結構有著密切的關係。

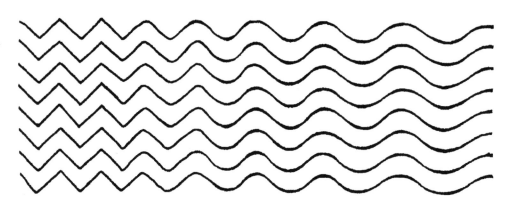

圖 37：之字形線發展成波浪線

5 圓形

圓形不是新形狀，只是前述形狀的曲線版本

圓形也是幾何圖案中最重要的元素之一；有了圓形，曲線設計就能立刻自由流動起來。

不過（和五角形例子的情形一樣），我們不需要新的設計方案就能用圓形工作；圓形本身也必須在前述的某個系統上進行規劃；也就是說，它必須對應格線結構中的直線相交點，以此為中心來展開。

曲線圖案本身最簡單的形式就是，單純地將直線型設計做出圓滑變化。這類流線型圖案經常被說從尖角而來，但反過來也通。變化上究竟孰先孰後常有爭議，但這根本不值得爭辯。

波浪紋是圓滑的之字形

人類在構思出幾何原理以前，早就在按照直覺本能操作。將圓形應用於紋飾，不需歸因於幾何學，也不必追溯到日晷和象徵主義，更遑論是刻意模仿。原始藝術家只要就近撿起乾樹枝往溼土上一刮，瞧！圓弧的菱形紋就產生了。或者說，他刮出了之字形，然後隨手擺弄就產生了波浪紋（圖 37）。波浪紋或之字形後來自然形成條紋；這些都不是圖案的設計方案，但也只是細節的差異而已。實際上，之字線尖角鈍化後就是波浪線，而之字線就是有尖角形式的波浪線。直向木條上的紋路，仔細看（看看任何常見的柵欄）會發現其實也是波浪線。

蜂窩是壓扁的圓形

同樣的，把六邊形或八邊形的尖角修圓，直接就得到圓形（圖38）。的確，只要拉開一點距離，一個十六邊形的線條也能在修圓自身的外表後，做出圓形效果。而實際上，從圓形到六邊形的變化縮影就發生在蜂巢中。常言道蜜蜂懂得深謀遠慮，如果我們對這句諺語稍加懷疑，就會發現忙碌的蜜蜂其實是圍著圓圈盲目工作，蜂

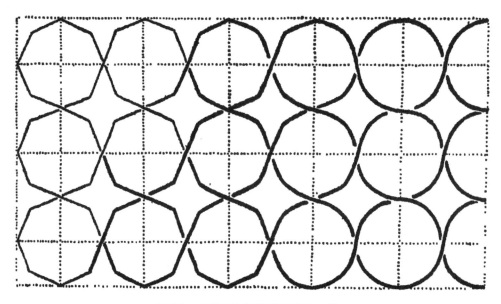

圖38：八邊形和圓形菱形紋的關聯

圖39：相同圖案有直線型和曲線型的變化

房形狀會呈現六邊形只是地心引力使然。因為圓柱擠在一起把自身壓扁才會成為六角柱型。這不是設計的問題;而是有關塑性和重量的問題。

　　從圖 39 一眼就能清楚看出,這當中並非有兩種圖案,而是同一圖案做了直線型和曲線型的變化。

圖 40:在方形線上規劃的圓形菱形紋

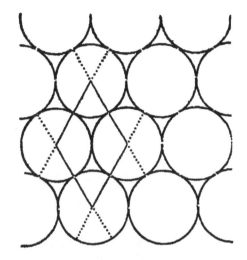

圖 41:在菱形線上規劃的圓形菱形紋

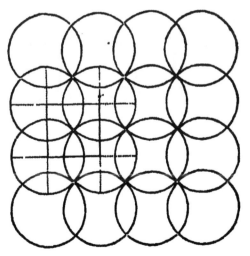

圖 42:在圖 40 的線上規劃,但半徑較寬

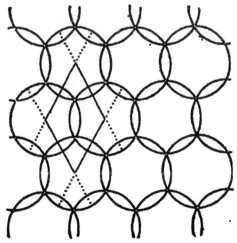

圖 43:在圖 41 的線上規劃,但半徑較寬

43

把圓形緊密擠在一起形成菱形紋時，圓形之間連成的空間形狀會顯示出將以何種方案來組合。使用方形編排的話（圖 40），圓形之間呈現的是有四個邊的空間，使用菱形（圖 41）編排的話，則是有三個邊的空間。

這些從等距的中心點畫出的較大圓形，或是以類似手法畫出的同尺寸圓形，可以在圖 42 至 45 看到，其中如果把中心點排密一點，會得出樣子更緻密的菱形紋。在同樣的調性上還能玩出無限多的變化。圖中的虛線充分說明了圖案的構造，顯示出這些圖案的規劃中並未動用新的原理。

圖 46 中較大的圓，是取直角交叉線得出的點為中心以等距畫出來，而較小的圓，則是取大圓之間連線的中間點做為中心。圖 47 把直線和曲線結合起來，和之前建構圖案的構架相比，有助於看得更清楚。圖中把可能用來構造的其他線條（一直都是方形），也以虛線顯示出來。

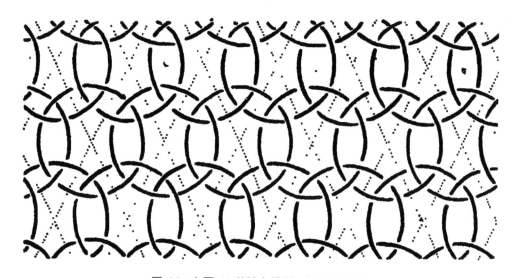

圖 44：在圖 41 的線上規劃，但半徑較寬

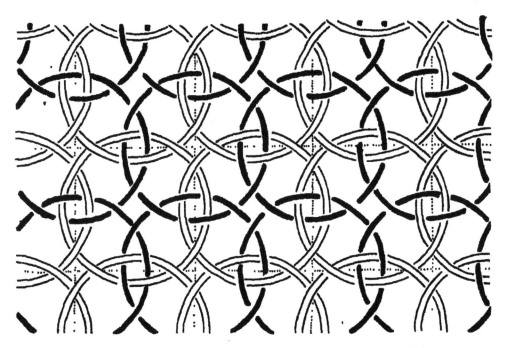

圖 45：在圖 40 方形線上規劃的雙重圓形菱形紋，不過半徑還是較寬

圖 46：以圓形交織組合成的菱形紋

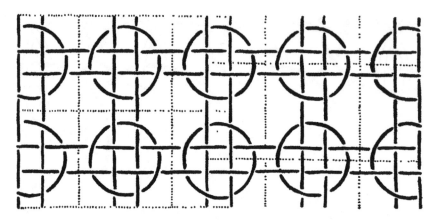

圖 47：與方形格線交織組合成的圓形菱形紋

圖 48：魚鱗形的菱形紋，以及衍生出的樣子

圓形切片得出魚鱗紋，是在菱形上的曲線變化

　　就跟結合圓形的使用一樣，也可以把圓形的切片及圓形合成的圖形（如三葉紋、四葉紋等）結合起來使用；這樣能得出新的形式，而且一直都是在既有的方案上編排——四葉紋在方形線上自然生成，三葉紋或六葉紋則是浮現在三角形線上。圓形的切片帶給我們魚鱗圖案（圖48），若是推論圖案的起源，很可能以為是從魚鱗或鳥頸羽毛而來，但其實就只是把菱形轉化成曲線而已。

雙彎曲線

　　我們把魚鱗圖案視為菱形的曲線版，因為不論魚鱗紋也好、鳥羽紋也好都不是自然長出來，而是我們自由隨意地輪流轉動它們，從中發現一種合成了四個魚鱗紋的形式，因而製作出一種流動型的菱形紋（圖49），這圖案本身可看做菱形或六邊形的一個版本。過程可以在圖50看得很清楚。這個流動的形狀再次出現在另一張圖51中，圖案構成時還另外結合了波浪線。這些波浪線交織組合之下得出一個有六

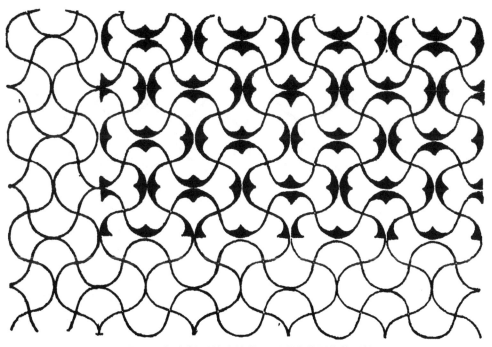

圖 49：把魚鱗形輪流轉動，形成流動型的菱形紋

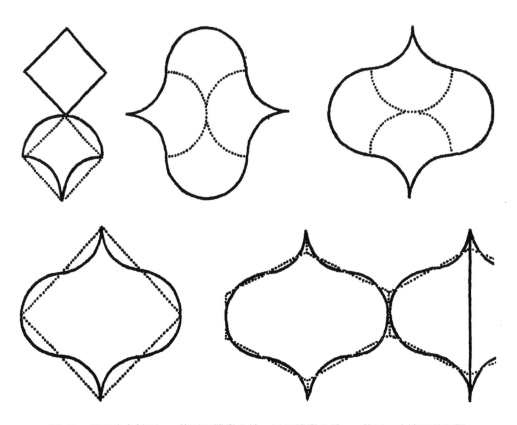

圖 50：呈現出魚鱗形 vs. 菱形和雙彎曲線，以及雙彎曲線 vs. 菱形和六邊形的關聯

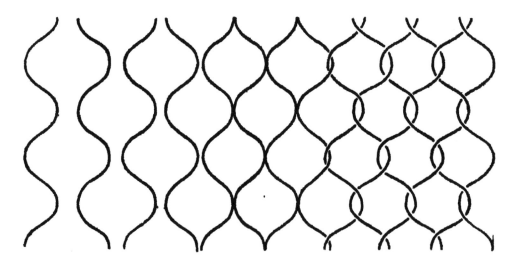

圖 51：波浪線、雙彎曲線菱形紋、以及交織的雙彎曲線，都能得出六邊形

個邊的圖形，只要將線條拉直，就能立刻認出那正是我們熟悉的六邊形。這並不令人驚訝，因為十五世紀和十六世紀的圖案經常使用這種優雅的雙彎曲線（ogee）。設計師很著迷於用它來設計圖案，就如韋格先生（Silas Wegg）所說的「沈浸在詩歌裡」一樣自然。（編按：Silas Wegg 是狄更斯的小說《我們共同的朋友》〔Our Mutual Friend〕中的一個角色人物。）

圓形本身即是設計的構架之一

圓形還值得我們進一步考量，因為它本身就是一個構架，或者說是所有形式的部分構架，有許許多多的幾何圖案多少都要透過它才得以構思出來。

圖 52 左邊那個簡單的哥德式菱形紋，不只顯示圓形，還有較小圓形的切片進入圓形的形成方式。這似乎是說，一個圓形能夠生出其他圓形。

圖 52 右邊的花窗圖案，在小圓形的幫助下構造而成，小圓形本身就編排在圓形（或六邊形）方案上，雖然最後的結果是某種垂直的波浪形圖案。

更精緻費工的圖 53，是在六邊形的線上重複，中心點對應著星形中央。這個六邊形可看出是一個六件組的合成單元，同時圍出另一個星形──當中的菱形構件以

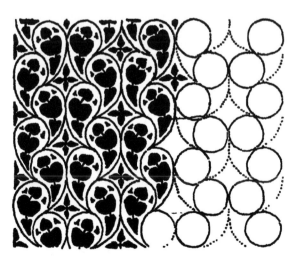

圖 52：哥德式花窗菱形紋，建構在圓形線上

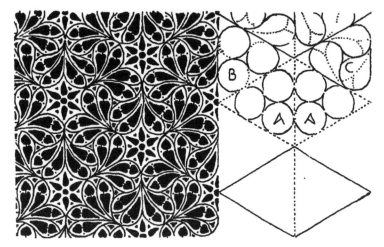

圖 53：哥德式花窗菱形紋和構造線

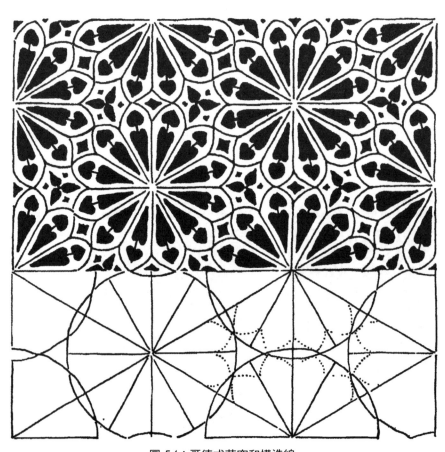

圖 54：哥德式花窗和構造線

「下降」（a drop）的型態重複。菱形中畫的三個小圓形 A，只要消除掉一部分就能扭轉成 B 的形狀，再如 C 那樣只留下部分再做細分，骨架便完成了。圖 54 再次將圖案如何從圓形的相交開始設計展示出來；而且還可以看出，是這些十字交叉點給出了星形花飾的中心點。

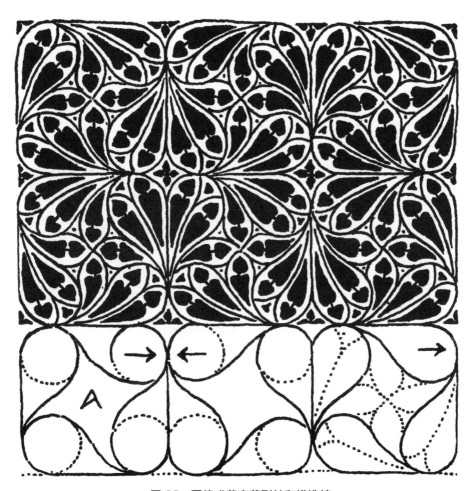

圖 55：哥德式花窗菱形紋和構造線

51

還有另一種哥德式花窗圖案（圖55），這次是在兩個方形線上進行規劃。其中一半是另一半的翻轉。以「下降」重複來作業，清楚呈現出在早期設計階段圓形如何進入圖案的構造中。這裡再次標示出可能達成的階段做法；但這並不表示設計師一定沒有其他可達成的方法。

　　圖案便是這樣透過限制在這些骨架上做出變化建構出來的，沒有比這些骨架更清楚的指引了，讓我們在設計的迷宮中發現，不論自己從什麼路徑出發，最後總能一次又一次地精確到位。

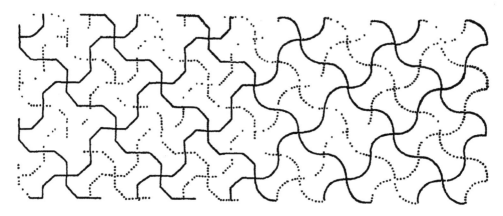

圖 56：直線版本和曲線版本的菱形紋

6 圖案的演變

相同圖案可有各種起始點

　　把一個既有圖案如何演變出來講得有憑有據似的，這樣做並不安全；因為這過程中通常有好幾種變化途徑。近看圖 51 會發現，這些波浪線給我們一個雙彎曲線的菱形紋。把雙彎曲線菱形紋拆開，它們又給出了波浪線。這個圖案一開始交織組合的起點，很可能既是波浪線也是雙彎曲線，或者還有網狀的想法。

　　圖 56（同一圖案的直線與曲線版本）的虛線顯示出，較大單元以四個小單元建構、小單元又以自身重複的方式形成；這個小單元似乎就是以它自己均等一致地跨成較大圖案。虛線的菱形紋和實線中的菱形紋一模一樣。但它們合起來給出的一個小菱形紋，可能是也可能不是它最初的起源。

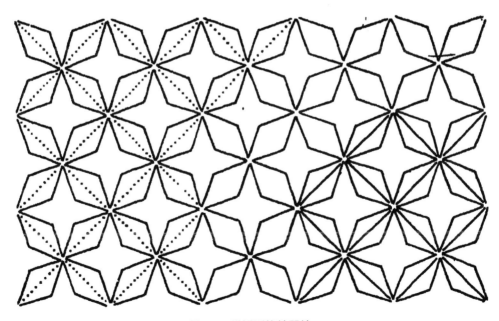

圖 57：從矩形格線開始

53

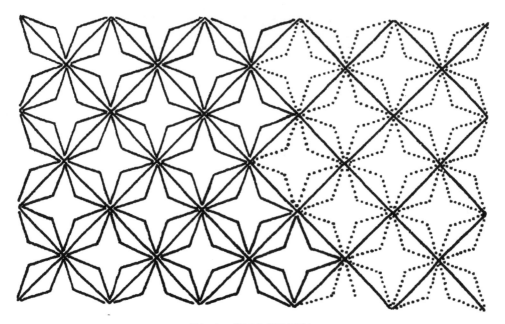

圖 58：從四角星形開始

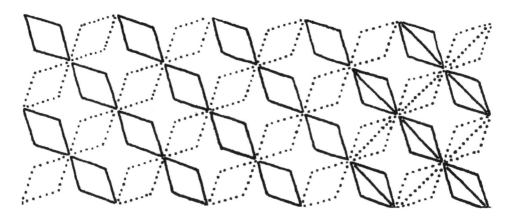

圖 59：從菱形橫跨成帶狀開始

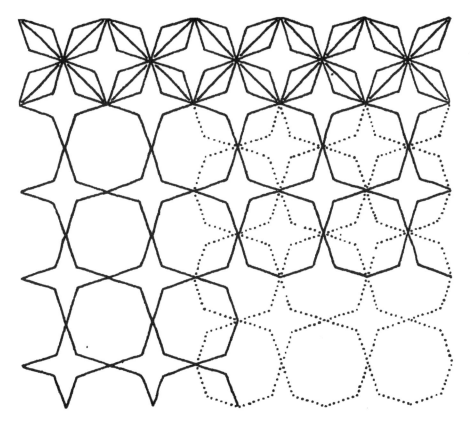

圖 60：從八邊形和星形開始

六種可能的演變方式

像圖 57 中那樣簡單的星形圖案，至少就有六種可能的達成方式：

1. 從菱形格線結構開始，再用四角星形占據空格（圖 57）。

2. 以點對點排出星形或菱形，再跨過星形之間或穿過菱形畫出對角線（圖 58）。

3. 從對角線開始，以同方向跨出一列菱形，再給它們一支背脊以穩固菱形（圖 59）。

4. 從八邊形和四角星形的一個菱形紋開始，用它自身來跨越，然後加上線條以穩定效果（圖 60）。

5. 從之字線開始，讓這些相似的之字線交叉跨越，再用它自身橫跨製造出圖案（圖 61）。

6. 從八個邊的單元開始——不必去到對角的之字線上，再以這個單元自身跨越（圖 62）。

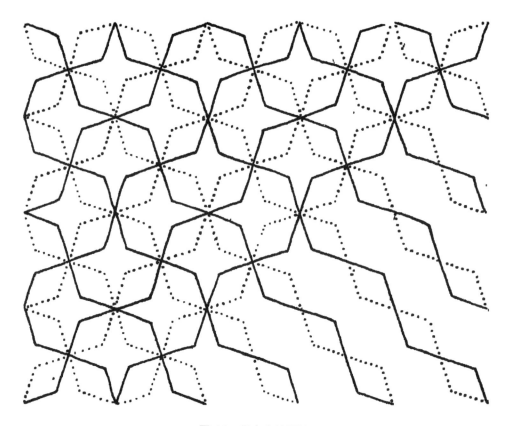

圖 61：從之字線開始

各種幾何菱形紋的構造

　　前述的最後兩個圖中，為了說明清楚所以沒加上長對角脊線，但東方菱形紋作品的重複單元通常會明顯地呈現出來。很類似的單元也出現在圖 63 的菱形紋中，如所見的，可以用最簡單的方式在方形基礎上建構出來。這些方形只需要交替在橫向畫上 X 交叉線，便可做為設計框架。另一個圖 65 的方法也很簡單，但成果可做到圖 64 般的繁複程度，這個設計透過自身的穿叉，融入到一個相對簡單的方形圖案中。圖 64 阿拉伯格紋圖案的構造以單線顯示在圖 65 的左側，不過圖 66 說明得更清楚，可看出構造元就只是一個圍著小菱形的方形，當中的菱形側邊相繼連接到方形的四個角落。

　　同一張圖也有助於說明圖 67 與 70 的圖案構造。

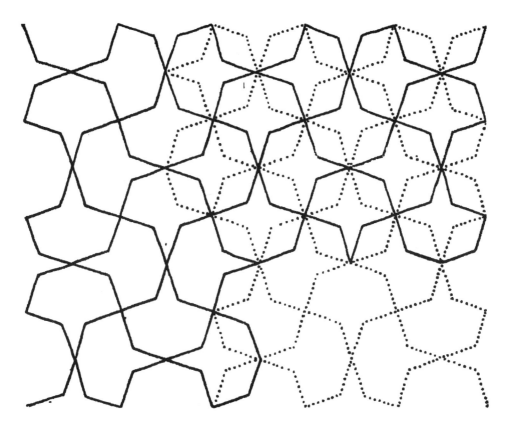

圖 62：從八個邊的單元開始

圖 63：交互轉換的菱形紋和構造

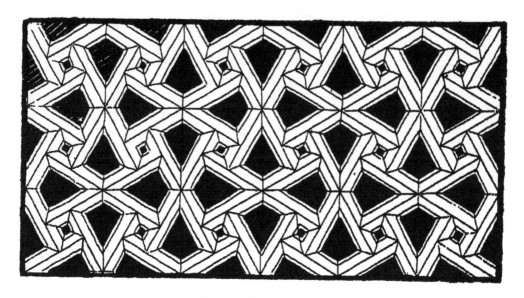

圖 64：阿拉伯格紋圖案

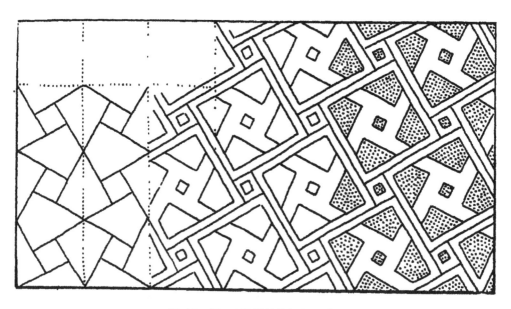

圖 65：圖 64 阿拉伯格紋的構造

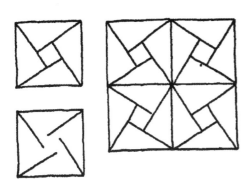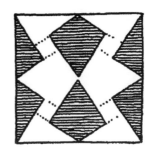

圖 66：圖 64 與 65 圖案單元的構成說明

假設以圖 66 左邊為基礎線條，如果想要交互轉換顏色，設計師該怎麼做呢？很簡單，把圖形做成一方向暗色、另一方向淺色即可；但這樣在中間的小菱形會明顯無法歸入任何一方。不過，把菱形像圖左邊下方所示一樣消除掉，再將尾端鬆開的線條以圖右邊所示連接起來，難題迎刃而解，立刻得到圖 67 的菱形紋。

圖 67：阿拉伯的交互轉換圖案，依照圖 66 構造而成

類似的難題也出現在另一個阿爾罕布拉宮式的（Alhambresque）鋪磚圖案（圖70）中，解決方式大同小異。圖中，長方形側邊上的尖角凸起和尾端的凹口完全相對應，所有部件都完美地契合，除了之間的小方格之外。透過把這些小方格分割成四個三角形部件，交替使用淺色和暗色，圖案便成了交互轉換的樣子。而且，這也是使用造形鋪磚建構圖案的藝術家遇上缺料時的權宜之計，就像摩爾人一樣。

圖66見到的這類鎖孔形或卍字形也出現在圖68中，某種程度上可說是羅馬人道路鋪裝圖案（圖69）的構造訣竅。這類設計一開始的起手式，很可能是以卍字形線來切割小方形（如圖68右側所示），再把這些單元依照圖左側箭頭——在虛線菱形處——指示的一個方向反轉。在四個方形的空間裡，兩個方形（靠向中心）合起來就能得到一個完整的合成單元，進而在更大的方形線上重複。

設計材料的影響

這裡有個寬泛的提示，就是設計師真正用來工作的線條有時會隨工作性質而定。當處理馬賽克鑲嵌（tesserae）時，設計師很自然會從線條開始——而且想辦法將線條做細到從道路鋪面上看不出來。但在處理三角形的小嵌塊時，他自然就會以拼圖的方式把各部件拼合成圖案。

圖68：圖69羅馬道路鋪裝圖案的構造祕訣

圖 69：羅馬道路鋪裝的馬賽克鑲嵌圖案

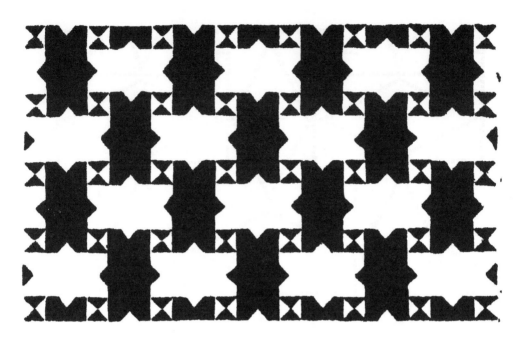

圖70：阿爾罕布拉宮式交互轉換圖案

對一個務實的圖案設計師來說，最大娛樂就是構思幾何圖案。這點我強烈認同，東方的圖案作品之所以精巧（圖案最後會融入網狀結構線中，很不容易解開），是因為他們利用三角形切面的大理石、玻璃或鋪磚的小料件來練習設計的建構。

當創作者一出手，線條本身總是發展得錯綜複雜；甚至已經很好了，他還要繼續把線條強調出來。他們一定是雕刻匠與其他工藝師，才能這麼自然熟練地把他們鋪磚圖案的工藝轉化成線條，我們也才能得到像圖71這類突破格線結構又如此靈巧的交叉線作品。如果是直接在線條上進行設計，創作者很容易會困在自己的圖案線網中，被眼前次序難辨的線條給打敗。

一些複雜的格線

要想出像圖71一般複雜的格線方案，是很傷腦筋的事。虛線顯示的是簡化後的設計單元。但這個設計同樣也可以從圖72、73的任一組線條上建構出來，將八邊形點對

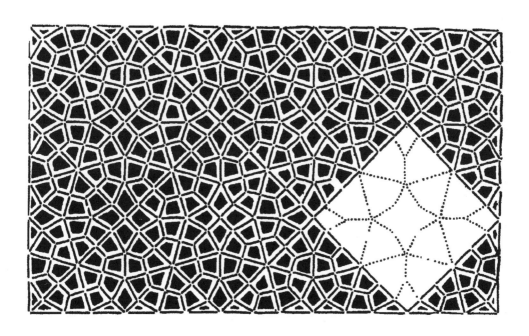

圖 71：格線圖案，可能源自於鑲嵌的紋飾作品

點連接，八邊形之間就會出現四角星形。在這個特殊的案例中，我們並不清楚建構這個圖案可得到什麼好處；但是在構件形狀都是三角形或三角形合成物之下玩出圖案，可一點都不比使用錯綜複雜的格線系統來得容易，但設計起來肯定更有樂趣。

圖 74 的格線看起來也很複雜，但當你了解其中的規劃方案後就不會頭昏眼花，那是一個寬扁的菱形，被切分成兩個等邊三角形 A 和 B（一個是另一個的翻轉），這兩個等邊三角形如虛線所示，各自都還能再切分成為同樣的等邊三角形，而且可對應形成菱形。只要把這些線畫出來，建構出這個格線結構便相對簡單。

再舉一個例子。圖 75 重複圖案（和用鋪磚製作或印刷用的印版一樣）的骨架顯示在該圖右側，是一個方形；但構件單元的形成全都在只占圖案四分之一的三角形內。構件單元中的十二個部件（如虛線所示），則是以一個部件重複三或四次組成的，也就是說，這個單元的構成只用了四個不同形狀的圖形而已——據此，我們至少可以推定，這個設計可循此方式產生，但這或許不是這個格線案例特有的產生方式，但是在某一類圖案中就是以此為基本原型。

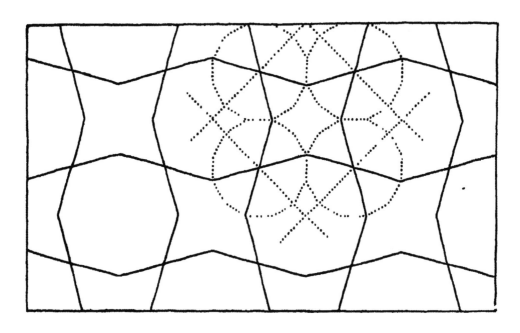

圖 72：也可以建構出圖 71 的格線結構

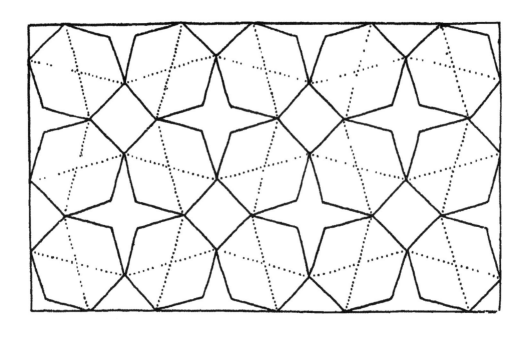

圖 73：也可以建構出圖 71 的格線結構

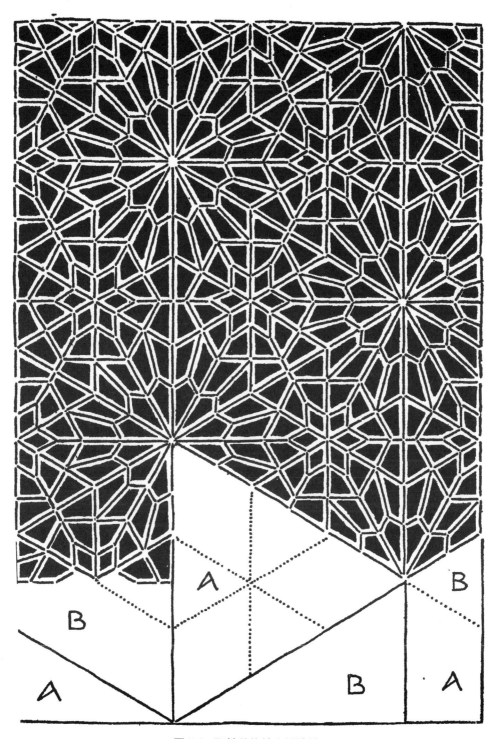

圖74：阿拉伯格線和構造線

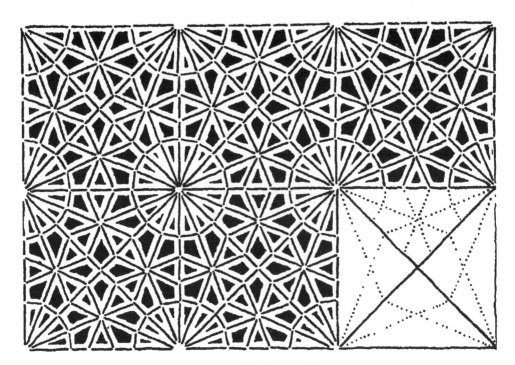

圖 75：阿拉伯格線和構造

7 飾邊

飾邊是什麼

　　飾邊可說是限定在固定邊緣線（通常和邊緣線平行）內的一個區域，不論這邊緣線有沒有表現出來或只是心領神會而已，都會決定飾邊的縱深或幅寬。而飾邊的圖案只會沿著長邊方向重複。

　　乍聽之下這似乎能簡化一半的設計問題。但實則不然。飾邊需考量的地方很多，比如轉角的必要性，因此沒那麼簡單。再者，飾邊界定的空間相對狹窄，落在其中的線條自然要非常精簡，這使得飾邊的創新很困難。似乎所有值得做的都已經完成了，除了模仿外沒什麼好做的。

　　不過針對這樣的情況，我特地去調查了建構飾邊的各種步驟，因而能在飾邊設計的基本幾何方案之外，提出更多的發現。

包括簷壁飾帶、壁柱、框等

　　「飾邊」一詞的內容相當廣泛。一般包括了簷壁飾帶、壁柱、邊框等圖案。其中有一些單獨來看很重要，而且以其卓越的裝飾規劃著稱；飾邊是圖畫中有趣的插曲，雖然說是圖畫有失精確。不過狹義而言，通常飾邊頂多只是一個框，但當它吸引眾多注目時便會脫穎而出。飾邊要愈簡單愈好。但最簡單的飾邊其實最難設計。單是要為一幅畫加框調整平行線，不只技巧要老練得宜，還要有品味才行。「從飾邊就能看出設計師的能力」，曾有位藝術家這麼對我說，而他自己就是非常傑出的設計師。

簡化

　　關於飾邊圖案的實際規劃以及如何開始，在說明過一般重複圖案的構造後，不太需要再補充什麼。這裡僅就幾何的反覆出現提醒，問題就在於簡化——正如先前所說的，圖案只能沿著長邊方向延伸。因此，飾邊不論是簡單或精細，都要建構在已經畫好的線上；而且這些線在這裡也一樣傾向在反覆出現的圖案中把自己顯現出來。

　　飾邊的方向——不論水平或直立，是否框著嵌板或繞著一個圓——與其說是規劃的問題，倒不如說是細節問題。儘管飾邊的方向在某種程度上仍然影響著設計方案；但就算相同的線條有可能為各種案子服務，實際上也不會那麼做；因為飾邊所在的位置才是決定哪些線合適的關鍵。

圖 76：流動型與中斷型飾邊

圖 77：希臘回形紋飾邊

短間隔的重複

　　飾邊的應用條件一般有：應該是簡單的，重複的間隔不要太長，轉角的處理要令人滿意。以短間隔重複除了有明顯的經濟效果外，還有兩個明確的優點：能使效果穩定，還有，重複單元比較容易改編成兩種或更多種長度──這個需要會持續發生，而且這件事本身也使飾邊的設計規劃變得複雜。

飾邊有流動型和中斷型

　　一般來說，飾邊大致可分成兩個系統，一個是線和邊緣一起發展，另一個是圖案從一側跨到另一側（圖76）。兩個系統可以同時而且經常合併使用。流動型的飾邊以間隔橋接；線條會在中斷圖案裡有規律的特徵之間穿梭；而實際上，飾邊通常要不就順暢流動著，要不就是呈現穩定狀態；設計師首先要做的，就是決定要做成哪一種。

　　如果將飾邊分類，可能分成流動型（flowing）、生長型（growing）、波浪型（waving）、「回形紋」（fret）、螺旋型（spiral）、以及其他連續型飾邊，也可以分成「停止型（stop）」、「區塊型（block）」、「翻轉型」（turnover），嵌板和其他像從邊緣長出來的橫斜交叉型（crossways）或中斷型（broken）飾邊。想把飾邊按照細節分類成葉狀、玫瑰花形、「忍冬形」（honeysuckle）飾邊等，這種嘗試是白忙一場：因為這類描述無法有邏輯的結束。況且，細節對構造的影響也僅止於兩者之間能夠協調一致時。或許這裡先提一句忠告也不錯。我們發現到，事實上某些細節形式通常只會跟某些構造線有關，這個事實對新手上路的設計師而言，既是路標也是危險訊號，但無論如何都不應該看做阻礙開啟創新可能的路障。

只用線條而已

　　所有可想見的飾邊中，最簡單的是一條線或帶子，如圖78A。旁邊的圖78B出現了一系列的線；設計便是從這裡開始──需決定單線的粗細，在此之前都算不上設計。而這裡光是要分配平行線的寬度和它們相隔的間距，已經是相當費力的藝術判斷，如果說這些線是一系列線腳（mounding）的淺色和暗部，也會立刻得到認同。

　　中斷型飾邊的基本形式是線從間隔（在水平飾邊中，間隔為直立向）交叉穿過，像圖78B、C和D一樣，可以看出不同的空間變化。

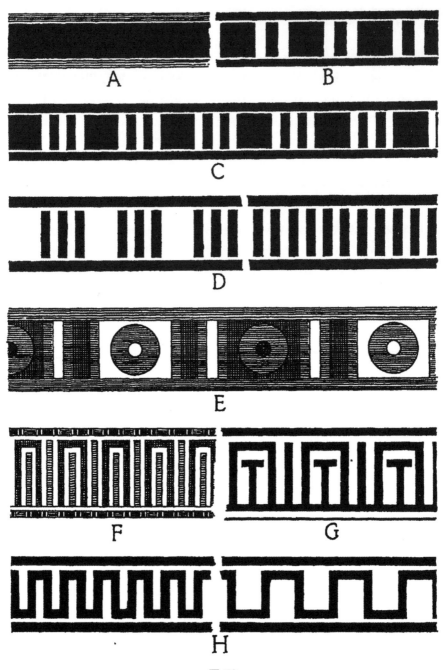

圖 78

A：素面的帶子
B、C、D：被交叉線中斷的帶子
E：埃及木乃伊棺木上描繪的細節

F、G：埃及木乃伊棺木上描繪的細節：早期回形紋
圖案的例子
H：最簡單的連續回形紋飾邊形式

「停止型」飾邊

把數條交叉線或任何簡單的點狀、圓盤狀或其他有規律間隔的圖案組合起來，能得出姑且稱之為「停止型」（stop）的飾邊。圖 78E 的埃及飾邊就是一例。

從間隔相同的直線圖案（圖 78D）不乏門路變成流動的飾邊（圖 78H），帶來的回形紋連續圖組，不論簡單或精細都可視為充分發展的形式。回形紋是一個無法忽略不談的重要飾邊形式。而它象徵性的波浪紋是尖角或是直線形式、圖案是否源自編籃技法，以及中國、墨西哥、希臘人和斐濟島民如何發現它們——都不在這裡的探究之列。我們這裡要探究希臘人為它打造的精緻程度，這才是回形紋無法讓人忽視的所在。

回形紋

早期的回形紋由一條連續線或帶子組成，後來變得比較複雜。圖 79D 用了兩條帶子交叉成卍字形；下個設計圖 79E 更複雜，是圖 79 D 的兩倍版本。另一個例子是圖 80G。

去複製希臘回形紋當做自己的設計，這當然沒什麼意義，但回形紋中保有的「主題基調」，紋飾設計師卻不能不考慮。回形紋有均衡、平整和簡約的特質，節奏單一，克制內斂但十分有力，因而成為一種多用途的完美飾邊。這說明了希臘人認為回形紋值得受到更大關注，而且他們一直在精進這種形式，要使它盡善盡美。

由此可以看出，回形紋最大的優勢便在於它相對簡單的形式，而且就在當它朝單一方向流動時。如果它同時有兩個方向（80A 或 B），或是中斷、不連接（圖79A）時，就沒那麼幸運了。有斜向物件時（圖 81E 和 F）也是不怎麼順眼。墨西哥密特拉（Mitla）的砌石圖案（圖 81C 和 D）是很有意思，但完全比不上希臘的完美圖案。

回形紋中如果要把任何一種「停止」包含在裡頭，那最好這個特徵能以方形線來做，以便和回形紋的形式統一起來（圖 80C、D、E、F、G）。做成兩層、三層或多層次的精細回形紋，就像在圖 250 羅馬馬賽克鑲嵌中為中心區塊加邊框或嵌板一樣，這種回形紋或許有一席之地，但其實是相當特別的一個例子。

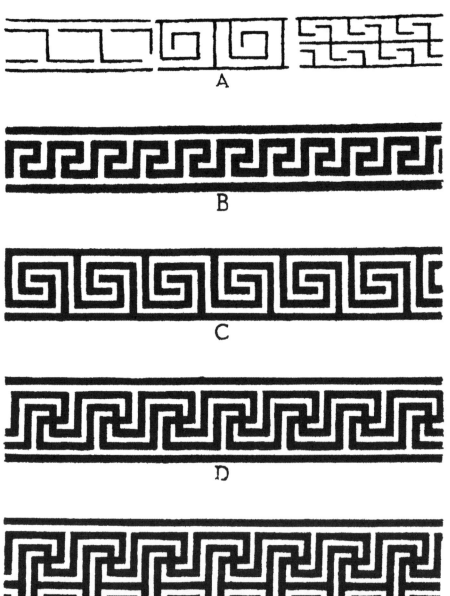

圖 79

A：回形紋飾邊，早期希臘花瓶的描繪　　D：希臘花瓶描繪的回形紋飾邊，以兩條帶子相交而成
B、C：回形紋飾邊，希臘花瓶的描繪　　E：回形紋飾邊，希臘花瓶的描繪，是 D 的兩倍版本

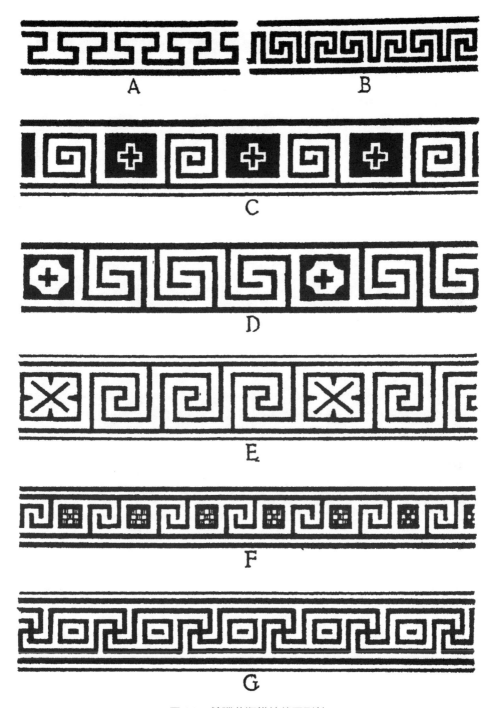

圖 80：希臘花瓶描繪的回形紋

A、B：朝兩個方向發展的連續回形紋　　C：帶有「停止」的回形紋，兩者交互編排
E、F、G：帶有「停止」、連續朝一個方向發展的回形紋

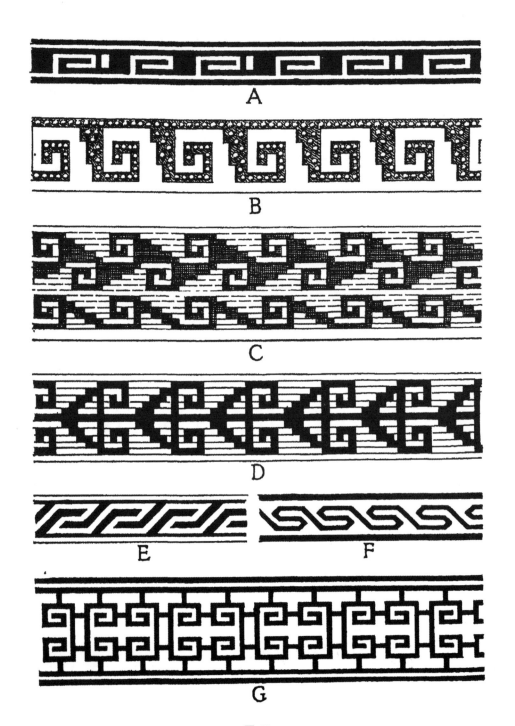

圖 81

A：古墨西哥描繪的回形紋　　C、D：古墨西哥以砌石組成的回形紋　　G：中國式回形紋
B：古墨西哥雕刻的回形紋　　E、F：阿拉伯描繪的回形紋

圖 80D 是中斷的回形紋形式。可以看到畫上的黑線並非連續不間斷；但實際上這個回形紋並沒有中斷，因為底部的白色統一了圖案的線條。通常希臘花瓶會這樣描繪，他們有時故意在底部空白處作畫，好讓紋飾露出花瓶本身的顏色。

東方的回形紋則和希臘的不同，通常它們不會連續，請見中國式案例圖 81G。

回形紋以描繪的圖案最令人滿意。至於雕刻圖案，則需取決於光，一組線條不論垂直或水平，在強烈陰影的凸顯之下，甚至會造成設計扭曲變形。

飾邊需以機械方式繪製正確線條，有些人對這樣的創作懷有偏見──但希臘人從不這麼認為。他們總是輕鬆自在地用愉快的手畫著草稿──這和粗心草率或能力無法勝任的情形大不相同。

回形紋圖案最容易在垂直和水平的格線上規劃，能真確地形成構造回形紋的方形基礎。

漸屈紋

回形紋可以是翻轉波浪圖案或漸屈螺旋（圖 94A）的矩形形式。漸屈紋也稱為「維特魯威式渦捲」，而且，從圖 82 可看到它們出現在古典藝術和原始藝術時期。

之字紋─鋸齒紋─水波紋

之字紋，或鋸齒紋，都是簡單的波浪線或水波紋的直線形式。圖 83 有來自不同出處的例子。

波浪線或波紋線是大部分渦捲紋飾的形成基礎，它們顯然就是之字紋的柔化形式，而且就像回形紋和漸屈紋一樣，已經應用得很廣泛。圖 84 有各種演繹方式。水波紋通常會以其他細節來強化，鮮少單獨出現，不然會有些單薄和空蕩。使用兩條或更多條線或帶子的話，效果較好。對照拜占庭時期和凱爾特（Celtic）文化的例子，可看到更多有趣的交織組合（圖 85 和 86）。

圖 82：波浪紋或漸屈螺旋紋

A、B：希臘式　　　　　　　E：希臘邁錫尼阿特柔斯寶庫裡　　G：古墨西哥描繪的細節
C：古希臘的描繪　　　　　　　的石刻　　　　　　　　　　H：古墨西哥雕刻的細節
D：公元前 800 年的塞普勒斯　F：盎格魯–薩克遜的金屬鑲嵌　 I：新幾內亞的原始藝術

圖 83：之字紋或鋸齒紋

A、B、C、D、H：埃及木乃伊棺槨　　　F：原始藝術的細節描繪　　　I：之字形的葉飾莖
E：連續折疊的緞帶　　　　　　　　　G：連續的飾邊　　　　　　　　K：希臘的之字形葉飾莖

A

B

C

D

E

F

圖 84：水波紋或波浪線

A：描繪的細節　　　　C：希臘描繪的細節　　　　E：哥德式的雕刻
B：印度石刻　　　　　D：科普特（Coptic）織料　　F：哥德式的描繪

圖 85：交織成辮子狀的波紋

A：兩條帶子或辮子 C：六條帶子或辮子 E：羅馬馬賽克鑲嵌，兩條波

B：三條帶子或辮子 D：加上葉飾的雙莖交織 紋形成的緞帶

圖 86：扭索紋

A、C：單股扭索紋　　　D：文藝復興時期　　　　G：拜占庭時期的石刻
B：亞述的　　　　　　　E、F：希臘的雙股扭索紋　　H：拜占庭時期石刻上的交織飾邊

扭索紋—交織—鎖鏈狀

　　至於稱為扭索紋的交織形式，一般是以圓形為基礎，在迦勒底（Chaldean）藝術和希臘藝術中經常可見。實質上就是幾何式的構造（圖86）。

　　圖87是出現在凱爾特紋飾中幾何交織較不明顯的例子，有時很錯綜複雜卻令人愉悅，但是它們不論多神祕總是連貫一致，只要有耐心，當中複雜的渦捲迴旋都能從頭到尾追蹤出來。在盎格魯－薩克遜或凱爾特紋飾、和其拜占庭文化的原型中，

圖 87：凱爾特文化的交織飾邊

圖 88：從鋸齒形到波浪形

圖 89：彎折的條帶——由矩形轉化成波浪形

都能發現各式各樣的交織飾邊，而且它們不只是交織組合成的連續帶子而已，還有像是獨立的環節形成的與其說辮子狀、倒更像是鎖鏈狀的紋飾（圖 86 至 87）。

簡單的鎖鏈圖案做成飾邊會很貧乏：邊緣（edge）會太弱——但邊緣應該穩固才是。不過，紋飾的環節可以跟邊緣對齊排列；而且它們——如果不像較流動感的交織方式來得有趣——至少較穩定，這有時也是一個優點。一般來說，最受人喜愛的交織圖案中線條大多圓弧化了；但也有跟直線和有角條帶結合得很圓滿的圖案。

不過，單只是有角度或直線的交織方式，和回形紋相較起來沒什麼優勢。

條帶

波浪型條帶（圖 88）可能是從之字紋或波浪紋演變而來。

把一條帶子交替在垂直和水平方向彎折起來，透過柔化翻轉的線條，最後不論如何都能逐漸得出波浪紋。

圖 90：渦捲紋飾邊

A：義大利文藝復興時期，搭配渦捲分枝的波紋線
B：印度金屬雕刻，以相鄰圓形為基礎的渦捲圖案
C：十七世紀初期英國，和 B 相同構造的木雕
D：文藝復興時期的渦捲飾邊，莖穿插跨越的細節賦予了整體感
E：連續渦捲圖案，流動線條從渦捲中心浮現出來
F：背景的拱側填入不同顏色的渦捲飾邊

分枝—螺旋渦捲

　　波浪紋圖案的設計很快就得出一個重點，就是只能在單一方向上進一步發展，如同分枝的生長方式一樣。這正是螺旋渦捲出現的方式。螺旋紋可以看做是從波浪紋母莖長出的許多分枝。圖90B顯示出，波紋線在形成主莖時如何取決於前後相接的圓。事實上，真的就是這麼做。印度的金屬加工工人並不是依照事先畫好的設計圖作業──而是按照當地的傳統──例子中，他先是敲打或劃出一系列的圓，接著便直接用他的工具來工作，他在圓中間和拱側形成花朵或其他細節，再依照他想的，跟莖部連接起來。這個簡單的方法可以確保細節的均等分配。當地的工人很可能不需煩惱使用幾何工具，徒手就畫圓，卻顯然遵守了正確的幾何形式，即使這並不在他的考慮之列。

　　類似的手法在英國雕刻師的作品（圖90C）中也很顯而易見，他們可能也是按照傳統工作，而不是依照一份特定的設計。從圖中可看出渦捲分枝穿叉過主莖，帶給設計力量和整體感。圖90D裡則是將花朵中的雌蕊延伸出去跨過莖線，同樣也達到了整體感。

　　在圖90E看到的帶有分枝渦捲的波紋線，和一般通則有些不同，圖中連續的莖穿越過渦捲分枝，這是十八世紀法國設計師薩勒畢耶（Henri Salembier，1753-1820）的一個典型特徵。

　　隨著分枝從主要波浪莖長出，就把分枝發展成葉部和花朵，這麼做會有風險──連希臘人也不見得避得開──葉子對承載的莖來說太寫實，或者說生長線對它上頭的葉子來說太武斷任性了（圖84C）。這帶來的最大問題是，會在要停止或好像要停止的兩種意見之間猶疑不定。不過在哥德式作品中刻意在莖和邊緣之間把葉子設計得跟這個空間很合身（圖91），讓這個難題獲得圓滿解決。

圖91：為了填補空間而設計的葉子

一條波浪線當然會凸顯邊緣線的平行結構——而且還會因為跟它平行的細節、以及如圖 84C、D 和 E 飾邊中葉子的編排方式，更進一步強調出來。利用一個不同的顏色（圖 90F）來填滿拱形的底部空間，也能達成平行結構。不過平行結構中細節的重要性就跟構造一樣，難分軒輊——有時，細節甚至更重要（圖 92）。

　　在平行方向上，因波浪線或之字線而造成的分區（圖 93），等於得到了一個可用較強烈顏色的手法強化飾邊某一側的機會。在同一個圖中，當波浪線發展得愈充分，就愈能得出一個完美的交互轉換圖案。

　　另一個系統是，一個設計單元在飾邊的兩側重複，但不是相對的，而是可比做「下降重複」（drop repeat）的型態。圖 94B 的下半部正是上半部的翻轉，順著重複單元的一半寬度向前推移。這類編排形式的例子都收在同一張圖裡。

交互轉換

　　交互轉換圖案（圖 95）很清楚就是在之字形的對角線上構思出來的，雖然一樣是在垂直的虛線上重複。圖中的直立傾向給出了非流動而且穩定的圖案效果；我們最後終於看到一個圖案形式，在線上毫不掩飾對著邊緣做出 90 度翻轉。而從這個圖到變成截斷型或中斷型飾邊，也就是明顯有別於流動型自成一類的飾邊，就只是一步之遙而已。

圖 92：飾邊設計中的平行結構

圖 93：有強弱邊的飾邊

A B

C

D

E

F

圖 94

A、B： 連續的回形紋，和相當的曲線版本
C、D： 十七世紀早期英國，以 B 為基礎的木雕飾邊圖案
E、F： 希臘描繪的紋飾，以 B 為基礎的飾邊圖案

圖 95：在之字形線上的交互轉換飾邊

圖 96：間歇型飾邊圖案

圖 97：等同於全面遍布的棋盤圖案

圖 98：交替的特徵

間斷型飾邊

　　首先是間歇型飾邊（圖96），甚至不再偽裝連續，設計單元在設定好的間隔反覆出現，之間就只是單純的空白。在整個飾邊裡，就只有一枝裝飾成菱形花紋的小樹枝。中斷型飾邊還有一種較簡單的形式，是將空間均分成淺色、暗色交替的數個區域（圖97），這就等同於全面遍布的棋盤圖案。

　　我們只要再往前移一點，就能得到不同方式交替充填的個別空間（圖98），彼此之間也不再只是大量暗色和淺色對比、或紋飾和素面底色的對比而已，而是可以表現出較簡單特徵和複雜特徵的對比。圖99展示的正是同一類交換轉換的幾何飾邊（參見圖97），因為兼具穩重和內斂，所以超級好用。

區塊型飾邊

　　有一些飾邊就如同圖99的最後一個圖案，像被切成許多小區塊似的。飾邊設計中有一個很好用的手法，就是直接用固定間隔的紋飾區塊（如圓形花飾或其他）來打斷素面寬帶。也許這也適用於線腳之類的平行線（圖100），只是把當中的流動截斷了。這在哥德式建築中是很常見到的手法。如此開門見山的方案有時可能有些粗野，但未必粗暴——看看那些飾邊裡的小天使，對安德里亞・德拉・羅比亞（Andrea della Robbia，1435-1525）來說是多麼地可愛。

圖99：交互轉換的幾何飾邊

嵌板飾邊

最極端的「區塊」形式就像是某種小型的嵌板（圖 101），而嵌板有時會被含括在簷壁飾帶的設計中，可以就當成放大版的區塊來看。不論是哪種情況，設計想法都是要提供具有穩定效果的停止點。而且很明顯地，這時要好好回想有沒有什麼東西是既能簡化轉角的難題、又很容易調整區塊間距的，這樣一來才不用每次都要因為不同空間去費心縮短或延長紋飾。如果線腳的空間和線條很樸素，或單只是菱形紋而已的話，可以乾脆切短；但設計是有機體，只有最低階才會這樣蓄意破壞。這裡被區塊截斷的連續線，經常是改道繞到區塊後方了（圖 100 和 102）。即使是回形紋（圖 77）這樣充分發展的圖案例子，也可能刻意毀壞；不過停止的位置必須收整在流動的設計裡。

當飾邊是以交替的區塊組成時（圖 101），也就是說更隨意也更呆板的設計，很難說準哪一個區塊才是起始點。在圖 103 中，單只是菱形紋就裝出格外重要的樣子，而且這個嵌板中，停止或區塊幾乎占滿了整個背景。

圖 100：區塊型飾邊

圖 101：區塊型或嵌板型飾邊

圖 102：連續線好似消失在直立特徵的後方

S形渦捲—自然生長

要停止飾邊流動有一個很穩當的方法，就是不要單引入交叉線，而是讓圖案在線上翻轉，就像圖104A和B中把波浪紋變成綻放著花苞的扇形莖。圖104C和D中，S形渦捲紋本身既是由兩個相互顛倒的部件所組成，還以自身翻轉成一個長出雙對稱、向上生長物的基礎線。這裡我們得到一個典型而且非常好用的構造形式：重複的部分必需短。但是S形渦捲紋本身無助於穩定葉狀結構，除非我們放棄生長原則——但枝葉細節近似自然事物，違背自然比例恐不被接受。

S形渦捲紋唯有在之字線上規劃（圖104E與F），才能做出每個邊緣都一樣明顯的飾邊。甚至可以乾脆當成之字形的S線被自己交叉穿過的案子來設計（如圖104G）。只要飾邊的縱深允許，當然就能在兩邊緣之間的中線上做翻轉設計（圖104H）。

還有另一個方案是，把有如從一側邊緣線長出的設計進行翻轉（非相對的）。這麼做等同是讓圖案從一側的邊緣交替長出來一樣（圖105）。

圖103：菱形紋交織方式在東方的應用

圖 104：頂飾（cresting）圖案

A： 亞述文化　　　　　　　　F： 早期法國文藝復興的木雕
B、C：希臘　　　　　　　　 G：交叉穿過 S 形渦捲的飾邊圖案
D：義大利文藝復興　　　　　 H：對立的垂直 S 形渦捲和水平 S 形渦捲，
E：對立的 S 形渦捲飾邊圖案　　　英國十七世紀初期木雕

封閉式飾邊─穗狀緣飾等─飾邊的強化側和弱化側

截至目前為止，都是假定飾邊被包圍在邊緣線之內。但有時不是這樣的案子；即使邊緣線沒表現出來，我們仍知道有封閉線；因為這類設計本來就公認有一定的範圍，不然無法滿足飾邊或邊框的功能。邊框當然也是飾邊的一種，內框線通常會標誌得比外框線明顯。另有一種飾邊形式──頂飾，強調單一邊緣或邊界線。再來是穗狀緣飾，還有幃幔和扇形邊飾，都得靠單一邊緣來塑造筆挺。所有的這類飾邊在展開或懸掛的一側都要強化，外緣側則要弱，不過這種弱某個程度上要能被同側邊的細節分量和筆挺的直線給中和掉（圖106）。至於穗狀緣飾外形效果的柔化或弱化就不再贅言。即使是有雙重邊緣線的飾邊案子，強化側自然會在（但非絕對）圖案開展的一邊。

圖105：從一邊交替長出的飾邊

圖106：穗狀飾邊

飾邊的方向

　　相較於構造，飾邊的細節更受到位置——像是壁柱為直式，簷壁飾帶為橫式的影響；線條的展開，很自然在某程度上取決於飾邊的方向。再來會看到這些線條可能和飾邊位置不太相配的情形。例如圖107A中的渦捲紋，最後的啟動方式很可能是依照飾邊位置是水平或垂直，才做成圖107B或C。然而，就算有清楚的理由，假設是要為水平的飾邊選擇一個流動型的渦捲紋，而且也要為中央的直立柱做一個垂直的飾邊。但事實上，在水平飾邊中，中央莖幾乎都要呈波浪狀；而在直立柱中的飾邊，往往要是筆直的或幾近筆直。

轉角以及對設計的影響

　　按理說，飾邊如果必須轉彎，就要把轉角設計出來。流動型圖案像是回形紋或波浪形渦捲紋，很自然繞個圈就過了。但飾邊不是這樣。它可能規劃成從條紋中間出發，然後在轉角處會合——或者從轉角出發，在兩個轉角中間會合。而且，也可能是從飾邊下半部的中間開始，在上半部中間相接，如圖108，其中的一半是另一半的翻轉。這不算是重複圖案。自由地畫出圖案，無需擔心重複或被重複干擾，這看似簡單，卻是對設計師布局能力的考驗，一點也沒有減輕負擔。因為，不僅是設計必須延展得相當均衡好讓色澤的明度能充分展現，還必須決定出哪些是主要線條和強調的重點，不論如何，若不能布局得有條不紊，這做起來絕不輕鬆。

圖107：飾邊的設計方案和方向有關

圖 108：邊框設計，圖案翻轉但並無重複

從目前一些沒有流動的飾邊案例可以看出在轉彎處幾乎都沒什麼困難。不過，除了在轉角處直接設計一個特徵占滿這個角落之外（如圖 109C 轉角的「區塊」設計），一個有框的飾邊有必要在規劃時就把轉角處的重複單元調整好。

在決定重複單元的尺寸時，飾邊或每一個飾邊都需要切分出這個長度，這個長度可以從轉角斜接頭的標誌線（圖 109B）起始，或是從一飾邊和另一飾邊相交的交叉線（圖 109D）起始。然後在轉角的對角線上或是方形線上做翻轉設計。

飾邊愈短，轉角的考量就愈重要。這也許就是設計的起始點。的確，完成轉角就可以構成整體設計，因為不論是在兩個斜接頭對角線上、還是在垂直和水平線上翻轉，都把嵌板分成了四等分（圖 109A）。除了轉角，飾邊中還可能有數個中斷（圖 110），這自然在設計時也得納入考量（除非就只是最簡單的線）。飾邊中如有一個中斷，由圓盤飾或類似物件來擔當便綽綽有餘。但要故意剪斷空間得有正當理由，如圖 110 裡的兩個 a 是為了打破直線序列，才刻意形成要飾邊彎繞過去的空隙。達·烏迪內（Giovanni da Udine，1487-1564）在佛羅倫斯附近製作修道院窗戶時，便應用了此法。

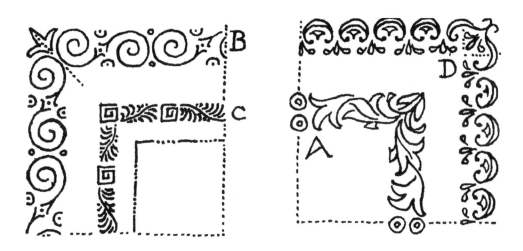

圖 109：和轉角有關的飾邊

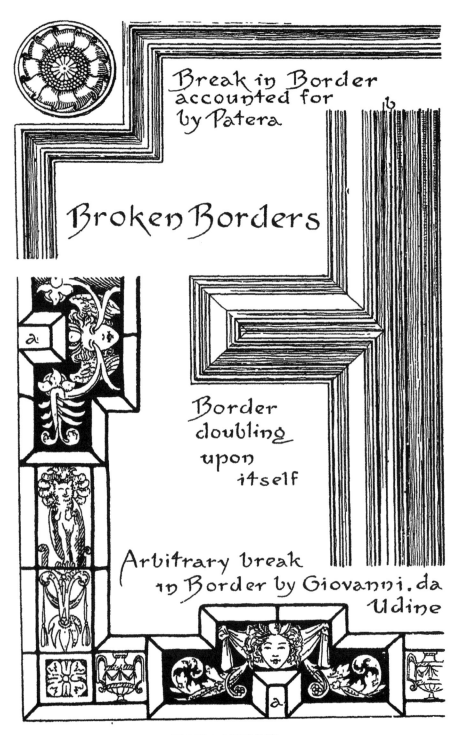

Break in Border
accounted for
by Patera

Broken Borders

Border
doubling
upon
itself

Arbitrary break
in Border by Giovanni.da
Udine

圖110：中斷的飾邊

環狀和同心飾邊

和給定長度的簡單條紋相比，環狀飾邊的設計並不會比較難；重複的長度就交由設計師審酌；他可以把空間分成數個等分。設計的構造可以在放射狀上或是流動線上規劃，或是同時使用兩個系統來做。

在一系列同心飾邊中，很常看到使用兩個系統時很容易相互抵消——放射狀的線條當然更穩定些。流動型的飾邊必要時也可以朝反方向流動。通常，同心飾邊的兩種重複之間最好有些關聯——但無論如何，重複效果都很明顯。它們完全不需要等距；但應該把一個重複單元切分給另一個。

圖案（飾邊或填充式）的方案影響圖案細節的設計，反過來，細節也會受到設計方案的影響。兩者息息相關。在確定方案時，就要思考需處理的細節；決定細節時，也必須牢記著布局的方案。除了確保一致性外，不太需要制定其他規則。

我們會發現，某些構造線特別適合某些紋飾形式。嚴格的細節就要搭配井然有序的幾何線，相對地，葉狀結構自然更適合自由生長；在這兩種極端之間還可以就處理手法從嚴格到正式程度，變化出無限多種層次，由此決定或被決定布局用的線條。

然而，不論是阿拉伯人還是日本人，或是希臘文化、哥德式還是文藝復興時期的藝術家，除了提出細節和布局對應的必要性之外，並沒有為我們解決任何問題。

如何設計終究是自己的事：我們固然有過往經驗的指引；但如果援用既有方法就以為上策的話，那就是懶惰的藉口了——不單是愚蠢而已。這個細節能和那個構造順利結合，只能證明它們相合，並不代表藝術家自己的其他組合方式就一定不協調。畢竟，沒有麵包粉還是能油炸食物。

8 實際的圖案設計規劃

潛在圖案構造底下的線和可作業的線

　　當你快速瀏覽本書插圖，會發現在幾何設計中以方形線或平行四邊形線、菱形線或三角形線最引人注意；而且，就算不用這些線來構成圖案，它們還是經常出現成為圖案的一部分。比方說，圖111的設計就只是在它的主線之中，將圖26簡單的六邊形和星形圖案轉化成波浪線而已。而且，在最自由的圖案類型底下，也同樣潛藏了這些方形、菱形和三角形線。因為它們就是所有重複圖案的基礎，對設計師來說，某些已確知的簡易幾何原則便有必要好好熟悉，就像肖像畫畫家至少要懂一些解剖學知識。

圖111：圖26的曲線發展

事實上，對許多藝術學科而言，或者說要精通藝術學科的話，當然也包括精通圖案設計，都需要懂一些專門技術——不單是實務條件本來就有重複的必要，何況還要在特定的區域內重複，若不具備這些能力必定會無法克服。

給設計師用的線多半已固定

圖案設計師的技藝不只是構思漂亮的形式組合就好，他得在不是自己選擇的線上進行規劃，而且還相反地，要在他的工作條件下縝密規劃細節，如同為自己而做一樣，但這些條件又總是和他自己選的最佳方案大相逕庭。他的任務便是，無論條件多麼不理想，都要能從中得出美好的成果。這樣才稱得上是藝術家。

製造條件會影響設計方案

我曾努力想把圖案的構造線給制定出來，但這些可能的構造線並無法通用所有情況。因為還必須把製造條件納入考量，何況這些條件不單影響設計特性，也影響了設計方案。

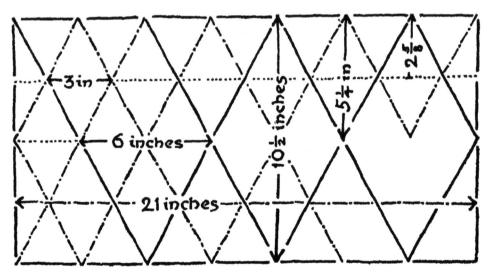

圖112：等邊三角形和六邊形重複，對照方形重複

設計時必要的起手式是，決定要用什麼線來布局——規劃圖案。具有潛力的線並不多，設計師對各種線了解愈清楚，愈容易決定出哪些線可用，然後在權衡之後採用最適合的一種。機器的製造條件或實務考量，可能已經讓他的方案限縮到別無選擇，這時除了立刻踏上必要路徑向前邁進之外，其他都只是浪費時間。

東方的三角形方案—西方的矩形方案—兩者的關聯

有一個由擅長精密算術、古老東方工匠所建立的系統，系統中以三角形線為設計基礎，能以最簡單的單元規劃出精細複雜的紋飾。但西方製造業者在更重視實用及效率的習慣下，更常在矩形線上工作，使設計師不得不放棄三角形基礎，除非三角形單元能達到矩形重複的要求（圖 112）。因此，製造業的設計師受到了限制，不過，手工製造者並沒有。手工業者仍然在舊有的線上工作——而製造業總是跟隨著手工藝的步伐前進。

我們將早期的設計方法歸因於傳統。但傳統是源自於工作方式；如今我們發現自己權宜衡量的設計法，如果不是來自初級手工藝的簡易發明，可以肯定絕大部分就是從現代製造業更複雜的條件發展而來。比方說，方形線是從最簡單的絨毯得出的形式，後來也同樣推行到動力織布機上使用。

我們的工作必須以方形線為主，設計時也必須考量和矩形重複的關聯，因為矩形重複是當今決定的條件。

把三角形和八邊形重複改成矩形重複—菱形的可能性

在其他方案上工作的可能性很有限。比方說，想要把等邊三角形或八邊形改成方形重複，反正兩者量起來比方說都是 21 英吋，但這很可能只有在某個尺度上才做得到，而那尺度往往不值得那麼做。

以 21 英吋的等邊三角形做為基礎。會發現，從底邊到頂點量起來是 18 英吋。21 與 18 相差 3，這是兩者的最大公約數。因此我們最大能得到點到點每邊 3 英吋的等邊三角形，它能在 21 × 21 英吋的區域內精準重複。

圖 112 說明了這個情況並且證實了這點，雖然只顯示一半的區域（21×10.5 英吋）。圖中也可以看出，把相當於兩個等邊三角形的一個菱形改為矩形空間的可能性。一個 10.5×6 英吋的菱形在整個寬度中重複 3.5 次（這只能做成「下降」圖案──第十章會討論）。要在方形線上重複，或是以一個直線流動的圖案來進行重複，這些菱形一定得切成四等分才行，而且要縮小到 5.25×3 英吋。

設計按重複比例進行調節

六邊形就是多個等邊三角形，本身已經無法再改為方形（圖 113）。六邊形的寬度如果是方形的一半，即使能在方形裡縱向重複，也無法等邊，會變成拉長的形式（圖 113 最上方）。真正的六邊形無法填成方形，只能填滿 21×18 英吋的空間。

邊到邊 6 英吋寬的等邊六邊形，可以在 21 英吋寬的空間裡重複 3.5 次（因此只能做成「下降」）。如同三角形一樣，需要縮成 3 英吋寬才能以水平的順序進行重複。

設計師經常被沒經驗的人要求改設計，但那個設計比例根本做不出來。如果設計師不清楚其中的可行性，特別是那些不可能的事，若是就這麼做了，很可能從頭到尾都只是在毫無希望的任務上浪費寶貴時間而已。很少人能意識到這點，直到失敗了才明白，原來三角形或六邊形的比例要到多麼小，才適合改成方形重複。

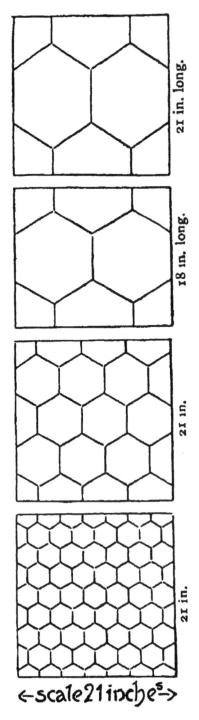

圖 113：六邊的菱形如何在矩形線上重複

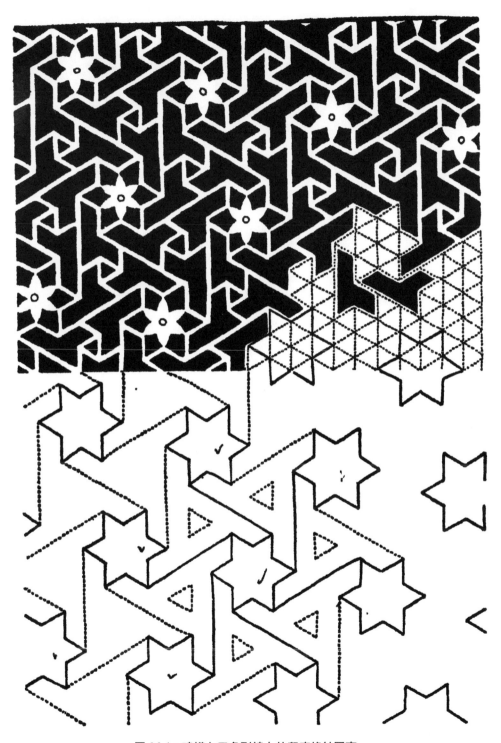

圖 114：建構在三角形線上的印度格紋圖案

不論是誰，只要嘗試在給定尺寸的矩形線上重複，試著畫出圖 114 的格紋圖案，一定會發現，如果沒有文字說明證明可能性給他看，這件事光是用想的就已經超級困難，萬一他不是建構在能扛起大半任務的三角形線上，而是用了其他線的話，那就更不用說了。

9 翻轉

從我們經常在垂直方向上對摺或重疊翻倍（doubling）的日常動作，就可以追溯出一大類的雙向對稱設計。單只是重疊翻倍就能形成一種圖案；而且一些最穩定最令人滿意的設計，很大程度都是靠反轉線條來呈現對稱性和穩定性。

編織者的手法──翻倍圖案的寬度

對編織者來說，「翻轉」（圖115）是名副其實的天賜之物，能在不增加成本或麻煩之下讓圖案的寬度翻倍。甚至不需要剪裁更多卡片；這很單純就是一個關乎織布機傳動裝置的問題。（編按：片劑編織〔tablet weaving〕是利用穿孔的卡片或片狀物隔出空隙，讓梭子帶著緯紗穿過的一種編織法）

圖 115：拜占庭式「翻轉」圖案

「翻轉」帶給編織者極大的優勢，這個手法很可能是由編織者率先使用。但這樣的推測沒什麼意義。因為，任何人只要將一張紙對摺，加上用刀子切割，誰都能把紙張對切成兩半，展開來就是一個雙對稱圖案。

　　「翻轉」一被發明，就證實了這是翻倍圖案寬度最輕鬆也最簡單的手法，完全不費力氣。

若條件不需要，就別做精確翻轉

　　除非因為有可做出較寬圖案的新型設備，或是為了嘗試更大尺度的可行性，設計者一定要做翻轉規劃之外，（從圖116效果大膽又突出的歌德式絨毯，可看出當

圖116：哥德式的「翻轉」圖案

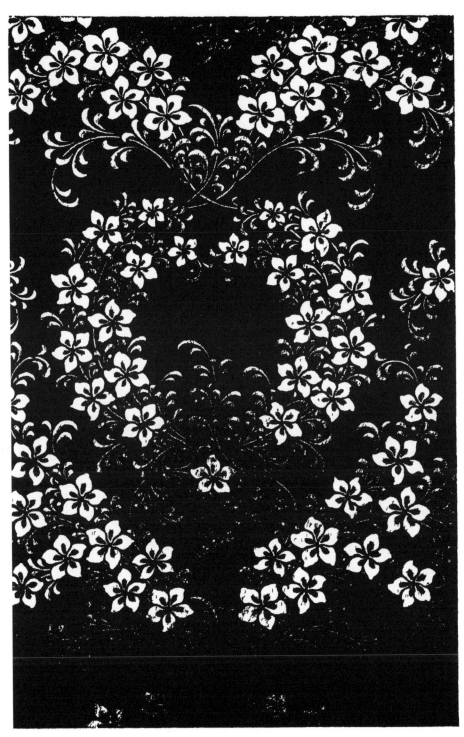

圖 117：類似「翻轉」的圖案

中有很窄的翻轉條紋），一般來說，就算設計師不是為了工業製造而做，也會把設計的線「翻轉」過來，部分原因或許是製圖上可以省力一些，但主要目的還是為了這麼做才有的穩定效果。不過在案例中，他們讓自己在這些穩定的線條中做出相當大的細節變化（以免被譏為吝於創新）。可見得這時候設計者做出嚴格精確的重複已經跟強制的製造條件無關了，設計師可說是責無旁貸地希望維護這份自由，比方說不想讓人從他設計的印刷圖案產生編織方面的聯想。因此，他小心翼翼地避免設計出一側成為另一側的映射；尤其要避免在軸線上過於機械化的翻轉（圖 117）。

要做出絕對嚴格的翻轉圖案，一定都是最頑固不能改動的設計，尤其是以主莖為翻轉中軸時，為了在中間有幾英吋的空間不做翻轉（圖 118 的 S 處），造成編織者不得不經常調整他們的織布機，這怎麼說都會引起不滿。

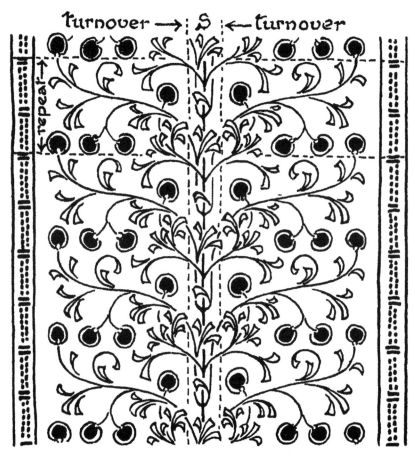

圖 118：中央條紋不翻轉的翻轉設計

換成是印刷的情況也一樣，如果製造條件沒有強制要求的話，設計師實在沒立場也沒理由起用這麼討人厭的機制。

務必保持平衡

把主要線條反轉後再導入能夠大幅增加圖案的趣味性和細節變化，但就算情況許可，如果線條本身和對向的塊體（mass）比例處理得太隨便，也會很不安全，甚至讓設計最重要的平衡也丟失掉。同樣重要的是，任何兩個對向的特徵都應該精確地相對應，它們的分枝不管是從中央莖朝外或是向內捲曲，都要精確地在同一水平面上轉向，就像圖 119 的螺旋紋一樣。萬一在哪個面向上有任何一點不精確的話，

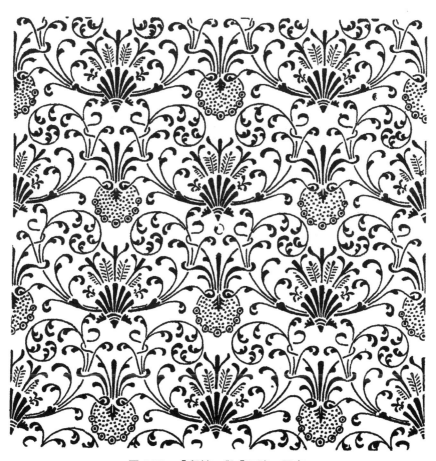

圖 119：「翻轉」與「下降」圖案

儘管在繪畫中只要主張藝術自由就能安然過關，但這樣的重複若出現在牆面上，一定會給人不夠筆直的印象。人的視覺習慣水平；而且很奇怪，稍微一有偏差就覺得晦氣。任何偏離垂直的情況也一樣。但在有關圖案平衡的事情上，是不可能要求到太機械式地精確。

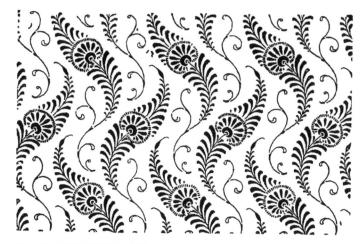

圖 120：這不是**翻轉**重複

設計中很常看到以圖120那樣的設計單元來**翻轉**，但除非是在相同水平上**翻轉**，不然並不構成所謂的**翻轉**重複。

飾邊設計可善用重疊翻倍

沒有比使用在飾邊設計中更能展現出「**翻轉**」的價值了。不管是用**翻轉**來停止圖案的流動或是使線條橫越過圖案，都很有效，能夠對飾邊要求的連續穩定性帶來很大助益。這類線條可以表現出來，也可以意會得到就好：即使未真的置入，也可以利用各部件的相互補償暗示中軸線的存在。

適用於模版印刷和轉印法

利用小樹枝圖案或其他圖案來裝飾牆面時，圖案很輕易就能被**翻轉**，但也可能沒那麼簡單。畢竟一個模板或一點轉印粉（pounce）只需要轉向牆面，就能得出反向的設計。

10「下降」重複

要解開下降重複的奧祕，遠比解釋它如何變成謎團容易許多。經驗不足的設計師之所以設計起來有困難，基本上還是因為在開始規劃圖案的重複時，必須不厭其煩操練到能看清楚線條發生方式的這件事做得還不夠。有經驗的設計師自然會那樣做——因為他們有經驗。

下降重複得出的範圍

編織物或印製物的圖案一定是自然連接著貫穿物件長度、並且橫跨整個幅寬——也就是說，設計的頂部邊緣一定是連接著底部邊緣，左側相連著右側。雖然圖案明顯是隨著連續線貫穿整個物件的長度，但如果設計的這些條紋是要縫接起來呈現或貼掛在牆面上的話，圖案不一定要設計在同一個水平上。但它們必須相互吻合——就是這樣。因此，要綴合或貼掛的圖案，不妨規劃成「下降」的型態。

要把圖案設計成在水平線上重複、同時也是下降型態，是很可能做到的事。從圖 121 明顯可見。這是由貝雷斯福德・彼特（Beresford Pite）教授繪製的圖稿，可以解釋為什麼他設計的某些壁紙以哪一邊貼掛起來都沒問題。

下降重複的規劃事實上很簡單，有多簡單，從圖 122 可以看得出來，其中的直向線標記物件寬度，方形標記重複的範圍。圖中，條紋 A 的中心特徵（編按：指方形對角線交叉處）並沒有和條紋 B 的齊頭，條紋 B 的中心特徵落在兩個重複單元的中間：實際上它「下降」了重複深度的一半。在第三個條紋中，也以同樣方式下降，中心特徵又回到了原本的水平位置；在第四條中再次下降，在第五條再次回到原本位置，以此類推直到結束。從莖的方向便可以看出下降帶來更多效果；波浪紋則是在對向走出一條線取代以自身重複，而且不再跟隨照做，而是翻轉過來或是轉向了。

現代的動物和魚類圖案（圖 258，第一和第三張圖）通常就是在下降重複的線上規劃，把這些單元連接成一個連續的整體後，便能得出菱形紋的效果，同時也傳達出飛行或移動的意象。這類以生物形式建立的菱形紋是典型的日本設計，雖然通常

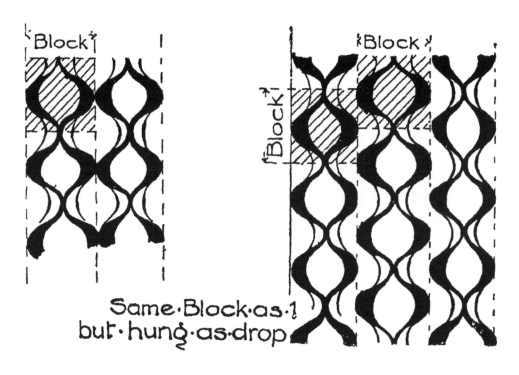

圖 121：圖案如何設計成兩用的貼掛方式

圖 122：「下降」重複示意圖

不是以下降的方式設計。

透過「下降」圖案會得到多大的新範圍，是很清楚明瞭的。

而且只要材料適合做成條紋的重複單元，也同樣能在物件寬度之內使用。不過，一個比方說材料一半寬度的圖案，雖然也可能在圖案區域內下降了，但是貼掛起來時物件中的兩個圖案並沒有下降。而一個物件寬度三分之一的下降圖案，貼掛起來時就會是下降的型態。

在菱形線上設計

只要再次參照圖122就能看出，這個圖案雖然是建構在方形上，但從其中一個給定特徵的中心點和另一個中心點畫線連接起來後會形成一個菱形；而且，這個菱形就和方形一樣，包含了圖案的所有部件，並且也和方形一樣可以做為重複的單元。

缺乏經驗的人在規劃下降圖案時，只要習慣以填充菱形而非方形來思考問題，就能讓難度大幅降低。整個設計——事實上就是在對角線的格線內進行，而不是在垂直和水平線上。

其實，菱形也只是做了部分轉向的方形或平行四邊形。創作者從一個方案上開始設計，很可能跟在另一個方案上做出不同成果；但問題都一樣。不管哪一個方案，圖案的相對邊都必須相吻合。圖123中，結束在A、B的線一定要在C、D接上，反

圖123：重複需要的相合方式

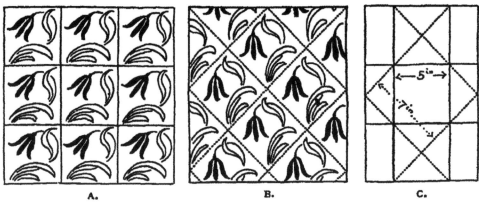

圖 124：當方形重複轉成下降重複的度量差異

之亦然。同樣地，無論是設計的哪個部分延伸出邊緣 B、D 或 A、C 之外，一定要在相對邊的邊緣之內再出現，無論是方形或菱形都一樣。圖案一定要能連接起來而且相合。

在方形線上設計

此外應該也可以觀察到，如果把在方形線上設計的圖案部分轉向，雖然就能把圖案變成在菱形線上重複的下降型態，但重複尺寸的度量不再相同（依製造業的計算方式，從頂部到底部以及從左邊到右邊的範圍）。也就是說，圖 124A 的方形每邊長 5 英寸，而圖 124B 的菱形（雖然是以相同尺度繪製的同一個圖案）從點到點為 7 英寸；這是商業往來的計算方式，建議各位採用。

有時只要把風險放在心上，你會發現在開始一個設計時（圖 124C），不要用物件的全寬，而是改用寬度的五分之七在菱形上規劃是相當值得的事。這樣做出的下降圖案會有兩倍的寬度；而且，這個起手式暗示的一種圖案是所有在狹窄條紋內作業的人從來沒出現過的。尤其是在設計地板或天花板圖案時，這個權宜之策特別有用，因為設計的方向性不需要明顯呈現出來。

下降重複的價值難以估量，菱形的設計方案也是，儘管很常見，卻鮮少被用來構思設計。

技術上來說，沒什麼理由規定設計只能下降深度的一半。它可以下降任何距離；但有些情況，下降三分之一的圖案非常好用。如果只下降很小的幅度，比方說只有深度的六分之一，那就得重複六次才能讓設計回到原位；而且，設計中任何明顯的特徵在反覆出現後，很容易標誌出對角線。階梯式的圖案就是這樣自然形成的走向。而菱形設計有一個明確的重要用途，那就是能夠將水平條紋的風險降到最低，這類風險在同一水平線上重複的圖案中總是屢見不鮮。就以下降一半的例子來說，條紋好像會自動上下交替移動一樣，走出之字線或是格線，這個方式可以說近乎零缺點。

另一個影響設計的實質條件是重複的區域，但這部分的影響比例往往取決於創作者無法掌控的條件。

幾何原理的相同結果

在圖 122 中曾看到，一個在方形線上設計的下降圖案同時也被包含在菱形線內。同樣地，在菱形線內設計的一個圖案，也能以下降型態被包含在一個矩形線內。許多的下降圖案都是在菱形線上設計出來。但它們同樣可以是在兩側邊平行於布料寬度的菱形線內進行設計。從圖 125，可以看到骨架中給定的圖案如何同時被包含在方形、寬扁菱形，以及由垂直線和斜線形成的菱形之中。可以說，這既是以占據材料寬度的方形圖案也是以菱形圖案來進行重複，同時也是以傾斜切出材料寬度的圖案進行重複。

理論上，這個設計可能從這幾個方案的任何一個開始。但實際上，這類圖案更可能是在菱形線上作業產生的結果；事實上，的確是如此。

圖 126 實際上就是在菱形上規劃的，用矩形線規劃很可能也做得出來；但肯定不是從圖 125 對角線上作業所產生的結果。

從另一方面來看，這樣的圖案就像華特・克藍（Walter Crane）的設計（圖130），圖案很清楚就是建立在以重複的寬度給出的垂直線（以點顯示），以及（從左至右）穿過蒲公英絨球代表的交會點與垂直線連接的跨越線上。連綿的瑪格麗特很明顯是設計的主要特徵，或許就是設計的起點，怡然地錯落在傾斜的形狀之內，這幾乎就已經暗示了，構圖上顯然是以花的優雅線條來進行規劃，之後才加上葉柄。*

* 做出這個推論後，我認為應該要向克藍求證，而他回覆我的推斷正確。

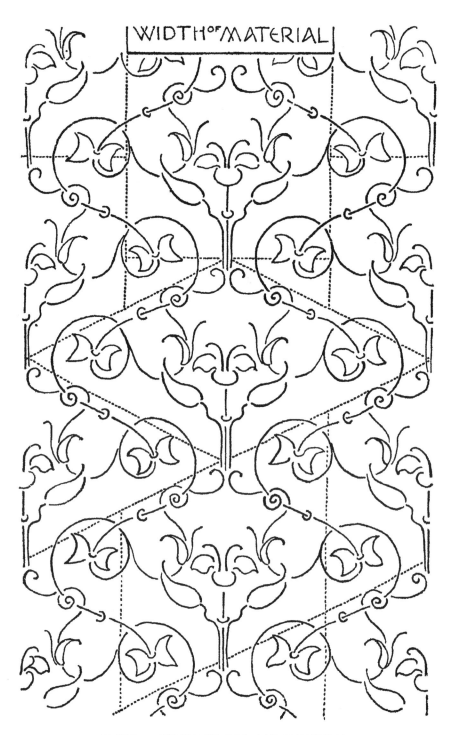

圖 125：一種圖案可能同時包含了不同的構造線

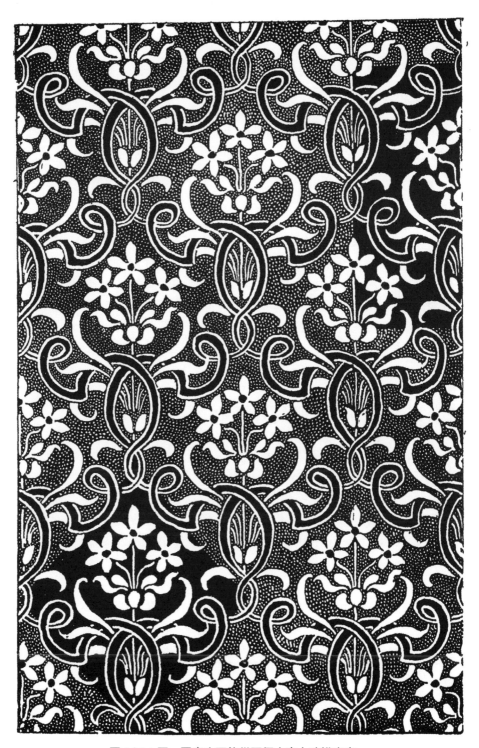

圖 126：同一圖案也可能從兩個方案上建構出來

實際上不同的圖案

　　以機械性而言，無論如何最後都會得到一樣精確的結果。你只要剪掉圖 127 左側正方形的兩個對角，再將它們移到方形邊線外的位置，就會得到傾斜的形狀。如果剪掉四個角，移放到留下來的六角形兩側，會得到寬扁的菱形（如圖 127 右側所示）。就藝術而言，設計師不論從哪一種方案著手都能做出截然不同的結果。每個方案都會促使他做一些其他方案不會做的事。他的設計實質上受到他要去填充的形狀所影響。比方說，要設計者把一個花環跨越過他眼前沒見著的空間寬度延伸出去，這種事絕不可能發生。況且，要讓設計遠超出材料寬度的限制延伸出去，這想法也得是直接設定在菱形線上作業才可能實現。除非設計師刻意要做某種制式圖案，否則不會讓設計在線上重複時就只是乖乖地待在線內。但是他會讓它們保持在視線範圍內；也不會離開太遠，以免變成在哪條線上作業都沒差似的。跟在其他線上設計相比，在菱形方案上著手下降設計的好處是，簡潔俐落的四條直線讓設計師更能清楚掌握他在設計中做出的下降和各部件的最終關聯、以及它們反覆出現的秩序。或許，下降重複最顯著的優點是，它讓人實現了一個表面上看來不可能的技藝，也就是設計出比給定的材料寬度還寬上一倍的圖案，而且圖案還能在限定範圍內完美地重複。

把圖案帶出物件寬度的好機會

　　在菱形線上作業，是很容易做到的事。只要你把方形重複的區域加以細分，如圖 128 所示（與其方形，不如做成平行四邊形），兩個較小的分區 A 與 V 合起來會相等於較大的 $\frac{A}{V}$。接著，把較小的 A 和 V 移位到 $\frac{A}{V}$ 右側合併起來，形成的寬扁菱形會是原本方形的兩倍寬，就機械性而言，你得到的這個重複就等同是一個方形設計，但只用了一半寬度進行重複。從這類材料的例子都能在貼掛時或綴合時下降一半深度來看，這很明顯的是一大收獲。

　　也許有人認為，那只是表面優勢罷了：就像是把放入一個條紋中的東西，從另一個條紋取出來而已；但就圖案而言，外觀應該更重要才是。商業設計師就是因為對這類共通資產的事情欠缺認知，所以即便是有資質才幹的創作者，只要實務工作經驗不足，就無法達到這個行業的效率標準。

　　這個骨架是由布料的垂直邊線和穿越對角方向的平行線所形成，很清楚能有助於對角向的斜紋設計。下降的深度則是取決於傾斜的角度。（**編按：參見圖 130 和圖 125 第三個斜菱形**）

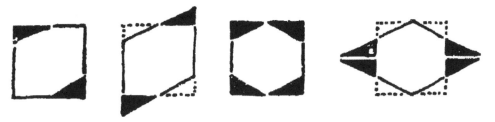

圖 127：各種方案有著機械式的關聯

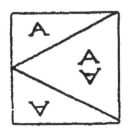

圖 128：將方形重複區分成三個部件

圖 129：將方形的部件移位變成寬菱形

圖 130：華特・克藍設計的壁紙

遍布型（all-over）的圖案也可以在這些線條內設計；這比在矩形或菱形線上設計的自由度更大；但在這種構架上，設計的各部件不太容易達到均衡；如果當中有突出的特徵，很可能會在重複中變成笨拙彆扭的樣子。

圖 131：非下降重複的階梯式圖案

圖 132：砌磚或砌石工藝圖案

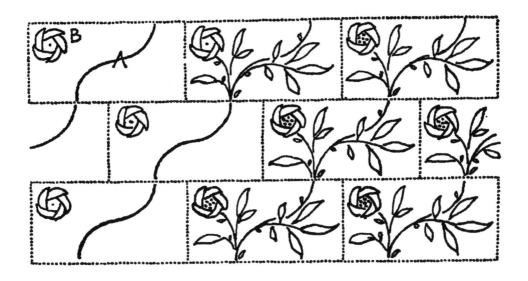

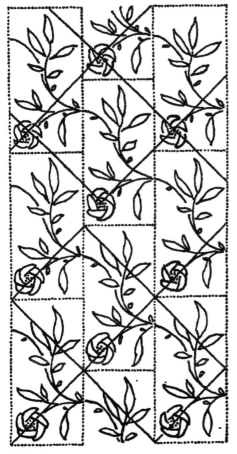

圖133：砌磚方案，以及和下降重複的關係

砌磚或砌石方案

　　另一個相當好用的是階梯式的方案，尤其適合規劃帶有對角線的圖案，這是砌磚或砌石的基礎——也可以用來打造下降型態。

　　在圖132鋪磚圖案中，砌石線形成設計的一部分，而且實質上還影響了圖案線條的發展。

　　從圖133可看出，在砌磚線上設計的圖案，跟在一般下降線上設計的圖案，完全就是同一件事，雖然不管哪一種方案自然都會對圖案的發展方式產生某種程度的影響。（圖133的菱形線是理論上有可能、但實際上不會採用的方案）對角線可以在磚塊的四邊內隨你高興自由波動，但同時砌磚生硬呆板的骨架又會促使你按照嚴

格的秩序去布局花朵或其他自由生長的特徵。

　　採用砌磚方案，有時對重複的尺寸標示會產生混淆。圖133的砌磚圖案並不符合下降重複的描述：寬度應是深度的兩倍。以標示尺寸的一個單元來看，在技術層面上不能算是下降。這事實上是把一個重複下降為：深度是寬度的兩倍，或者說是以一個直角菱形來下降。那麼一來，假設下降重複的給定尺寸具體列在說明書裡，但創作者要是交出這種砌磚比例規劃的設計，很可能會因為沒按照尺寸製作而被退件。

六邊形設計方案

　　此外，六邊形也不是以正統的方式下降，雖然它跟確實下降的菱形，可說是同一件事。圖134顯示，如果把六邊形的虛線部分切掉，再放到黑色實心三角形的位置，得到的結果就是菱形。

　　但是要在六邊形上設計不太方便。六邊形提供的範圍並沒有超過菱形；而且也

圖134：六邊形──與菱形的關係

無法像菱形一樣有助於避免特徵排列得太水平。不過有時候,把在菱形上規劃的設計放在六邊形線上驗證一番,還是滿方便的。

　　此外,在垂直線或水平線上的下降設計,比方說在方形上或其他矩形階梯上的下降設計,並無法像菱形方案可提供那麼多的機會;但它有自己的優勢做為彌補,尤其當要把圖案做出直向趨勢時,甚至是,當想要重複的深度精確度量為寬度的兩倍時(在某些製造業中——例如磁磚等——這應該會很方便)。如果是這種案子,就能以一個雙方形的重複單元做為格線,在上面建構出西洋棋盤圖案。而棋盤格圖案(圖 135)正是以一個方格寬、兩個方格深的下降重複運作而成。

　　以雙方形的單元來規劃半階梯式圖案是最便利的方式,這麼做可在設計中保留構造的方形線,又能避免趨勢偏向一方或另一方。因為在一個重複分區中,垂直走向的線可以被另一個水平走向的線抵消掉,非常地有效(圖 135)。同樣的,把圖136 的對角線相互抵消掉,便可得出菱形(圖 136)。＊

＊ 下降圖案的另一種變化是,其中的單元不僅是一個雙方形,還刻意建構成兩個交互轉換的方形,如圖 167 所示。

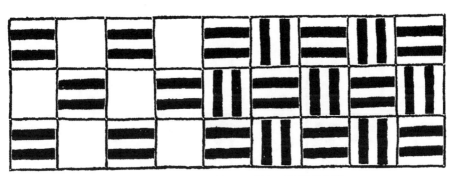
圖 135:抵消設計線──重複一組雙正方形

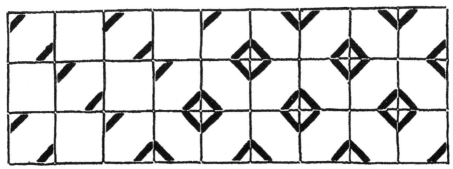
圖 136:抵消設計線形成的菱形──重複一組雙正方形

階梯式圖案

一說到更自由的圖案設計，顯然會有人想要進一步使用階梯式來取代菱形。

然而階梯式圖案的形式，未必真能構成下降重複的圖案。圖 137 的第二個條紋稍微地下降；但第三條又回復到第一條的水平（或者，如果這也堪稱下降的話，那就是每一步到最後都沒有形成一個下降比例）。像這樣的花朵特徵在頂部重複的結果，得到的是一種之字形線。

下降圖案的確在第三次重複時又回到原位；但前提條件是下降一半的深度。下

圖 137：階梯方案無法得出「下降」重複

圖138：下降三分之一深度的圖案

降到深度三分之一的圖案，只能在第四條回到原位（圖138）；下降四分之一的，則在第五條回到原位（圖139），依此類推。在真正的下降重複之中，每條接續的條紋都會下降，而且都是以同等距離下降。而不是忽上忽下跳來跳去。圖137的重複寬度是兩個條紋寬沒錯；但它沒有下降；而且為什麼兩朵花和莖以外的地方都要被重複，也沒有什麼機械上的考量可以解釋。

圖131的孔雀羽毛磁磚不是一個常規的下降圖案；它在第二行下降了三分之二的深度；但在第三行，它又回到跟第一行同一水平重新開始。

圖140的鋪磚圖案設計成規律下降深度的三分之二，在第四行自然地回復到原本的水平，而一個設計成只下降三分之一深度的圖案也會是如此。事實上，這個圖案的重複如果是從左向右排列，會是下降三分之二，但若從右排列到左，便只會下降三分之一。這聽起來可能匪夷所思，但只要在紙上畫看看，就會發現確實如此。

偽下降

以菱形或相等同的雙彎曲形狀做為基礎的圖案（圖141），總給人一種下降圖案的感覺；但它們未必是從那個方案上做出來，除非圖案在菱形或雙彎曲線中也有下

125

圖 139：下降四分之一重複深度的圖案

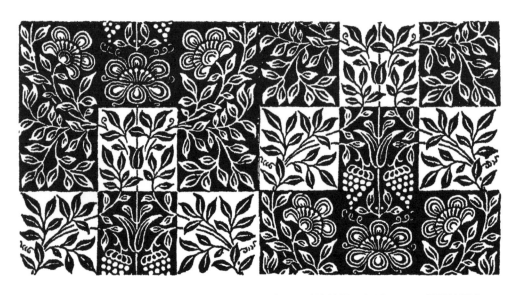

圖 140：下降深度的三分之一或三分之二的圖案——重複的單元如圖 131 一樣再被細分

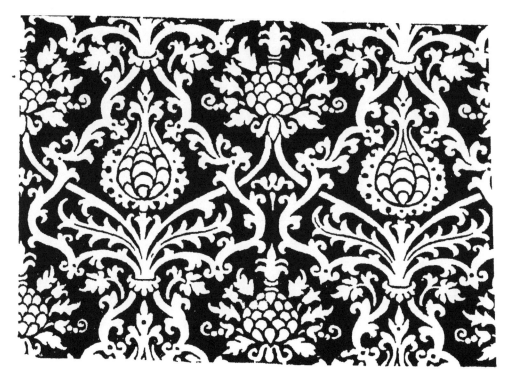

圖 141：「偽下降」圖案

降。這類「偽下降」的方案很好用。嚴肅的線條框架使裝飾看起來很沈穩，而且可以做各種變化；或許最後還有意想不到的魅力。有時候，一開始可能是想做下降圖案（圖142），可經過發展後，變成只有在方形線上才能設計出的圖案。這樣子其實無妨，但過程中不應該讓圖案干預你做決定──這很可能發生。

我們已經知道，在波浪線上設計無需涉及新原則。它們就是直線式骨架的另一種版本，可以說就是同一件事，除非當中的曲線為設計師帶來了明智的線索。

在菱形線上作業，相當不容易做出圖143的回形紋圖案，而雙彎曲形狀等同於菱形的曲線版。若是從相對的波浪線開始，在每個雙彎曲線中放入一個方形，再把這些侵入物削出尖角，幾乎無可避免一定做得出來。

另一個很有用的「偽下降」形式是，把占據菱形或雙彎曲線的設計單元在下降過程中翻轉過來。比方說，在小樹枝的圖案中把小樹枝交替翻轉（編按：參考圖

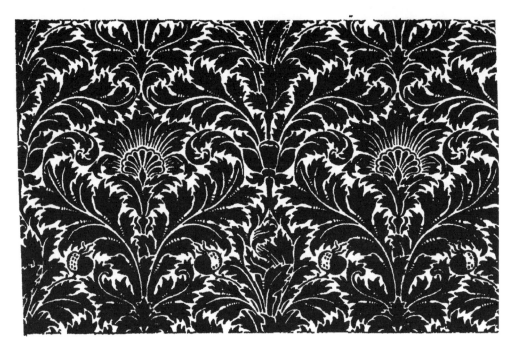

圖 142：「偽下降」圖案

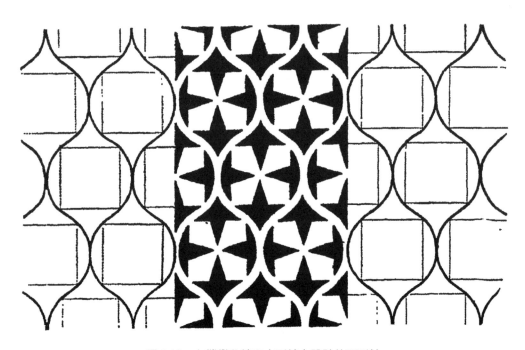

圖 143：在雙彎曲線和方形線上設計的回形紋

120）——一排花紋從左向右反轉，另一排從右向左反轉——這在菱形上規劃相對有利；但事實上，小樹枝在菱形中的下降不是第一個的重複，而是反轉，有鑑於此，把這個圖案從下降圖案中移除掉比較好。這個單元現在成了雙菱形；而且也不是以重複的方式下降。

這對讀者來說可能是不值得討論的小事；但對設計有非常實際的影響。比方說，假設圖145占據菱形B的設計單元在菱形C反轉，a、a這兩個四分之一自然也要反轉，那就無法跟B同面向的半個A處相接，這樣的圖案將無法進行下去。

每一個新的骨架方案對設計師來說都是有用的；因為，在不能變動比例下作業（如製造業都會對我們制定的條件），難免讓我們落入某些套路中；而所有可改變慣性的機會都會有幫助。它們都分別提供了獨特的構造線（設計不可能不受其影響），因此各種建構圖案的方案都值得設計師下功夫思考。

11 小型的重複

將材料寬度分割成重複的寬度

通常,設計師都希望充分發揮出處理的空間效益。如前文所述,運用下降的型態甚至能讓他超出材料寬度。不過,他不一定要用容許的全幅寬來達成。有時候,基於經濟和用途因素(設計的經濟性不亞於製造的經濟性),尤其是某些設計類型中,設計的重複需要在物件寬度內出現個幾次。如果是在水平線上重複兩次、三次、四次或更多次,這些重複都必須清楚確實地收整在寬度之內;否則接合材料時,設計會合不起來,導致最後非裁剪掉物件造成浪費不可。

以材料寬度三分之二或五分之二重複——
全幅寬重複看起來較小

前文應該也說過,一個在材料寬度內的下降重複並不表示接合或貼掛後,下降重複都能對應接續起來。假設圖 144A 是要做成 21 英寸寬壁紙的材料,重複單元只

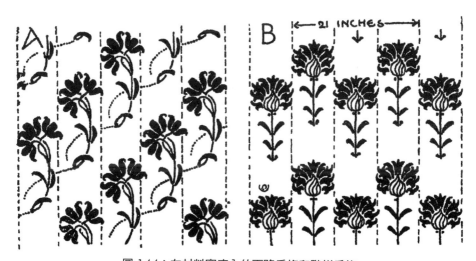

圖 144:在材料寬度內的下降重複和階梯重複

有 7 英寸寬，而且以長度的三分之一或三分之二下降。以這個案例來說，壁紙貼掛起來後並不是下降的型態，而是在水平線上重複。另一個 B 則是階梯式圖案，在第一次重複之後回到了原位，這個圖案張貼成當時流行的一個條紋下降 7 英寸、下一條紋又再回復原位的樣式。

不過，「下降」在設計上還能提供更多可能性，而且重複尺寸的度量也不只能是材料寬度的一半、三分之一、四分之一，也可以是三分之二或是材料寬度的五分之二或七分之二等。

如果像圖 145 和 146 所示，將可允許重複的區域垂直切割成三個或五個分區，在其中兩個分區寬的菱形上設計圖案，做成一個下降。所有該做的事情就是必須把一

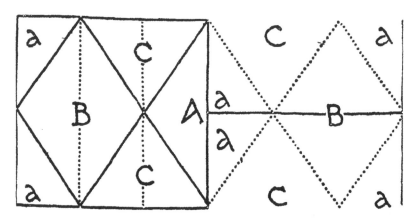

圖 145：以材料寬度三分之二下降重複的方案

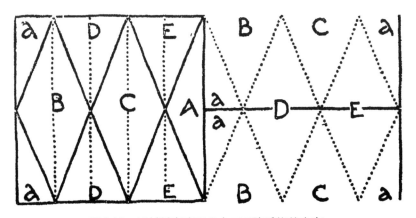

圖 146：以材料寬度五分之二下降重複的方案

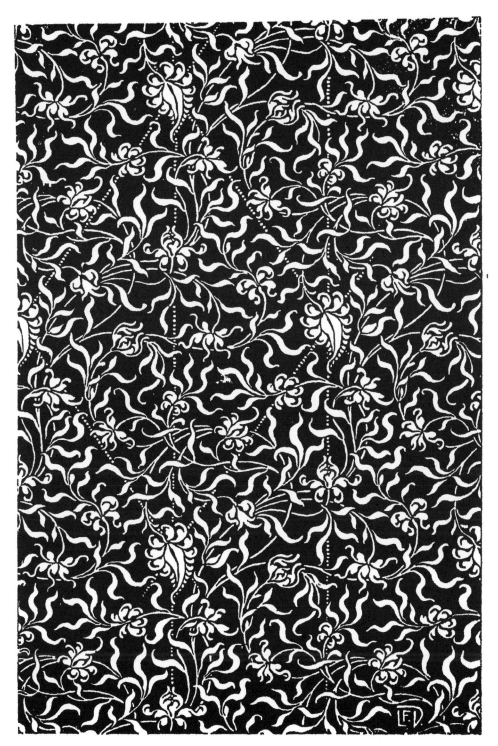

圖 147：在材料寬度三分之二的菱形上規劃的下降圖案

邊的半個菱形 A 和另一邊兩個四分之一的菱形 a 和 a 接合起來。它們合起來後事實上就形成了重複圖案的單元——也就是說，在圖 145 中重複圖案的單元是菱形 A、B、C，而在另一個圖 146 的案例中是菱形 A、B、C、D、E，而且這些菱形都是以同一方式填充出來。

圖 147 是寬 21 英寸的材料，這個設計是在 14 ╳ 21 英寸的菱形上規劃而成。

圖 148 天花板圖案也是以類似方案操作出來；因為剛好在菱形內翻轉，所以也可以看做寬 7 ╳ 長 14 英寸的下降重複。這個圖案實際上是以 21 ╳ 14 英寸的印版印刷出來。

不過，設計這類圖案的重複，菱形未必都要填成同一個樣子。只要有圖 145 的半菱形 A，和另外兩個四分之一的菱形 a a，就能組成一個完整的菱形，而且另外兩個半菱形 C C 也能構成另一個完整的菱形，這三個菱形（A、B、C）可以分別用不同圖形來填充。圖 149 就是在度量尺寸為材料寬度三分之二的菱形分區系統上做的規劃。當中的菱形 A 在整個物件幅寬裡只出現了一半，其餘都給花草枝葉給占滿了，而且還從一枝獨自生長的枝葉一下轉東一下轉西（相當於另外兩個菱形）所形成的之字形空間 B 之間穿了過去。

統一中的變化

很多時候，把圖案尺寸縮到遠小於機器條件容許的尺度，是相當明智的做法。但這麼做時還是要好好利用這些條件做出變化，雖然表面上看起來可能不太明顯，但發現時會很驚喜。一個小尺寸的重複到底有何成效，實際上就是把一個寬幅材料的全部寬度都占滿的效果。

有一個很好用的權宜做法是，一開始用的線就像為小型重複圖案做的規劃一樣，讓自己在這些線內盡情發揮。比方說，你可以構思一個小的樹枝圖案，在圖案上做些變化製造樂趣，或許也想暗示即便機器製造的圖案也能帶點兒手工的率性——無論如何，要避免太明顯的機械重複效果。圖 150 的拜占庭鏤雕中，透過在幾何空間中填入彷彿是隨意分布的樹枝，使帶子圖案交織出各種變化。在這個特殊例子中，葉狀的紋飾無一重複。這個圖案很可能就是這樣做出來的。不過，玩這個戲法有兩個風險：一是，一想到這些特殊的單元需要連接在一起，會不由得困惑起來；另一個是，如果不是有系統的變化，那樣變化便足以造成設計失衡，反而更加凸顯某些

圖 148：7╳14 英寸的下降重複，取自印刷用的 21╳14 英寸印版

圖 149：在菱形線上的下降重複，但菱形的填充方式有所不同

圖 150：拜占庭鏤雕作品，以幾何分區包圍著未重複的紋飾

不利的單元。因此，所有想設計小型重複的人很值得下功夫去了解枝葉等的各種規劃方案，才不會讓反覆出現變得太明顯，而且還要能確實落在令人滿意的線上才行。

編織者的做法

事實上，編織者有一套系統性的做法，可把在小型重複圖案中出現明顯線條的風險降到最低。從中你會發現，這些編織排列（工藝技術上稱為「緞布紋」）中，有些會給出對角線，其他則是避免對角線出現的預備手段。

為何編織有必要如此編排不是這裡討論的問題。也沒必要討論「經」（end）、「支數」（count）、「緯」（pick）、「紗線」（thread）和其他編織專家滾瓜爛熟的術語，對於非專業者來說，討論那些只會更加困惑，無助於了解。但不論是哪一種類型的重複，只要對設計者有幫助，都值得對它們的價值付出更多關注。

設計師一開始會先將重複單元分成 3×3、4×4、5×5、6×6、7×7 或 8×8 的小方格，如圖 151 到圖 158 的左上角所示。接著，他必須在這些小方格中，從上到下或從左到右的任何一行中選出一個格子，以每次只能填入一個格子的方式，分別在每一組中填入 3、4、5、6、7、8 個方格。

圖 151：三點式重複

圖 152：四點式重複

圖 153：五點式重複

圖 154：六點式重複

圖 155、156：七點式重複

圖 157、158：八點式重複

圖 159：以六點式重複設計的天花板圖案

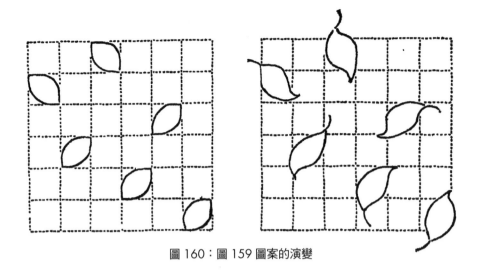

圖 160：圖 159 圖案的演變

這樣的重複將會如何發展——是否形成條紋，哪一種條紋，都可以透過這組方格的重複簡明扼要地展示出來。

從圖組中這些朝著四面八方的心形，可以看出這些都是創作者的選擇，也可以變化為枝葉或任何其他圖形。

相同原理也適用於大型設計

至於，若要把這個原理應用在圖 159 天花板壁紙一類相對大尺度的設計時，可以透過圖 160 來解說。第一個圖中，顯示有六個方格被還很粗略的形式給占據了。第二個圖開始有葉子的形狀，還延伸到邊界之外。隨著這些枝葉更仔細的繪製，分散成了羽狀再合成為枝葉，最後以此做為設計的造形。

條理與雜亂

圖 161 可以看到這個想法的進一步應用，設計當中就只有主要特徵有系統地布局。只要把較重要的位置和強調的塊體決定好了，就算是要把渦捲紋連接的細節描繪得很自由隨意，也會很安全。

圖 161：在六點式重複的方案上只布局了花朵

　　同樣地，也可以保留方格（一行一個）不給圖案使用，而是做為無裝飾的休息空間（圖 162）、休息的處所，讓視覺在此欣賞純材料的質感。示意圖中為了強調，保留了數個方形空間，但在完成的設計中，這些構架線當然就不會留在那裡。

更複雜的系統

　　這種較系統化的方式有一個替代方案——而且訴諸人要跳脫藝術思維框架——就是，相信藝術直覺的引導，枝葉或任何其他圖形都行，從位於邊緣的重複開始逐漸

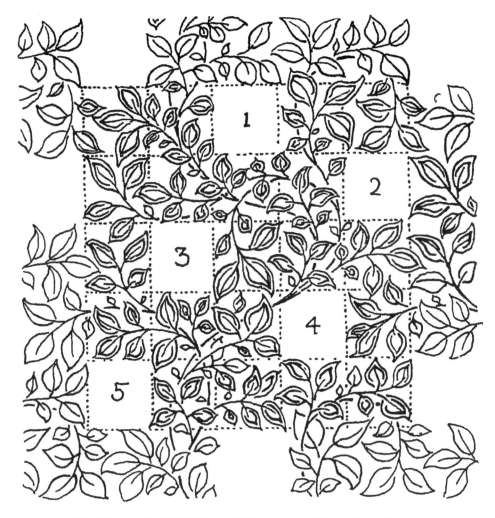

圖162：在五點式重複方案Ａ（圖153左）上開放底部空間的布局

向中心發展。這或許是最直接快速的方法；但最後也可能最耗時——要說這一定會帶來什麼嗎，大概是失望吧。

這種系統化原理的所有可能性，顯示在本系列的最後一幅圖163中，這張圖的設計呈現了數個連續階段，首先是以葉片形式占據六個方格；再以類似方式，用螺旋形占據另外六個方格；接著連續用花、星星和蝴蝶占據其他方格。結果雖不是令人滿意的圖案——那不是這裡的目的——卻得到一份清晰的步驟圖表，顯示設計師可

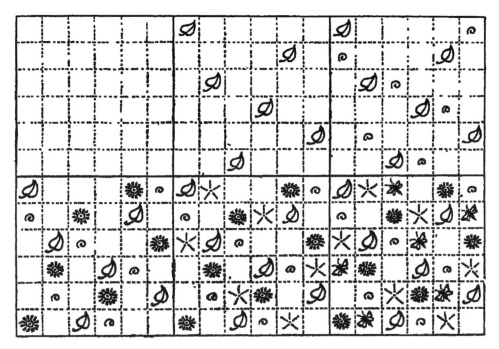

圖163：文中已解說過布局原理的發展方式

以這樣一步一步地把他的設計填充出來。也可以當做方法指引，應該會很好用，按表操課時，他可以使用相同或類似的枝葉，或任何想要在設計中布滿的圖形，還可以改變圖形的顏色。假設五種圖形特徵代表了五種調性的顏色，便可大幅緩解單一枝葉紋飾的單調感。讓枝葉在設計中稍加變化（或多或少偶然地）帶來神祕感，用這個方式為圖案增添魅力幾乎都不會失敗。

其他方案，可掩飾小型重複的秩序太明顯

另外，還有兩種方案（圖164）用來布局枝葉等也很方便，值得一看。

圖164左上，在正方形的每個邊上標出中心點，從這四個點往四個角斜向畫出平行線。這樣會得到一個中心正方形，以及對應著中心正方形的八個部件。把其中四個缺角最小的部件填補起來，變成完整的正方形後，你會得到一個由五個分區所組成的十字形單元，而且當中不會有哪兩個分區之間呈垂直對齊或是水平對齊。

再來是圖164的左下，在正方形的每個邊上標記兩點a和b，將各邊分成三等分，從a朝向邊角畫斜線，從b到b畫出和a平行的線。這樣會得出四個完整的正方形，以及跟正方形對應的十二個其他部件。跟前一個案例一樣，把其中四個最接近完整正方形的部件填補起來，再把其中兩個非相對的半個正方形也填補起來，這樣你會得到一個共有十個分區、而且彼此之間非水平或垂直對齊的單元。不管這兩者哪一個案例，結果都是傾斜的方形格線。圖164顯示了這兩種方案重複的樣子，以及和材料寬度的關係。

任何像是這樣利用占據小方格規劃的圖案，如果隨著方格線的斜面一同傾斜，就會形成斜線，而且可發揮的效果有限。但是在一個直立的枝葉圖形中，尤其是如果當中似乎標誌出垂直線，比方說百合花中菱形紋的直立傾向，便能夠和方案的線形成對比，使重複的秩序不會那麼明顯。只是在移除構架的格線後，可能要花一點時間才能搞清楚這些散落菱形紋的秩序。

但像這樣的情形正是系統的價值所在。也就是，能使明顯的重複秩序變得不那麼明顯。

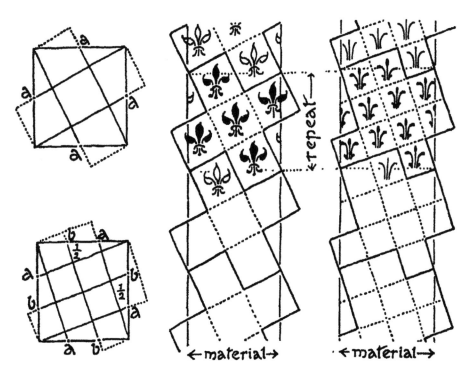

圖164：另一個原則，可用來操作點的布局方式

12 各式各樣的構架

多樣方案的重要性

　　重複後的圖案難免會落在方形、菱形或三角形的線上，但這些設計師工作用的線也絕非千篇一律的樣子。前文我們已經參照過一些潛在的構架，其他的則有待考慮；由於設計師工作時對這些線的活用方式影響著他的設計（一個方案意味著另一個方案無法企及的程度），因此，讓自己擁有可能性最寬廣的操作基礎，是很重要的事。

　　順帶一提，初學者似乎無可避免會煩惱重複形狀的問題——無論是方形、長方形、菱形或是其他形狀。我曾在某處看過這些話：那只是引導之用，用來設計的線不需受到形狀的限制。的確不需要。而且可以肯定地說，除非就只是菱形紋，不然設計師沒理由這樣做。如果這麼做了，重複的線在沒被紋飾完全交叉越過之下，本身會太明顯，結果可能都不太理想。

圖案的區域不需限制在重複區域內

　　之所以會標誌出一條垂直線，是因為圖案被完全限制在重複寬度之內（圖165）。但在織品設計中，有時會刻意這樣限制圖案，以便在組成家具或做成坐椅面料時能有完整的外觀。圖166的絨毯設計正是這樣的編排，應用時會有刻意設計的嵌板效果。通常，權宜做法是，即使設計的大部分都要收整在物件幅寬之內也一樣，可以透過把圖案中相對不重要、但夠分量的部分越過圖案，搬移到兩個條紋的連接處，把這裡出現的底部空隙給填補起來。

少了一個就補上一個

　　有一個小測試可用來判斷圖案設計師的才能高下，那就是看他在交給你的圖案中，把特徵延伸超出重複界線的處理方式，以及如何透過非如此不可的手法得到大

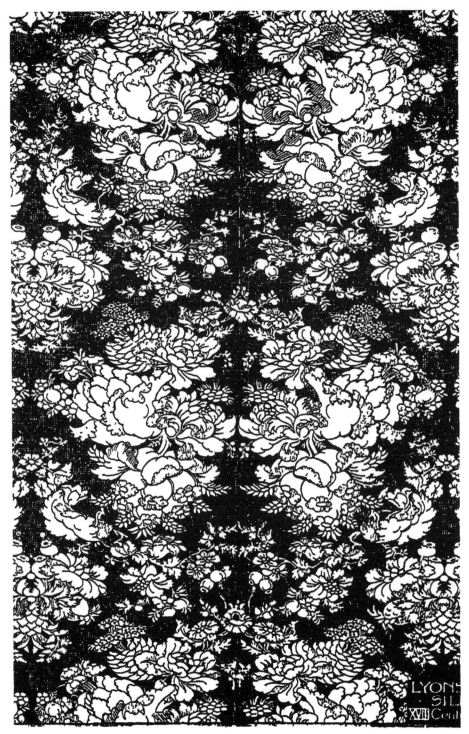

圖 165：翻轉圖案，明顯露出用來反轉的垂直線

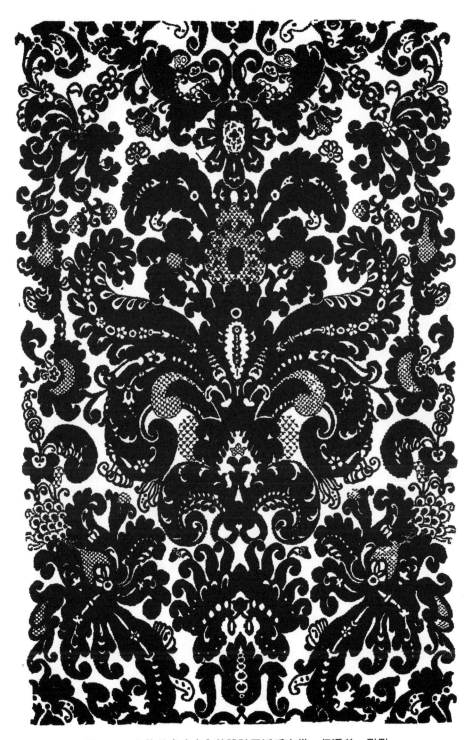

圖 166：在物件寬度之內的設計已近乎完備，但還差一點點

膽的尺度和更自由的線條。我們從這裡可以得到一個結論，其實在超出重複的界線方面並沒有什麼高超的技術。設計者只需記住，在一側超出界線的，必須在另一側補回來。這只是加法和減法的問題。

這一點，在那些以構架形成一部分設計的幾何圖案中，顯示得很清楚。

假設這裡有一個黑和白的棋盤格線，只要黑色進入了白色的區域，就必須緊接著讓對應的白色也進入黑色的區域，這樣就能得到一個平衡性良好的圖案。

這在圖 167 中一目了然。而且看起來更複雜的圖案，也是用同一方式得出來。A 處的黑色進入了白色菱形，也要同等回報，讓 B 處的白色進入黑色菱形，以便彌

圖 167：交互轉換式圖案的構造和發展

圖 168：阿爾罕布拉宮式的交互轉換圖案，在圖 167 的線上構造而成

補回來，得到非常令人滿意的交互轉換單元（圖 168）。一個方形被咬掉了兩口（黑色），就從另一個方形咬回兩口（白色）做為報酬。

線條從而掩飾起來

實際上，要避免設計單元限制在重複線內時出現條狀的開放空間，唯一方法便是，讓設計單元只覆蓋一點點的底部，並在周圍留下很大的空間，分散成有如小樹枝或點狀的圖案。

有時不使用方形或菱形構架，而是把圖案單元設計在某些不完整的幾何構架之內，也可以把條狀空間偽裝起來，例如圖 168（本身在菱形線上重複）中給定的是四種形狀，或者是用某種同樣不完整但更不規則的形狀。就我自己來說，我不認為值得這樣做。但如果是要設計狹窄的流動型圖案，或許值得一試，可用來避免當中對角線連續直角相交之下，在之字線或傾斜的「人字」線內出現垂直走向（圖 169）。但它就是單一方向不間斷的長線條，這本身還是相當明顯。

圖 170 古老的義大利絲絨，便是用上述的對角磚塊線做為孔雀羽毛圖案的設計方案，這些圖案以緞帶繫在一起，並不是要精準標出磚塊線，而是為了在上面標誌出流動的線型變化。

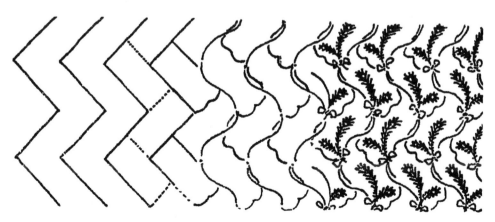

圖 169：圖示圖 170 緞帶和羽毛圖案的構造和發展

圖 170：緞帶和羽毛圖案，以圖 169 的線構造而成

波浪線，翻轉後成了雙彎曲線

　　有非常多的優秀圖案都很直率地建立在雙彎曲線上，這種菱形的曲線版似乎不管做什麼用途都會得到認可，圖 178 便是一例。設計的基礎是相互交錯的雙彎曲線網，雙彎曲的線條決定了莖的位置。設計程序是，先把主要生長的葉子和花朵均衡安排好；之後再考慮次要的生長細節，並用它們占據留下來的空間。

　　圖 171 這類型的晚期哥德式圖案，似乎是把雙彎曲線圖案展開來就可以得到這個結果，把雙彎曲的形狀下降，也就是說拉開一些距離，以便在之間形成之字形的帶子。儘管這個雙彎曲線形不再完整無缺，但還是可以從插圖的設計中追蹤出來。

圖 171：晚期哥德式絲絨圖案

不過，並不是所有出現雙彎曲線的圖案，都必須從雙彎曲線上設計。有的圖案可能從渦捲形開始，再將波浪線翻轉，也可以立刻得到雙彎曲線。

波浪線本身就是在狹窄的垂直線或垂直線之間操作出來的結果（雖然這麼說有點矛盾）。為了抵消這種狹長形的重複太過直立的走向，沒有比這樣在限定空間內把線條或帶子從一邊擺盪到另一邊更現成的手法了。

就算不是狹窄的空間，也可以如圖172那樣，透過引導視線從左到右、從右到左來回移動，這對預防任何可能的垂直線出現，也是相當方便的做法。

圖 172：圖案中的波浪線把視線從垂直方向轉移開來

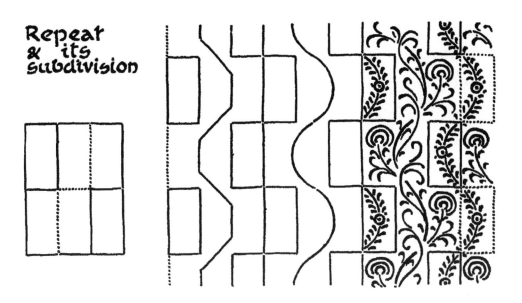

圖 173：得出圖案的構架和線

圖 174：在圖 173 相同的線上建構的另一種圖案

圖 175：古老的荷蘭印刷圖案

連接水平帶狀特徵的對角波浪線

有一個可以讓設計導出新發展的構架，得到此構架的手法就像圖 173 的分組方式，把矩形的重複區域分割成六部件的格線。這些線經過重複後，可以在這些較小的長方形之間出現一個寬闊空間，如果在這裡填入圖案，幾乎一定會形成波浪線，就像在平行四邊形之間形成連鎖的之字線一樣。

另一個圖 174 也是在相同的線上規劃，儘管圖中顯示的仍堅守方形線的方案，但結果有點類似波浪線。

另外還有一個顯而易見的方法，可以抵消極狹窄的重複形成的直立傾向，那就是把特徵穿越過直立線或它們之間的波浪線，讓特徵形成明顯的帶狀，不論是水平方向或是對角線方向都可以。圖 175 荷蘭印刷圖案中狹窄翻轉的直立趨勢，就是利用鳥類形成明顯的水平線有效地克服了，將葉柄伸入發展出的方向中同樣也有所幫助。

在克里特（Cretan）織品圖 176 中，雖然波浪線實際上沒有被花朵打斷，但花朵在重複中形成緊密的帶狀，足以穩住波浪線的向上趨勢。從這個案例我們似乎可以清楚看出設計的起源——編織機特定的一個狹窄重複；做成波浪線，以免太筆直；要有出色的花卉帶狀，好穩住圖案的向上走勢；基於相同的目的，進一步在波浪線的顏色上製造斷點。這個方案的描述很可能是：一個由直立波浪線和水平穿過其中的直線所構成的格線構架。

而這裡顯示的水平線是，不管設計者有意與否，只要把特徵以將近占據整個重複寬度的方式進行重複，就真的會得出的結果。這很可能帶給編織者暗示作用；因此他們非但沒有減少使用，反而還更刻意持續使用。

像圖 177，圖案中利用長葉片來阻止花朵和枝葉的流動，對這樣具有穩定效果的技巧，任何設計師都會毫不猶豫予以肯定。

圖 176：克里特編織圖案

顯然是以斜線和水平線為基礎的設計

在狹窄的翻轉圖案中為了打斷筆直向上的趨勢，很自然會像圖 179A 那樣操作，把明顯的特徵以近乎占滿整個物件寬度或占據相當寬度的方式，交替植入條帶的中心和兩條帶的連接中心處。（應用在單一寬度的材料時，當然頂多就是反覆出現個數次）

圖 179B 把我們帶回到類似十五世紀的圖案方案（圖 180），這個方案可以拆解成一個菱形的構架。但是，如果條帶或重複很窄，而帶子上交替的特徵（姑且稱為花朵）之間空間很大的話，那麼連接花朵的葉柄所形成的格紋，無論是否落在菱形

圖 177：刻意標誌出水平線的圖案

圖 178：建構在雙彎曲線上的圖案

線或雙彎曲線上，都會拖得太長而不太好看。在花朵和花朵之間使用單一線條比較能讓人滿意——因而產生的對角線條紋（不論是否刻意為之）多少也能偽裝成十五世紀的絲綢圖案（圖180）。

在圖183印花裝飾布的設計中，透過方向相反的樹枝來保持平衡，使對角線的方向不致太明顯。這是一個現代設計，在圖179B上進行規畫，莖則是隨著交錯調整長度。

從一側到另一側的寬幅重複波浪線

圖179C說明了十六世紀凸紋織錦絲絨（圖181）中，一些最華麗的圖案最初如何開始。圖案的起始點似乎是一朵巨大的傳統花卉或鳳梨，就算沒有全部也幾乎快要占滿整個材料的寬度，當然，它是以一定間隔反覆出現，有一個寬波浪狀的莖部從一朵花連接到另一朵花，很明顯，莖並不是從花的後方連續掃過去，而似乎在緊靠近下一朵花時就停住了：無論如何，這條線的流動並非連續不斷。最初這些漂亮的圖案令人困惑的是，你無法找出當中的設計邏輯。我倒是傾向認為它們根本沒有邏輯；這樣設計師就不用煩惱重複的問題；靠著把圖案變大，大到難以察覺其中的序列，就這麼毫無罣礙地接受了。

 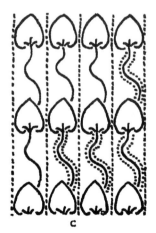

圖179：構架圖

圖 180：在圖 179B 線上規劃的絲綢凸紋織錦

圖 181：在圖 179 C 線上的十六世紀絲絨圖案

圖 182 很明顯看得出來，圖案一開始是從對角線的重複著手，從一個角落愉快地擺盪到另一角落，並且利用擺放花的枝葉來達到穩定效果。對角線條紋之所以在很早期就出現，不僅是為人所接受，更因為執意設計出了令人滿意的特徵——在公正客觀的眼睛看來，至今仍是如此。

對我來說，像圖 184 的圖案，毫無疑問是在圖下方的水平線和斜線上刻意規劃出來；而且，西西里絲綢（圖 185）也是建立在同類型的構架上。

圖 182：圖案的起始點為對角波浪紋

圖 183：印花裝飾布的現代設計。在圖 179B 上規劃，莖隨著交錯調整長度

圖 184：十五世紀的圖案及其構架

圖185：西西里絲綢圖案及其構架

古老的路易十六圖案構架

　　路易十六時期有一位法國設計師的設計構架（圖186）很有趣又有啟發性。較粗的垂直線表示材料的寬度（圖以略大於兩倍的寬度顯示），較細的垂直線是設計師畫來指引的鉛筆標記。水平輔助線標記出重複的長度，並將長度細分為四個部件，其中兩個部件做成下降的型態。可以看出，材料的寬度也分成了四個部件，其中兩個部件（2和3）保留給設計的中心特徵，另外兩個部件（1和4）因應張貼的用途，把花環界定在容易處理的區域內（框著中心特徵）。很明顯地，構架線幫他把這些花環從一個材料幅寬移到另一個幅寬上。你會發現，事實上如果他沒有這個構架，就無法輕易創作出這樣的作品，即使對這類風格沒興趣的人，也必須承認這個作品非常優雅。

　　工作時若能為自己制定出這類的方案，肯定很值得，當不斷在相同的線上操作難再有新意時，有助於跳脫出老舊套路，做為促使自己創新的一個手法。

圖 186：路易十六時期的法國設計方案

13 轉向

設計單元可以部分轉向

在為磁磚或類似物件進行設計時，由於案子中已經不存在編織出的圖案要有明顯連續性的條件，可能會發生遭到編織者否定的情形。用一個 6 英寸的磁磚，或者兩個或兩個以上 6 英寸的磁磚重複組成完整圖案時，並不需要都朝著同一個方向。設計師可以自由構思一個重複時必須轉向的單元，完全轉向、轉一半、或轉四分之三的方式都可以；這麼一來，就能超過 6 英寸的單元，得到一個至少有四倍大、而且在這區域之內都不會在筆直格線上重複的設計單元。

6×6 英寸的單元可產生 12×12 英寸的重複圖案—做成直行式或下降都可以

以這個方式規劃出來的圖 187，假設當中的重複是 12 英寸的方形，只需用 6 英

圖 187：轉向的方形重複

169

寸的方形單元就可以做得出來，前提是它要按照上述的方式（以一個磁磚）轉向。

以圖187這種在水平線上重複的案例來說，設計的圖案可以延伸出重複用的線之外。但如果是像圖188的階梯式圖案，就必須讓設計圖案保持在四條方形線之內。

如果能這樣做，不僅圖案要規劃成下降型態不成問題，要做成直行式也毫無困難；而且，就實務而言，許多磁磚圖案都是這麼設計出來。

設計放射狀圖案，小正方形一半尺寸的三角形單元就夠了

圖189一類的磁磚圖案發散成放射狀，取代前後跟隨的樣子，假設方形為6英寸，橫跨後的圖案為12英寸，圖案中的重複單元（除非線條相互交錯，否則並非構造的一部分）可以把自己的尺寸縮減到方形一半的三角形——甚至更確切地說，是縮減到四分之一的三角形，再以自身做一次「翻轉」就行了。

這類圖案的重複是建構在菱形線上，從外觀上很明顯可以看出。

圖188：轉向並且下降的方形重複

對摺再對摺

　　有一個東方常用的做法（凱斯帕・普爾頓・克拉克爵士〔Sir Caspar Purdon Clarke〕曾告訴我），利用一張有摺線的紙來進行設計，把這張紙摺出平行線，再摺出和這些平行線垂直的線，然後再摺出對角線方向──這樣子操作出來的圖案，我們從它所形成的性質應該都可以推測得出來。

圖 189：翻轉圖案

阿拉伯格紋圖案解析

　　圖 190 的阿拉伯格紋就是這類的圖案。或者，這個圖案也可能是（在和圖 38 類似的線上）用八邊形（中心標記為 C）和四角星形（中心標記為四個點）建構而成；或者是在形成這些形狀的之字線上建構出來。也可能是在以 C 為中心點的長菱形線上重複；或是在由 A B 所組成、下降一半長度的平行四邊形的線上建構而成（編按：左下方的方形平行四邊形，一半為三角形 A、一半為三角形 B）；由於 A 只是 B 的反面，因此也可以當做是翻轉圖案。此外，B 實際上跟 A 是相同的單元，只是做了部分轉向，使 A 的頂部從方形的一側轉到另一側 B。因此，這個設計也可以當成 A 尺寸的方形磁磚來做。

　　這類構造上有點類似的圖案，可以就乾脆從摺疊再摺疊得出的線上開始設計，像是圖 71 到 75，這些全都是典型的阿拉伯格紋。

　　封底折口展示的波斯地毯是個有趣的例子，其中心部分和數對背靠背的孔雀具有完全的雙重對稱性。外圈填入的圖形也具有橫向和縱向對稱性，而飾邊則是以孔雀和鱷魚形成連續的重複。

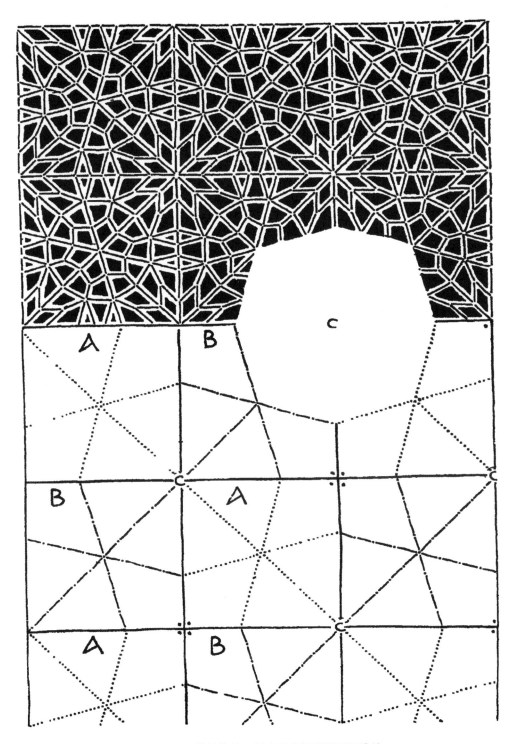

圖 190：阿拉伯格紋，圖案可分解成數種構造線

14 如何開始設計

在制式線條上規劃自由的圖案

　　幾何圖案一般來說，比其他圖案更直率地展露出它的構造線。你可以從這些線清楚看到各式方案各有側重的面向。還會發現，竟然最自由寬鬆的圖案和最嚴格的圖案都是以幾何式重複，而且恰好都在相同的線上重複：這正是幾何學之所以那麼受到重視的原因。一個流動型圖案，很可能並不如想像的那麼自由流動。但只要在當中標記出要反覆出現的特徵——比方說四個特徵，便能給你四個點畫出四條直線，要標誌成方形、平行四邊形或菱形皆可，你就可以在這上面進行重複。圖 191 這個法式壁紙的擬圖像是否在磚塊線（圖 133）上規劃已不得而知，但它確實就落在磚塊線上，而且這個方案還以船的桅桿做為垂直分區。

特徵按照重複單元的間隔反覆出現

　　設計中，每一個特徵都會按照單元比例的間隔反覆出現。比方說，假設是方形

圖 191：即將完成的自由圖案，重複落在磚塊線上

的單元（圖192），在四個方形的群集中，不論放入什麼細節都會透過方形比例的反覆出現而標誌出來，不論是在方形的哪個位置上，它都會出現。圖192顯示了這點。

毫無懸念，圖案的細節一定會反覆出現。因此，圖案中細節將如何反覆出現的順序最好確定清楚。開始時的任何草率隨便只會帶來麻煩的後果。走一步算一步的偶然式編排鮮少能有圓滿結局；實在沒有理由那樣做。

一名畫家可以而且經常都是輕鬆瀟灑地進行創作，而且無需苦心規劃就把菱形紋置入圖像後方的屏幕上；但做得愈多愈不準確，也愈顯出他的漫不經心。比方說圖193中的菱形紋，當中的「重複」事實上根本沒有重複。這在繪畫中不打緊。它甚至是畫家因應畫面所需修正圖案的一個機會。但對實務目的的設計而言，這是牽一髮而動全身的大事。事實上，這算不上設計，頂多是一個提議罷了。

防止意外效果的唯一方法

設計師和其他藝術家一樣多半相信自己的直覺；而且在整個創作過程中全憑直覺做為藝術靈感；但直覺無法取代秩序，他必須保證秩序符合事物的本質。他的自由僅限於重複的範圍內——實際上就是在給定尺寸的一個直角空間或菱形內。

假設是一個方形空間。在方形的四個邊內，他都可以自由發揮。他可以瀟灑不羈撒上一些小樹枝。它們之間跟圖194中方形內的六個黑點相比起來，可以更不具幾何關係；但是對設計者來說，群組的構件之間一旦失去了幾何關係，群組在重複後本身將出現什麼效果會變得難以預測。你會看到這些點在經過重複後分開成不規則的線條，之間還帶著尷尬的空隙——這類意外降臨的線條，只要手法小心一點就可以輕易避開。

圖192：反覆出現特徵如何標誌成圖案的規劃方案

圖 193：畫出來的哥德式菱形紋，當中的「重複」無法運作

圖 194：特徵以幾何式反覆出現，但未按照幾何式布局

掩飾制式線條的手法

圖 195 漂亮的錦緞花紋圖案分開成條紋了，因為缺乏更有系統的規劃，但在我看來，是創作者沒料到。不過條紋在那裡無傷大雅——若出現在錦緞花紋的桌巾也是如此——但如果比方說是做為牆面圖案，那就會因為條紋太明顯而苦惱了。

但也不是說設計中連一個條紋都不能有——況且去避開直率的線條，與其說是因為設計師自己的藝術直覺，還不如說是順應群眾大驚小怪的偏見。藝術家深知線條的用處。但那應該是在圖案中有功能角色的線條才是；而且，要讓線條具有功能，必須仔細想清楚；不能憑運氣：因為運氣和僥倖成功總是背道而馳。有一個脫離這個困境的方法，那就是乾脆大膽地起用條紋，以它做為特徵。另一種方法是，用一樣的圖案覆蓋底部，使當中的圖案不間斷也沒有突出的特徵——就像圖 196 雛菊圖案的方式——但這做起來極其困難。做法是，規劃雛菊的布局，但不是在紙上歡天喜

圖 195：分開成條紋的古老亞麻錦緞圖案

地四處散布（參考圖 154 至 158）；而且，就算都以制式樣式覆蓋底部，也意味著需要大量實驗和反覆思考，這本身就足以解釋為何這類圖案相對稀少。或許是不懂得裝模作樣；有些場合即便需要這類圖案，也不過就是簡單甚至不起眼地拿來滾邊，而且還只會用在幾何形式顯然不合適的地方。由此可知，對全面遍布型紋飾的需求——只是為了以這類圖案來打破一個面或一種顏色。儘管如此，在圖 197 中帶入環形花團特徵還是一個很不錯的方案，而且，在花團之間還有雙雙成對的直立小花，雖

然度量起來細節布局得不太勻稱，但只要有一點吸引目光的特徵就能使它們更出色；當然，這些規劃都要以在重複中可發揮效果為目的。這種在一個圖案中強調多點（無論多微小）的設計可以降低難度和風險，多個特徵在相互拮抗下達成平衡，或是相互支撐或是相互抵消，但都要製造出比重均勻的效果；也許，把一個圖案的控制線標誌出來，設計的難度和風險也會比較低，就像圖198，無論露出得對稱或清楚與否，或是否流動得很自由，是否有部分消失在渦捲形或葉子中。要把所有反覆出現的線條都像圖199那樣全部消失，並不容易。

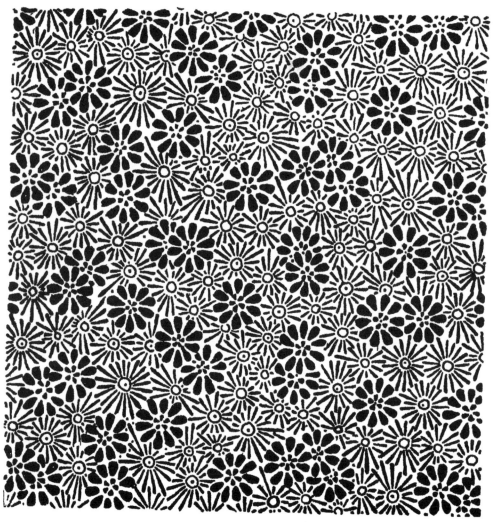

圖 196：沒有明顯特徵的「遍布」型圖案

主張圖案中需有控制線，不表示就要死抱著不放，也不表示這些線本身不會變得太惹眼。就某個角度來看，它們是滿討人厭的東西。

　　這些線其實可以在權衡之下加以柔化或乾脆擦掉。有效達成必要控制的方法很多。可以把這些線任意打斷。也可以用微不足道的小細節來制伏。也可以穿插兩個或更多的設計規劃，一個彰顯此處，另一個彰顯彼處，彼此相互輝映。這些線本身可以交織得精緻又巧妙，任誰都難以解開。可以讓其中一些線的源頭只能追溯到輪廓，但輪廓又不會太強搶走實質特徵的丰采，或者加上一個整體看起來更接近底部而不是紋飾的顏色。

　　不過，最常用來偽裝骨骼線的方法還是來自於大自然的提示，有點像是用葉片披覆的方式——把裸露的構造線當成樹枝，透過樹葉有效隱藏起來。藉由這個手法能夠依據情況所需拿捏渦捲紋的螺旋形要露出多少。然而，只有思慮不周的曲線才會黔驢技窮想利用葉片來掩飾不好的線。即便在葉片的偽裝之下，一條本身斷背的

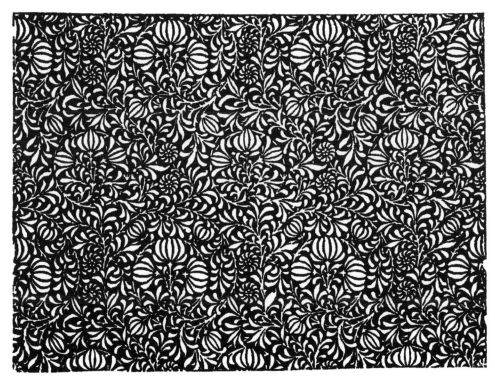

圖 197：特徵被偽裝起來，但未完全淹沒在「遍布」效果中

渦捲紋還是會暴露出來。完全掩飾不了原本的缺陷。圖案就像脊椎;而且在渦捲紋中,脊椎的索狀結構根本是一覽無遺。

　　至於圖案的構造是露出來好還是隱藏起來好,要標舉出構造的存在還是把注意力轉移開來,這個問題一部分要看設計者的質性,一部分則是視特定案例情況而定。只要符合情況所需,不管哪一個都是最佳方案。重點是,創作者在面對各種案子時要能夠立刻下判斷。他應該知道他要做什麼,並且要刻意審慎為之。

　　而關於群眾偏見,例如設計要有一定形式,尤其人們說的「物皆有價」,出錢的人固然有權決定買什麼,而且毫無疑問能買到想要的東西。但倘若那些和圖案中的嚴謹或節制毫無關聯的話,那對設計就糟糕了。學習裝飾設計的學生如果有人這麼認為的話,那不論對他或他在這領域成功的機會都非常不利。還是趕緊換到其他自己更有天賦的藝術領域比較明智:因為他欠缺圖案設計的直覺本能。意志的世界自有其道。藝術家應該知道,在犧牲一定形式本質的同時,我們也放棄了屬於藝術形式中最高尚的尊嚴。最精美的古老圖案作品總是莊重嚴謹,而且,正是因為具備一定形式,才得以展現出它的高貴特質。

　　除此之外,就如前文所述,如果不在意圖案中特徵反覆出現的標誌太明顯的話,設計的問題就簡單多了。但這不完全是選擇的問題。只要全面遍布的設計做得不夠徹底,就會有一個特徵或一些特徵比其他部件更突出。若是加重強調,前提是要有其他更弱化的點來相抗衡,或許還要是分量更輕的點,才能使它們達成平衡。而且透過在仔細平衡各部件的過程中,如果可能的話,就算不容易,把注意力從所有制式方案上帶離開來。這類目的的技巧的確在隱藏藝術中經常使用,但那些鼓吹「隨心所欲」的人在一些好圖案中沒瞧出構造跡象,不相信那些圖案都曾有個建構方案。可能要那些圖案的設計師親口說,他們才會相信吧。

　　圖 200 的服飾圖案被歸為自由的圖案類型。圖案的起手式格外用心,好像當中有明顯的幾何構造一樣。但如果你在當中找不出任何生硬的線條,那並不是因為植物被允許隨處伸展──這當中沒一丁點的隨便,配置上一點都不簡單──而是一開始就以生長線條要很自由的樣子來進行規劃,並且精心設計細節,以便轉移開對布局系統的注意力。但系統確實存在。

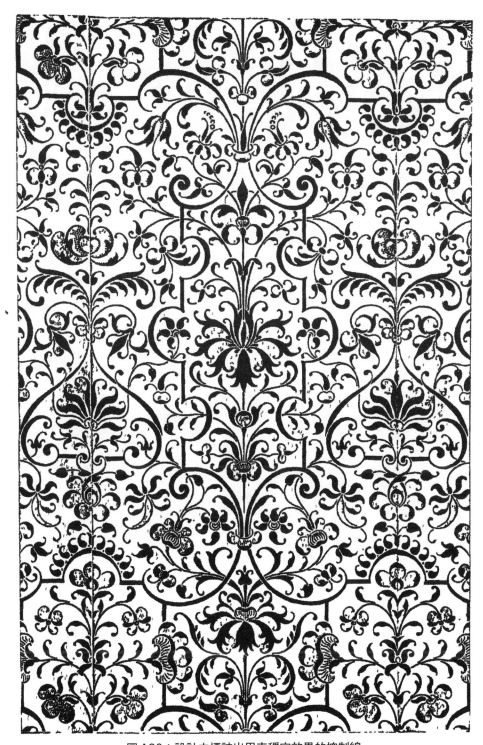

圖 198：設計中標誌出用來穩定效果的控制線

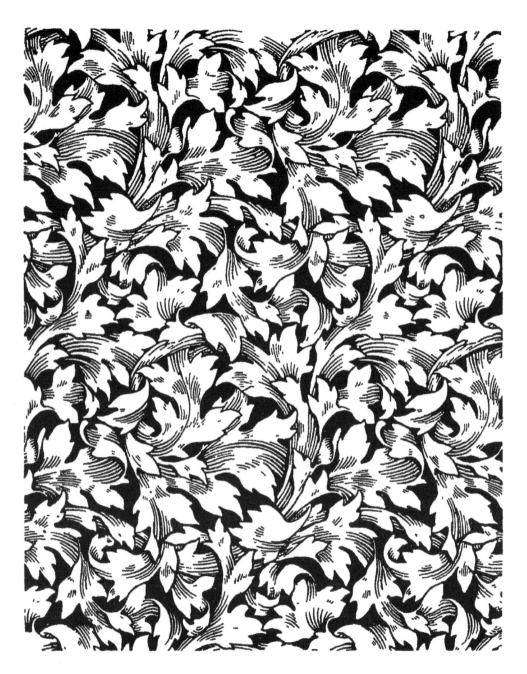

圖 199：壁紙圖案，當中反覆出現的線都被刻意擦掉了

系統的必要

如果你不想完成的作品出乎意料——而且露出方式經常跟意料的大相逕庭——那麼，系統便至關重要。

一個實作的設計師不會沒事拿著筆在紙上亂畫，妄想這樣能有所斬獲。他會從某些明確觀念開始——也許是美好的想法、心中的形象，或者都不是，但至少是他想要的某類點子，某種線條或塊體的想法，或是把兩者結合，經過重複後便可生成圖案。

用來做為設計規劃的線條，如前文所述，沒必要成為圖案的一部分。但如果它們真成了圖案的一部分，透過一步步找出這些線，可以更容易看出它們造成的影響。

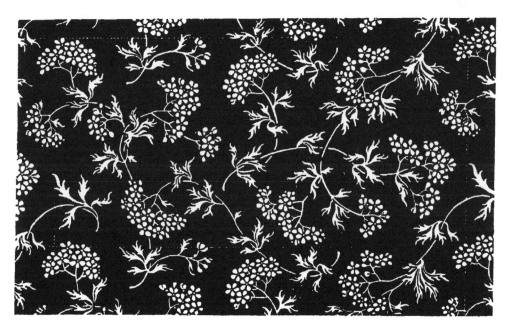

圖 200：精心規劃成「自由」的服飾圖案

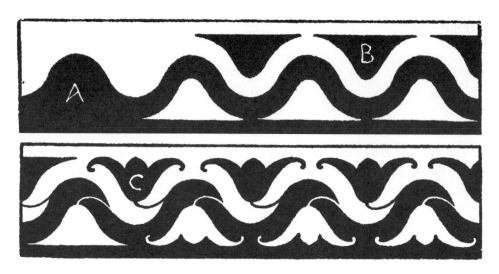

圖 201：一個「交互轉換」飾邊圖案的發展方式

交互轉換飾邊的起始

就拿最簡單的飾邊圖案為例，飾邊中的圖案（圖 201）只會在水平方向重複，一開始是一條波浪線從中間下方將飾邊均分成兩半，一半是白色，另一半是黑色（A）。跟隨一側波浪線的是在另一側的邊緣線，我們以最簡單的方式就得到了某種雙波浪紋，在黑色空間中包圍著白色，在白色空間中包圍著黑色（B）。把這兩個空間變成花朵（C），再加上葉柄跟波浪線連接起來，做法很容易理解；我們幾乎渾然不覺就做出一個完整的交互轉換圖案。

幾何菱形紋的起始

幾何菱形紋（圖 202）的起始，追溯起來也沒什麼困難。

圖 203 最初是地板圖案的想法，所以在方形上規劃，或者這麼說，剛好以雙方形做成下降圖案。雙方形以及欲保留方形形式的想法，暗示可用一個等邊單元來標記雙方形，僅稍微轉了方向，以防止（在鋪設地板材時）形成單一方向的線條效果。也就是雖然想要保留方形形式，但不希望這個形式太明顯。圖 203 的第二個小圖中方形 A 加上了凸部，有效防止這個風險；接著，把凸部橫向重複到方形 B 上，兩個

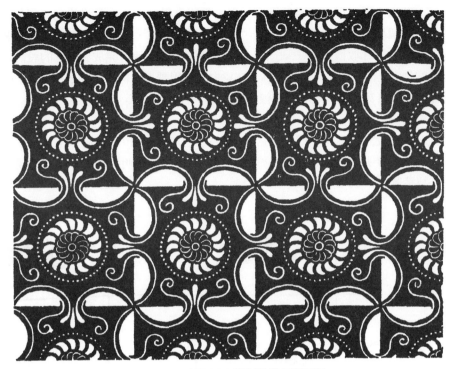

圖 202：以圖 203 規劃的幾何菱形紋

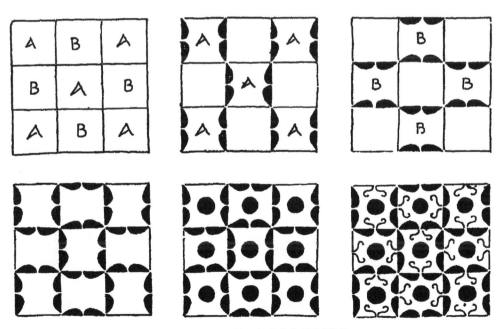

圖 203：幾何菱形紋的各個設計階段

方形在第四個小圖中形成連貫的圖案。但是看起來很空盪，也還沒達到理想的淺暗比例。把一個黑色的圓形放在白色的中央就能修正過來，而且朝向圓形的連續曲線還把分散的各部件收攏起來。到這裡，只差細節的部分便可完成圖 202 的設計。維持方形的分區，留下來做為設計特徵；注意力則是用越過格線系統的波浪線分散掉，這不僅讓特徵更為凸顯，還能把視線帶離開來。

　　在一開始設計圖案時，即便構造線的方式大抵相同，也可能還無法形成清晰的部件——可能有明確的想法，在明確的線上，但絕不會有明確的細節，比方說自然的花卉枝葉圖案。

圖 204：錯誤的設計起頭

為何不要那樣做

有時，缺乏設計實務的畫家可能以為，反正就是按照間隔進行重複，從自然習得什麼都拿來重複，再把重複和重複之間好好連接起來就可大功告成。事情沒那麼簡單。把圖 204 各自獨立的細節試著連接起來看看，你就明白了。

因為一朵花的自然線條並非思考過重複才決定的，幾乎都禁不起重複，而且要操練到很自然，還要把種種自然的細節融入滿意的構圖規劃之中，這簡直是極端困難。如果這種方式有為裝飾做出什麼成果，也是出乎意外，不是設計來的。做為一名設計師，就該讓他的花依照他的方式生長。

細節別太快決定

他的起手式絕不會從細節，而是從設計中的一個或其他兩個重要元素開始——「線條」或「塊體」（mass）——哪一個都可以，依照他的目標自然決定先後順序。以渦捲紋案例來說，在去把它們包覆起來之前，他會先把蜿蜒的線條調整好；如果是花卉的案例，他可能更傾向把塊狀的花朵按照出現順序先配置好，生長線和葉子則留待之後再做考慮。

從塊體開始之傳統花卉圖案的起始

千萬別以為用葉子披覆或偽裝能彌補構造上的缺陷。沒有人值得你這樣子欺騙；而且，所有敷衍過前期工作的人都知道，到頭來根本省不了力。如果是從對稱設計的想法開始，當中會以花朵和花苞為顯著特徵——這時設計師自然是從他希望先被看到的地方開始——他會先在重複圖案的中心附近植入比方說心形的塊體，如圖 205（1）。這或許向他暗示著，可在任一側邊上植入較小的花苞形狀（2），要距離邊緣夠近，既能跟重複圖案合成一組，也有助於把視線帶離連接處，這是設計來平衡心形，所以塊體質量（mass）上不能超過。這些形式經過重複後暗示了，要有一個打破下方樸素空間的手法，大約是中等大小的特徵，而且形狀要和前兩個不同（3）。還有一個空間或帶狀底部空空的，在這些形狀和下方心形之間，決定在這裡導入一對較小的花苞（4），把這一整個重複後會得出四件的群組，光從多元性來看已經很有價值了。有一個底部尚開放著的空間暗示需要另外加上小芽（5），離（4）成對小花苞夠遠，因此單獨出現在它們附近形成了對比。這些決定留下的趣味點指出它

圖 205：設計的起頭

們自己是要用線條來連接、修改，還是相互抵消。它們相繼出現的順序，以字母 A、
B、C、D 標示。

　　當設計師在底部植入這些特徵時，腦海中對於它們最後如何連接可能有也可能
還沒有想法；但最後決定的連接線，必須要能說明這些塊體存在的必要性。假設它
們是花，它們必須以某種一致的方式生長。線條和塊體一旦決定了，接下來便是賦
予它們更明確的形狀，並在過程中把它們修整到某個程度（圖 206）；也許從心形逐
步演變成傳統的花卉，從較小的形狀演變成帶有漿果的果殼。這些線條變成葉柄把

圖 206：圖 205 的發展方式

它們連接起來，最後才會披覆葉子，披覆的尺度則要視空間被占據後花展現的特性再做決定。

由此可以看出，創作是逐漸演變而成。每一次進展都能讓設計師看得更遠一些，就像登山時到達另一座山脊一樣。對於能領略這番心境的人來說，每進一步就意味著下一步——他也許還不知道怎麼做，但是邁出一步後，會覺得下一步就必須這樣走，沒有別的路徑。已經完成的經驗向他保證，再往前一定還有些什麼。

圖 207：下降重複的起頭

從塊體開始之傳統花卉下降圖案的起始

圖 207 表述的是下降圖案的設計過程，當中大都使用跟前面一樣的形式。

在這個案例中，需要決定的重複形式不只是一直都有的那些，當那些決定後，還有環繞著中央方形在外圍空間重複的形式也需要決定（包含設計單元，但不屬於

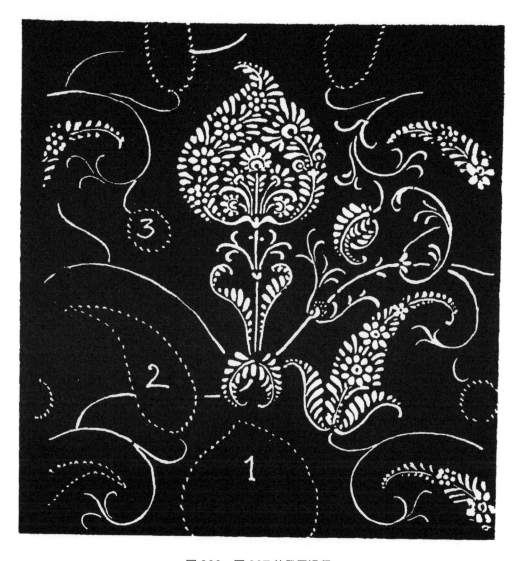

圖 208：圖 207 的發展過程

完整圖案的部件）。例如錐形特徵（2），不僅超出了線外，還是從側邊伸入的葉柄
長出來。這些都大致安頓好之後，平衡和線條也讓創作者滿意了，才能安全進入細
節的部分——以圖 208 的情形來看，的確跟前一個很不同——從這個案例也能了解
到，在規劃時或初步草擬階段幾乎無法保證細節的明確特性。這兩個初步提議的草
圖就算都以其他方式來發展也無妨。圖 209 顯示的是細節跟圖 208 非常相似的完成圖
案。

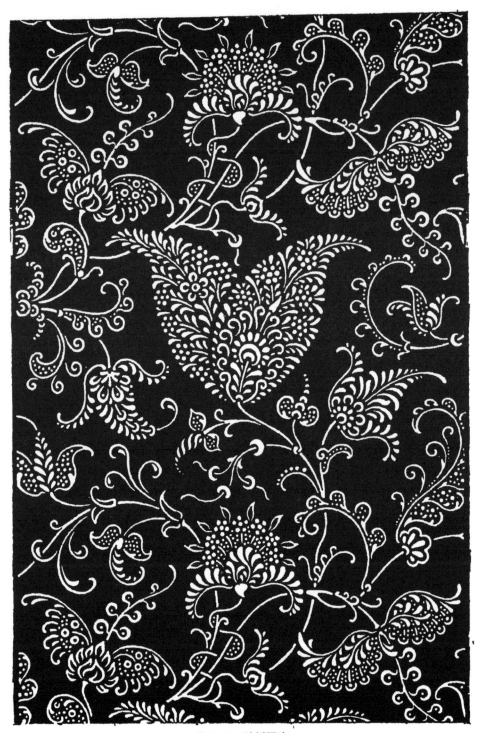

圖 209：壁紙圖案

重點是，心裡要記得細節必須跟規劃的方式協調一致。相對地，自然的花卉就要有相對自然的生長方式（圖 211）。如果刻意做成裝飾形式（圖 209），伴隨的線條也要呼應形式才行。創作者的品味，正是透過兩者的精確關係展現出來。

圖 210：「砌磚結構」方案

從線條開始的圖案起始

　　如果設計的演變是從線條開始而不從塊體，如圖 210 的砌磚結構方案所示，當中的連續步驟可能是：波浪線橫越過磚塊；線條連續穿越其他磚塊，看看效果如何；定點放置花朵以穩定效果；把花朵跟主莖連接起來；最後用葉子填補空間。

　　至於從線條開始比較好還是從塊體，這要看你想做什麼。而且要從最重要的地方開始。如果想要線條優美，就必須優先考慮線條。只有當設計中的線條展現出優美狀態才能贏得應有的注目。那也就是設計師要著力的地方。

從花朵布局開始之花卉圖案的起始

　　在圖 211 刻意設計的花卉案例中，比較簡便的方案是從花朵的布局開始（假設它們都要很顯眼），安排好它們出現的位置、大小和形狀，把它們成群分組，再以個別花團或較小的花苞簇來打破底部，但同時把它們想成是許多個有色貼片（patches）。接著要考量的是花朵長出的主莖部分，最後用葉子占據花卉之間的空間，葉子要避開花朵或是襯在花的背後。

　　花的莖部（必須合乎花和葉子的自然比例）長久來都是設計的一個難題。莖一定要有，但一般情況下，你又不想它們太明顯；但它們又很能把自己標舉出來。雖然警覺性高的藝術家在設計一開始規劃時，就會牢記自然的花朵要自然生長一類的事，但他終究還是會選擇從花的塊體著手──當然，除非是花朵在他的構思中無足輕重；如果案例中是葉子更重要，他也會從葉子開始；但一般說來，還是以花朵優先考慮。不過，圖案中要完全自然生長幾乎不可能，即使理想是這樣。給定的圖案儘管線條都很優美，但極少能達到理想。以這類案子來說，權宜之計便是，乾脆把生長線偽裝或隱藏在葉子中──好像消失在自然中一樣。

圖 211：這個圖案的設計第一步就要把花和鳥布局好

從花朵布局開始之花卉下降圖案的起始

　　從圖 212 到 217 可以追溯一個挺複雜、但不怎麼自然的花卉圖案發展過程。最初的想法是一個自由生長的圖案，其中相對大朵的花應該由繽紛多色的小朵花來襯托——也就是說，是一種雙重生長方式。這也給葉子一個改變顏色的機會。其中一種生長方式自然要比另一種凸顯才行。

　　首先要做的是，在確定好這是下降圖案之後（印刷機的滾筒尺寸確定是寬度為深度的兩倍），把比較重要的花朵植入合適的位置，如圖 212（A）。由三朵大花（1）和兩個小花苞（2）組成一個中央群組，經過重複後如（B）所示，暗示了在 A 和 B 之間可放入其他花朵（3），要很靠近邊緣。再重複後如（C）所示，看起來這類圖形差不多夠了，記住還有其他圖形要加進來。其他圖形（自然要是不同形狀）的數量和位置，由剩下的空白底部來決定（圖213）。這些空白處似乎需要：三朵一組（1），以阻斷向下的空隙；兩朵成對（2），中斷連接線；以及三朵分開的花（3），好填補中央的空白。

圖212：設計的第一階段

接著要考量的是花的生長秩序，首先是較大朵的花。圖214從A到A的實線顯示一條莖從其中穿梭而過，而且在側邊上銜接得很好；只要在圖稿的上部重複這條莖，就能暗示出還需要多少對照線（虛線處）來跟花朵連接。

大朵花的生長也有責任交代小朵花（圖215中用虛線表示）的生長規劃，到這裡只剩下葉子還需要描繪（圖216），這份圖案計畫圖就完成了。

這張草圖要繼續下去的話（圖217只是印花裝飾布完成後的一部分），形式的造形可能要大幅調整，也許要刪掉或加上一些東西，但基礎工作大致底定，構思已完成，接著設計師便可順著創作欲望即興發揮。如果能利用明顯不同的顏色來區分各個生長部位，例如紅色和黃色用於花朵，藍色和綠色用於葉子，這樣會讓設計比較好管理——就算原本沒打算最後效果要有強烈的對比。一些諸如此類的引導是必要的，能讓設計師保有清晰的設計思路。的確，對所有複雜的設計案來說，尤其是

圖213：圖212設計的第二階段

199

圖 214：圖 212 設計的第三階段

圖 215：圖 212 設計的第四階段

當中有兩個或兩個以上的個別元素時，即使最後要做成單色調，利用不同色澤來構思規劃還是一個不錯的方案。可以把混淆的嚴重風險降到最低。

從嚴格線條開始之絲絨圖案的起始

接下來的設計起始，既不是從莖線也不是從花的塊體開始。設計想法是要得到一個寬闊的圖案，大膽但不過分，使用三種色度的顏色，亮色、暗色和中間色，這樣的顏色關係在舊式絲絨上很有效，能呈現出緞面的光澤、絨毛的濃密感，以及介於中間、一般稱做「毛圈」（terry）的毛邊凸紋面，形成三種截然不同的色階，幾乎能自然而然就營造出豐富莊重的典型效果。

儘管如此，還是要仔細考量絲絨和毛圈外形的柔和效果，很自然的中間色會決定用在毛圈外形上。

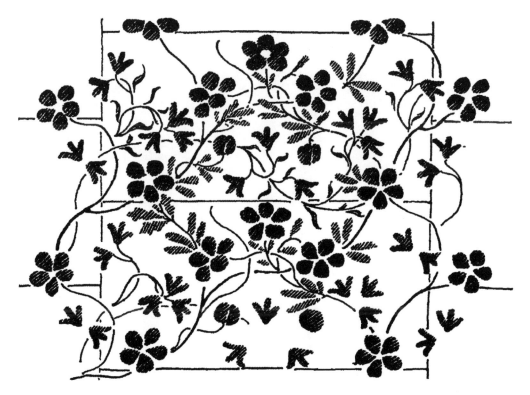

圖 216：圖 212 設計的第五階段

201

圖 217：圖 212 完成後的部分設計

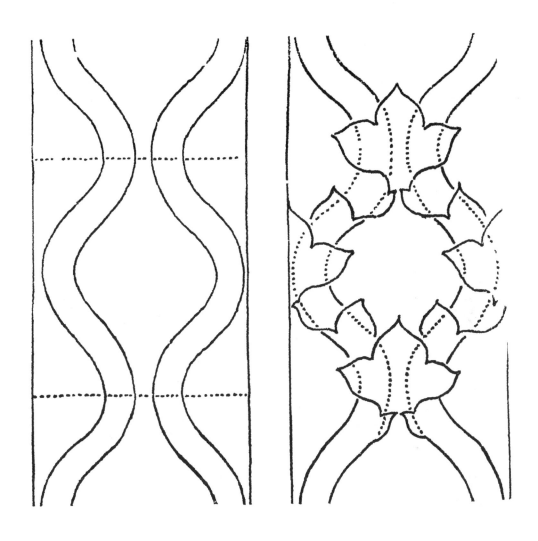

圖 218：絲絨圖案的第一與第二階段

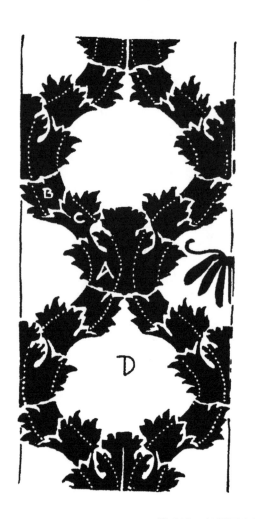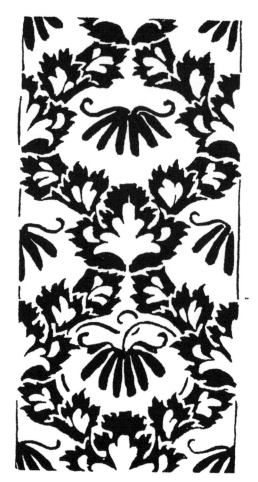

圖 219：絲絨圖案的第三與第四階段

首先要確定設計的主要線條是什麼。想要大膽的效果，乾脆就把主要線條做得很大膽的樣子；而且這些線條隨時都可以再精緻化和柔化。既然如此，沒有比波浪帶子更好的方案了，相對的波浪紋得出的雙彎曲形狀（圖 218）可說無人不愛。但這裡想要的不是幾何圖案，所以得馬上想辦法打斷這條寬帶；很簡單，可以把線條處理成葉片狀的帶子，讓線條旋轉盤繞，把太直接的幾何式規劃偽裝到一個程度就行了。這也是為線條注入些許活氣的一個手法。做到這裡，現在差不多該考慮把塊體的圖案設為暗色，襯在亮色的底部上（圖 219），而且不僅是葉子的翻轉，連鋸齒狀的輪廓也要仔細描繪出來。這麼一來，寬帶子開始消失了，雖然線條還很僵硬，而且塊體的亮暗對比也還很粗糙。改善的方式可以在底部空間 D 加入深色的葉子，顯然這裡很需要，並且也在寬闊的卷形空間 A、B、C 上加入底部色澤的附屬葉子。把這四個空間合在一起，加上 B 和 C 翻轉，可以看出整個圖案就這樣組構起來了。

　　接下來，則是要把理想的亮暗平衡帶入圖案的布局中。還不必急著展示仔細描繪的形式和中間色勾勒的輪廓效果。這時的形式還有些僵硬，整體效果也還很單調。從圖 220 的完成圖可以看出修正的方法，葉片本身的輪廓做了一些修飾，還有，只要看起來有需要的地方就用亮色或是暗色來打斷，並讓葉脈帶著中間色。一開始時在這上頭的帶子至此已經完全消失，但無疑還能感受到它們的影響。

　　透過有點像是亮暗色的交互轉換（從其中一色變到另一色的突然感，透過中間色來勾勒輪廓便能得到緩衝），製造出某種神祕感，這也是表面裝飾的目的之一。

　　與此同時，如果設計的進行能從一開始就遵循邏輯，運用仔細思慮過的線條，便容易確保所有線條都得到了出色的表現——因為有些眼睛就是能比別人更銳利察覺到——最起碼，這些線條都能有條不紊，而且不失優雅。

　　說到這裡，跟隨本書解說各種問題的聰明讀者相信都已經明白，一份設計的形式就只能慢慢地逐漸成形。

　　有經驗設計師的做法是，除非他的線條和塊體完全達到他想要的平衡，否則不會明確定下任何細節。輪廓幾乎都在最後才加上，絕不會最先做。在這之後，就只需要填入像是葉脈的細節，或是（如果有的話）在圖案上（圖 221）加上額外的圖案，以符合某些製造過程所需的條件。

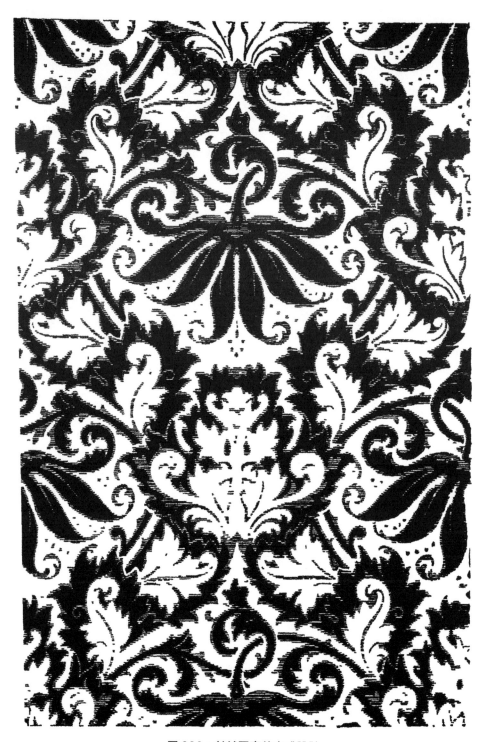

圖 220：絲絨圖案的完成設計

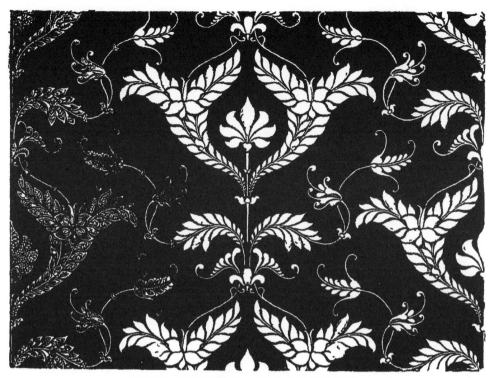

圖 221：簡單的圖案，以及之後的細節處理

「棲居」圖案

「棲居圖案（inhabited pattern）」（一詞由莫里斯提出，但為波斯文化的技法）有個顯著的優勢，就是能讓設計師不需犧牲掉幅寬，最後也安撫得了鼻子貼近設計觀看的人們。因為圖案中有「漂亮」細節的地方只限定於顏色，而且設計中會以寬線條把它們凸顯出來。

起初畫在紙上的線條和塊體，頂多也只是暫時的。設計的事，不可能一起手就完成。這種說法本身就自相矛盾。在草圖中仔細斟酌畫下的每一條線，都可能需要修改；而一開始只約略畫個印跡的好處和真正原因是，讓你不必做出任何保證，而且這時候任何部件還沒發展到完成或滿意的程度，就算不情願都只能抹掉再重來。而你要讓心思對所有建議保持開放，才能接收到或許只是伴隨紙上線條突然迸現的提示。但哪怕你只是承諾了一個小細節，你都會為了包容這個鍾愛的小細節而窮盡一切努力（或許終究是徒勞），這麼一來便無法得知真正的問題所在了。

義大利藤蔓花紋壁柱的演變

　　而設計的機會，就像圖 222 所演示的——壁柱之一部分一開始可能的演變過程
——只有一次機會，無法重來。最初是，雕刻家有一個直立空間要去填充。他從模
糊的形式開始（圖 222A），只能思考截至目前形式占據空間的方式是否優雅平衡，
以及如何用賞心悅目的方式打斷這個直向的帶狀。確切的形狀描繪還懸而未決。而
且非常有可能，他連下一步要怎麼做都還沒有頭緒。那要看他粗刻了什麼帶給他什
麼提示，才能決定下一步。當下可能會發展成葉子、花苞，並以一只中央花瓶來穩
定設計，如圖 222B，這類東西在義大利藤蔓花紋中很常見。不過，它們出現時都變
成了別的形狀，成了怪誕生物的形式，說像蔬菜嘛還不如說更像動物，如圖 222C。
本來可能想做成花蕾的，變成了頭部；可能是葉柄的，變成長脖子或其他不真實的

A　　　　　　　B　　　　　　　C

圖 222：設計的發展方式

四肢；花瓶狀的特徵，變成牛的頭骨等，仿效起怪誕裝飾了。

做為設計師，你能夠在完成的作品（圖222C）中清楚看出雕刻家一開始設計壁柱時的線條；他感到的滿意其實是來自對作品中潛在線條的洞察；正是這些線條表現了雕刻家的裝飾目的。

圖案中的動物形態

我選這個怪誕裝飾的例子，是因為設計者通常最容易在這類帶有動物的形式上出錯。他們會利用動物來填補空間，或是毫無依據卻以為動物能提升裝飾價值。如果真的可以，那也得先具有裝飾性才行。

不過，設計師不是把動物引渡到圖案中。而是從某種曖昧不明的裝飾形式開始。隨著圖案增長，當他覺得某處缺少比其他地方更大的實心形狀或有色貼片時，才把這些形狀發展成動物或人的形式。在圖223中，就是因為螺旋末端少了更具分量的裝飾，因而暗示他把渦捲長成一種生物；這麼做自然導致在其他部位的點也活了起來——在我看來，這是一種怪胎（freak）創意，只有跟設計的嚴謹程度旗鼓相當時才可能被接受。如果生物張牙舞爪惹人注意，用來裝飾只會令人退避三舍。但在交纏的渦捲中增添一些調味和辛辣度，有時也還說得過去。

圖案，就如同我一直主張的，應該要有系統地規劃——要採用哪個特定方案，當然得視圖案的類型和用途而定。做為設計者，自然要避開和規劃方向背道而馳的方案，反之亦然。

開啟一段冒險

但這並不是說設計師只能禁閉在呆板的規則中，有時他可以嘗試冒個險，投入（在隨時能抽身的前提下）一些很實驗性的做法，看看那樣的重複會發生什麼，會出現什麼提示。這麼做都總比徘徊在起始邊緣裹足不前來得好。這種投入是有益的，可以激發創造力。難的是，要知道何時該承認失敗放棄嘗試。雖然只有創作者自己能決定從哪個點起再努力也是徒然。但他也要注意，當希望不再就別再堅持。

圖 223：渦捲形圖案，突然變成怪誕風

當有個亮點冒出來（而且有時來得很快），除非他很確信這個想法頗有道理，不然還不如放棄重新來過。放棄肯定很痛苦，但失望過後，我們會明白這種犧牲的智慧。只要能導出滿意的設計，任何方法都是對的；但一般來說，盲目投入圖案中只是浪費時間。在沒概念要做什麼之前，通常出手都沒什麼用。所以，不必到處塗鴉。等待，直到靈感出現。就某種程度上，設計就是靈感。它會降臨到你身上。而且確實會發生。你會在腦海中瞥見彩色的貼片以某種方式配置，或是線條以某種方式曼妙地流動成為裝飾；你彷彿看見，茂盛的植物歡快地綻放，或是樸素的枝椏裸露在天空下。你的起始點可能源自於大自然聲響的記憶；它可能是一種刺激，以藝術之口發出挑戰。潛在的裝飾問題或技術問題本身可能尋求著解答，而且就這樣把你帶往設計的道路。

如果不抱著某種概念，設計師便無法展開一個希望可期的開始，而且，他對圖案的構造和最終形式的想法要愈清楚愈好；若能讓想法像化學概念所說的沉浸醞釀得久一點，做起來會更得心應手。

一個概念要可被管理，也只有當還保持液態流動時才有可能。一旦讓它結晶成明確的形式，就無法再任意塑造或修改了。

從一個想法開始

進行設計時，設計師應該充分利用各種可能性。許多設計的結果和最初想法不同。原本想做成開放式圖案，後來覺得做成封閉的更好；而原本打算做成封閉式，達成一個狀態時發現保持開放比較好。圖224呈現出同一設計的三種狀態——第一種是最初的原本規劃；第二種多了輪廓線，很像從背景借來的；第三種，加上較柔和的點狀輪廓，也是從底部露出來的。這一類的事後想法（after-thoughts，編按：指規劃之外的想法）能讓設計者把仍貧瘠的圖案變豐富——以利挽回局面。不過，這類權宜之計經常被濫用也是不爭的事實；但如果我們為了格調而杜絕所有庸俗的實用手法，那麼設計的可能性也會被限縮到最小。

圖 224：事後思考的處理方式

事後想法

　　我們無法把有用的設計線都收錄在這個章節裡詳加說明。這裡嘗試要做的，只是要把一些設計如何發展而成解說清楚，指出一個想法可以如何展開以及如何具體成形的方式。記憶力特別好的設計師，也許能憑著比別人記得更多更清楚而開展到更遠階段；但對創作者來說，還不如把這些解說留在紙頁上，去發展出自己的設計，這樣做起來似乎也比較自然。

15 驗證圖案

設計一個重複的單元—重複要經過測試

　　一份設計具體而微地含括在一個單一單元或重複之中。那個單元就是創作者必須設計的全部；但他必須以一個重複的型態來構思這個單元，不斷地思考這個單元在重複中的效果。而且，除非他只是在重複自己之前經常做的事，不然在設計拍板定案之前，通常都得測試過重複的效果。若沒這麼做，他有可能只是畫了一幅美麗的圖，但卻是非常糟糕的圖案。

　　這種錯誤多是因為設計草圖還畫得不夠，才看不出線會如何變化——是經驗不足的人常見的錯誤，而他們正是那些最不相信自己能做對工作的人。

一個重複還不夠顯出設計的運作方式—
需要顯示更多才行

　　安全的設計方案會是，不要滿足於單一個單元，而是要把相當於三到四次的重複都顯示出來，不管多粗略都沒關係。包括一個完整的單元和四個二分之一的重複，

圖 225：一開始就要粗略勾勒出這麼多的重複才好

或許再搭配四個四分之一的重複（圖225），不然會不夠。

粗略勾勒出這些重複，這不是設計師工作中最讓人興奮的部分；但如果設計完成後才發現必須重做，或是上機作業時因為太晚發現錯誤，無法補救的錯誤擺明坐實你的無能和粗心，這可就一點都不好玩了。

再者，如果你開始認真對重複進行測試，你頂多就只需畫一個圖案單元，完全不用做更多。雖然一般做法是去畫出比工作所需更多的圖案，但那樣做仍然不能顯示出線條在重複中會有何變化。

在一個方案上草擬，另一個方案上測試

有一個替代的測試方式是，在一個方案上草擬設計，再用另一個方案試驗——比方說設計開始時是在菱形線上進行，然後在方形線上完成，反之亦然（參考圖125、127、128、129、133、134、227）。藉著這個手法，就好像你有兩個視角，便能對連接處究竟做得如何給出一個公允的看法。基於這個目的，我們有必要從一張大紙開始，這張紙要大到能夠容納不只一次的重複。

精準吻合非常重要

在能做的所有測試中，最棒的就是可以看到重複後的情形。重複時有一點很重要，就是雖然這些重複還在粗略勾勒階段，但都應該精準放在正確的位置上；所以這些重複不該是隨興畫的草圖（隨興在這裡意指不精準），應該要描摹，或者這麼說，如果能用模板描畫出來更好。這個測試方式所有人都能用；而且絕對有效。

在設計初期就能確定下來

測試愈早期進行愈好。設計師都很在意自己的聲譽，在脫手交稿之前必須確保圖案的重複能令人滿意。他的工作報酬或許不符合他的期待；但如果他設計中的重複無法讓人滿意，不論這個案子的對價多少，過錯全都會算到他頭上來；另一方面，工作機會很可能從此流向那些設計能正確運作的創作者。這是一種警告也是鼓勵。

奉勸人們要誠實，不該只是基於策略考量。所有好的作品都需要我們付出一些非關名利的東西，那是藝術家必須堅持去做的事，就算只是為了獲得藝術的滿足感也罷。而那些對酬勞錙銖必較不情願付出的工匠，根本不可能會有什麼了不起的技藝。

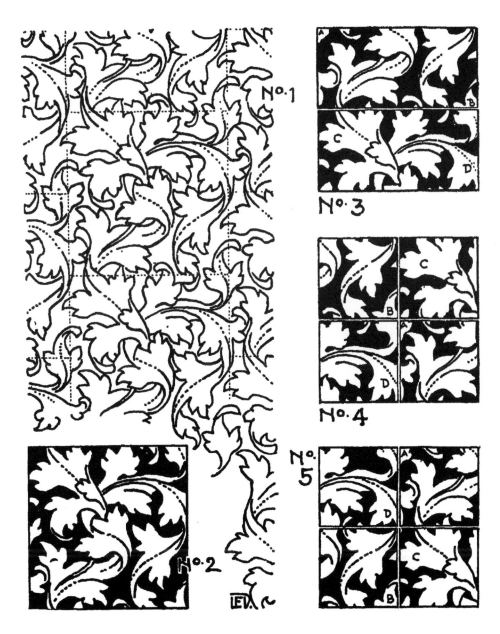

圖 226：圖案的驗證過程

215

剪開繪圖重新排列各部件的測試

實作的設計師了解繪圖時外觀沒必要看得那麼重。他會發現通常把圖案剪開來重新排列的方法很好用──用這個方式也可以測試重複到某個程度。好好測試連接的部位，有助於他做出完美的設計。圖 226 是示意圖說明。左上（No. 1）是設計師草繪的圖案，足夠顯示當中會用的線條即可。重複的單元如左下方（2）所示。在下一個圖示（3）中，它被橫切成均分的 A B 與 C D，然後將這兩半對調，藉此將原先的上下邊緣連接在一起看看。如果在這個階段線條無法吻合，這時都還很容易修正。

再來要測試的是側邊連接的部位（4）。再次將圖（3）切分為二，這次是縱向切割，將 A 和 C 移到 B 與 D 的右側。但由於這是一個「下降」圖案，所以這裡已經調換過位置（編按：指 A 和 C 移至右側時調換成 C 和 A，也就是把 A 調到 D 旁、C 調到 B 旁測試下降的效果）。最後的一張圖示（5）中，A 和 C 回到（3）原本的位置，接著是輪到調換 B 和 D 的位置，變成移到 A 和 C 的左側。設計中的四個部件便是透過這樣來回移動把每一種可能的順序都檢視過，而且當中的每一個部分都輪流晉升到最顯眼的位置。

若是非下降型態的圖案案例，那驗證就更簡單了。可以用類似切割菱形的方式，把各個部件重新排列成方形或傾斜的圖形，從附有骨骼線的圖 227 中可以看得很清楚。排列成傾斜的圖形時，只需把兩邊的三角形切掉，再調換位置即可。若要排列成方形，兩邊切掉的三角形要再對切，然後將四個楔形件裝在六邊形上方即可。

圖 227：在菱形線上規劃圖案時的驗證方式

16 和製造技術相關的
圖案規劃

設計尺寸取決於製造條件

事實已經很清楚，圖案設計師實務上是被動進行設計，而且是在平行四邊形上作業，而不是方形線上。不只這樣。線條要分開多大距離基本上也被設定好了。這個平行四邊形當然也是規定的尺寸，比例可能武斷得很，但設計者就是要以這些條件來工作。在物件寬度缺乏一致標準之下——絲綢、絲絨、地毯、印花棉布或任何其他物件——很難當下估出它們的相對成本；卻幾乎每天都有估價的事要做。但如果磁磚的庫存尺寸短缺，那每碼價格和安裝價格可就不容易定價了。

物件的寬度若不是取決於機器設備，就會按照慣例或是便利性。編織的圖案長度會受限於經濟考量，如果圖案改為印刷，則要考量滾筒周長或印版尺寸是否好處理；因此絕大多數的案子，設計者都必須在已設定好的條件下工作，不只是設計尺寸，還有比例。比方說他在為印花棉布進行設計時，必須把這些條件融入 30 × 15 英寸平行四邊形的線條內；或是做成壁紙時的 21 × 21 英寸（最大尺寸）；做成磁磚時距離為 6 或 8 英寸的方形網線內。而且，他僅限在這個範圍內才有自由可言。為壁紙做的設計，理論上印版要印多少次、印到多大面積都不成問題；但實際上不會這麼做。設計者偶爾會接到豪華壁紙或某些單幅印刷的案子，允許他做 42 英寸長的重複；但圖案分次印刷成較大面積的製作成本，可能就超過了一般張貼壁紙的費用。而且，除了商業考量（本身足以防止這種浪費）之外，不濫用勞動力也是工藝的一個重點。因此，如何充分利用提供給他的條件，而不是去要求改善設備，正是對設計師能力的試驗。

雕版印刷的可能性

雕版印刷（block printing，編按：設計刻在印版上的印刷方式）的機械條件允許

一定程度延伸的方案,這是滾筒印刷(roller printing,編按:設計刻在滾筒上的印刷技術)做不到的。使用 21×21 英寸的印版就可能印刷出張貼起來每邊可達 42 英寸的放射狀或可轉向的重複圖案。

想像一下,圖 228 的方形線距離是 21 英寸。以四分區中的一個單元 A 代表印刷用的雕版。印刷工匠印完一個印次(A)後,只要在下一次印刷(<)之前旋轉一下印版,就能得到圖示的結果,這也代表壁紙的寬度。不過到這裡圖案還只是一半而已。但剩下的部分可以交給張貼壁紙的師傅來完成。他在張貼其他每一個條紋時,只需稍微顛倒一下(V、<)就能在牆面上完成整個圖案。

圖 229 的設計尺度雖然較小,但當中的重複實際上也有 42 英寸寬,這個設計同樣也是從一個單一印版(21 英寸)的方式製造出來。

再進一步來看,也可以用兩個 21 英寸印版的手法來印刷一個圖案,圖案的重複作用在點到點為 84 英寸的矩形菱形上。不過在這個案例中,圖案的設計必須呈放射狀,而且不能轉向——不然,當(為了完成圖案而將)條紋交替以相反方向張貼時,設計的圖案會無法接續。

圖 230 是一組四件的壁紙寬度。在左邊第一個條紋中的 A 和 B 代表兩個 21 英寸的印刷雕版,下方 ᗺ 和 < 是從相同雕版旋轉而來的。第二個條紋中,ᗺ V ⋗ ᗺ 正是第一個條紋的顛倒,張貼作業上就是把 ᗺ 和第一個條紋的 A 規劃在同一水平上、V 則是和 B 在同一水平。第三個條紋的張貼方式和第一個條紋相同,但下降 42 英寸。第四個條紋的張貼方式又和第二個條紋相同,也是下降 42 英寸。

如果沒有示意圖參考,要印刷出這些圖相當困難。但只要附上參考圖,一切就簡單了。

雖然牆壁裝飾中不缺這類性質的圖案;但就天花板來說,這類圖案不僅能提供夠大的尺度,線條也最耐看。

只是這樣的設計裝置絕對需要熟練靈巧的手藝。但雕版印刷師傅對於需額外關照的設計似乎不太友善——而張貼壁紙的師傅也不願多花心思去處理原本不是他的事情。的確,前述的設計規劃已經太複雜,不容易在實務上推行;但要是壁紙的印染師傅能夠對張貼師傅的好名聲有更多的信賴,事情可能會好辦一些。

圖 228：這個天花板壁紙是將印版旋轉半圈進行印刷，張貼時再把條紋交替反轉

圖 229：以圖 228 原理設計的天花板圖案（實際上有 42 英寸寬）

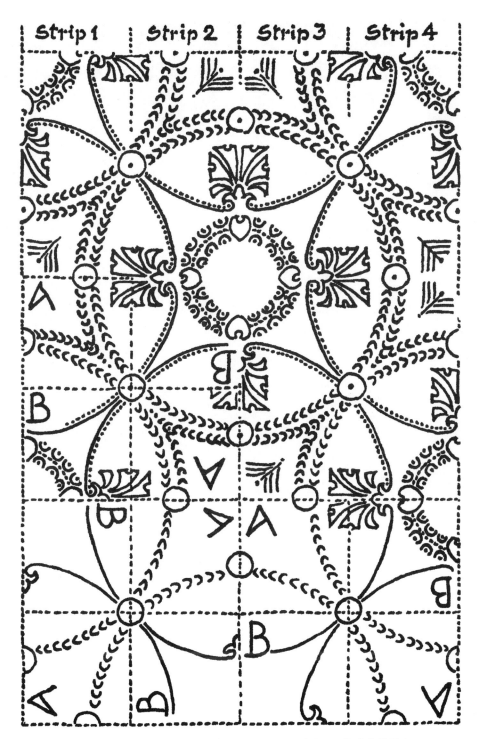

圖 230：只用兩個各為 21 ╳ 21 英寸印版製造出 84 英寸寬的圖案

圖 231：以固定的砌磚方式設計的 6 英寸磁磚圖案

那樣的話，牆面鋪磚的設計師才有理由在砌磚系統上規劃他的重複方式（圖231）。

編織的限制—狹長重複是織布機的條件之一

要設計的材料決定了他的圖案尺寸和比例，最起碼在度量上是如此。因此，如果是為印花布料設計圖案，通常滾筒允許的區域是寬度為深度的兩倍。但如果印刷的材料是壁紙，印版頂多允許他使用尺寸明確的方形，除非是特殊情況讓他有使用兩塊印版的自由。如果是為一疋編織布料設計圖案，織布機雖然能提供他長度相當長的圖案，不太受經費的限制，不過寬度通常很窄，但也正因為織布機是固定的，才讓他有機會輕易透過翻轉做出寬度翻倍的設計。這些條件都相當一致，因此一個有經驗的設計師通常從一份設計的比例和尺度，就能分辨出製造的類型。反過來說，如果發現有個圖案沒人注意，而且正合己意想要作弊占為己有，或許他在設計完成前就會發現之所以沒人先下手的原因——正是因為當中的比例跟機器允許他採用的不合最後也只能作罷。即使是設計者自己最中意的想法，也會有一些（如果他只用一種材料）是因為這樣而放棄。然而，一組新的條件，總能為設計者開啟一個新的境界。

「翻轉」

圖 232 在背景上填入的中間條紋指出了材料的寬度。如果這是壁紙、寬 21 英寸的話，印刷時可能需要至少四塊全尺寸的印版——但不值得這麼做。如果這是編織的物件，狹長的重複雖然會增加製造費用，但還不至於不利生產。事實上，織品中經常出現這種長度相當長的圖案。圖 233 也是一個翻轉圖案。

圖 234 的狹長圖案是壁紙設計，寬度僅 10.5 英寸。壁紙印刷不像在棉布上印刷般經濟實惠——但從藝術上來看，只需要用印版容許寬度的一半，有時候可能是不錯的理由。

編織者會欣然採用這種狹長的重複，輕而易舉便抵消掉過於直立的趨勢。這類構成印度手織地毯（Indian dhurrie）或非洲毛毯圖案的交叉條紋，代表手動紡織機的編織者最簡單的顏色變換方法——那就是，變換他手中的梭子。他把這項能力運用在更為精緻複雜的圖案中，而且總是能利用穿過直立條紋的有色帶子，將視線導至

圖 232：適合編織的狹長翻轉圖案

圖 233：狹長的錦緞編織圖案

其他方向。而且，這種加上箍帶的設計規劃貫穿了大部分的早期編織，也影響了設計的形式。

古代拜占庭或西西里的編織者更傾向利用梭子所提示的水平線，完全不擔心水平線本身會不會太明顯。事實上，他已經習慣把水平線強調出來，因為他把條紋當做摺痕（folds）的標誌，以及展現掛物完整性的一個重要手段。因為效果太好了，所以連在平坦牆面上設計橫向的條紋時，也想要有摺紋效果，藉此暗示這是來自於織物的概念。只是許多從古老物件借來的圖案——從圖案條紋就可以認出來——一旦做成壁紙，完全無法讓人滿意。

可容許的重複比例，自然會影響設計的特性。如果長度上沒有足夠大的容許值，也就無法展現大膽流動的渦捲紋作品；如果寬度又很窄，也避免不了圖案偏向直立發展——能做的就是利用穿叉的帶子來抵消。

一個「單件」空間

前文曾提及（第 9 章），編織者習慣在翻轉圖案的中間保留一個不做翻轉設計的空間。藉由這個方法，把直立線太明顯僵硬、只是呆板的反轉，以及終究是機器生產的俗氣圖案等統統都避免掉。正好織布機能駕馭得了，而且通常就是這樣子套用（圖

圖 234：10.5 英寸寬的壁紙圖案，不影響成本

235），所以會讓設計者在窗簾中間（或是窗簾的重複上）有一個可以朝上方自由發揮的空間，只要他設計的這個中間部件能夠在側邊跟兩個寬翼連接起來組成設計的主要部分。這個道理也同樣適用於設計飾邊。圖 235 中，一側的飾邊是另一側飾邊的翻轉；但翻轉同樣也能在飾邊本身內進行。也就是說，中間的填充圖案和飾邊圖案，同樣都可以被翻轉；而且，各自都可以保留一個稱為「單件」（single）的中間條紋。設計中這個條紋的寬度比例會是編排上的一個問題，而且某個程度上也跟成本有關。考量時要牢記的重點是，不管導入任何比例的單件設計，都會以犧牲寬度做為代價。

圖 235：編織圖案，「翻轉」與「單件」

翻轉的設計裝置能夠比方說為飾邊提供其他方法才可得到的兩倍寬度。代入一個 9 英寸寬的「自由」圖案，便能做出 18 英寸寬的雙對稱圖案。但只有翻轉加倍後才能有這個寬度。如果在中間保留比方說 3 英寸的「單件」設計，那飾邊的寬度就不會是 18 英寸，而是 15 英寸——也就是 3 英寸（單件）和兩個 6 英寸（翻轉）的總和。由此可見，這裡的編織技術不僅對設計，對規劃方案也都有著重要影響。

圖 236：設計裡各部件之間重複的深度均需相對應

飾邊

　　在一份設計中，單件和翻轉的部分必須在長度上自然對應。不一定要像圖236A那麼均等，但實務上這樣做很方便。圖236B當然也可以編織得出來；但如果翻轉的重複是9英寸，製造商就無法容許在18英寸中設計單件。同樣地，窗簾側邊上飾邊的重複必須跟填充圖案的深度自然對應，底部飾邊也要對應填充圖案的寬度（圖235、237）——而且，即使部分的填充圖案做成單件設計，跟飾邊對應的部分還是可以對得起來。

圖 237：菱形重複與側飾邊重複以及底飾邊重複的關係

案子中飾邊如果很窄而且不太重要的話，也可以做得比填充圖案短，只要長度能被整除即可——一個 9 英寸的填充圖案，可以搭配 4.5 英寸、3 英寸或 1.5 英寸的飾邊。因此，假設以飾邊為主要特徵，填充的部分都只用菱形紋（圖 237），飾邊的重複可以只占填充圖案長度的一半、三分之一或四分之一。假設飾邊和填充圖案各為 7 英寸和 9 英寸的重複，機器也能編織出來，但是否值得這樣做，從藝術上來看還有待商榷：因為，正確之事通常為簡。有時候窗簾或其他圖案本身有完整的頭尾（圖 238）才能滿足期待。以工作目的而言，這些都可以當做飾邊來看，而且一定要符合飾邊設計的條件來調整。

錦緞桌布─加長件

在設計亞麻桌布時還有更複雜的事情。乍看還以為這些條件給了創作者很大的自由。只要設計一塊方形或長方形的布，其中每四分之一是另一部分的翻轉，中間留一個沒有重複的空間就行了。理論上這相當美好。但實際上他的任務沒那麼簡單。這案子的複雜在於，為了讓布能配合不同尺寸的桌子使用，有必要安排一些可延長布料的手段。解決這個問題需要他精心規劃設計一個加長件（通常是 9 或 18 英寸），好讓這個加長件能夠用來延長一次、兩次、三次或更多次，以便製作出任何長度的布。製造商交給他的設計範圍，他要收下照辦。他的自由極為受限，很容易在一開始時以為要做的加長件不過就是把設計延長後便結束掉。

如果不想承認待解決的問題是在布的中間，那就只要設計一個 18 英寸的重複（反轉的，不插入中間），逕自加在邊緣上就結束了，或者就把飾邊修短即可。

困難產生

但如果認為布的中間部位很重要，想安排織布機在這裡不做翻轉；如果尾端部分翻轉了，就很難規劃一個莖不朝兩邊長的生長型圖案。再者，如果創作者想利用這個允許他配置的區域，讓他的主要設計中有美麗的蜿蜒線條，他的熱情很快會遭到現實的打擊，因為無論如何他都要有辦法把這些線條跟那些相對嚴謹的線條結合起來，這個加長件派不派得上用場全看他做不做得到了。這對飾邊的影響尤其重大。試著在一個一碼長的蜿蜒渦捲紋設計中導入一個半碼長的加長件，你就明白這是不可能的。

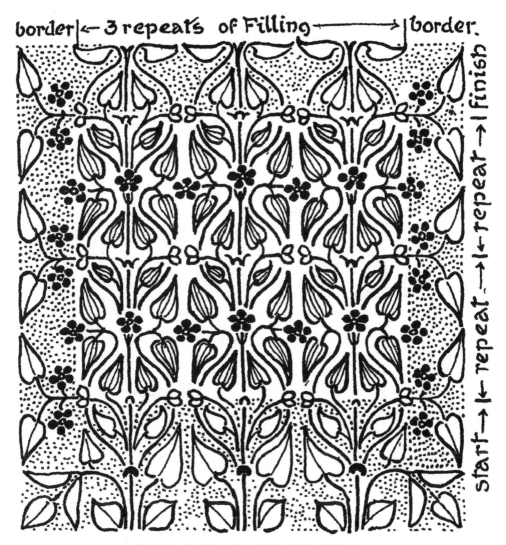

border |← 3 repeats of Filling → | border.

start → |← repeat → |← repeat → | finish

圖 238：設計的各部分都能和飾邊實際對應

231

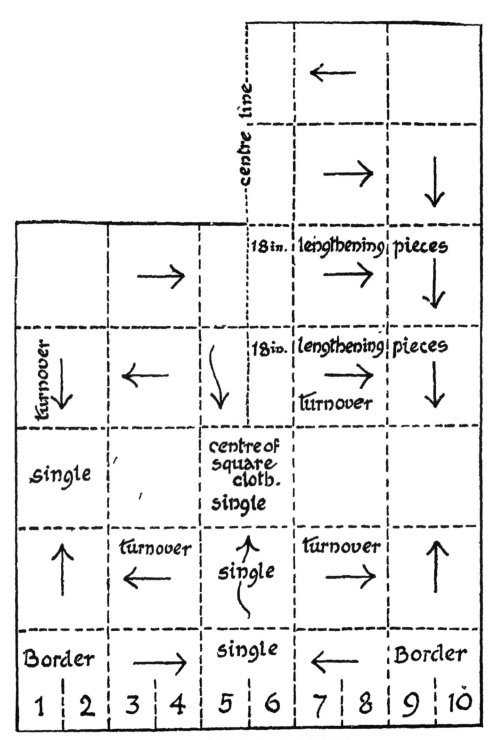

圖 239：可看出錦緞桌布的設計如何規劃出來

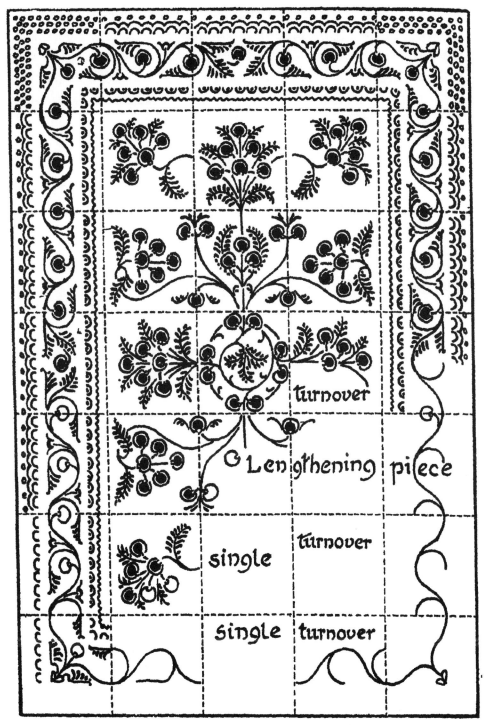

圖 240：在圖 239 的線上規劃出來的錦緞桌布

建議的安全做法是：把線條等限制在主要設計中，以便能在加長件中進行重複；至少是把設計中的空間分配給小樹枝、枝葉或斷開的菱形紋；要避免模仿阿拉伯式或文藝復興時期的圖案，因為生長得太自然了，一旦突然來個向後翻倍、或朝兩邊生長時，會壞了設計。既要充分利用顯然只有寬大桌布尺寸才能提供的設計機會，同時也要保有某些如生長邏輯之類的東西，這除非是經驗豐富的錦緞設計師，不然肯定任何人都覺得很困難。

附上的圖 239 和圖 240 可能對初學者有幫助。可看到，第一張的圖 239 被切割成十個分區，各為 9 英寸（桌布是以 0.25 碼為單元。編按：9 英寸等於 0.25 碼），其中兩個分區是飾邊，兩個分區在中間朝上方做單件設計，還留了兩個分區要在它們之間進行翻轉。

這份規劃是在一塊「十個－四等分」（較小的尺寸是「八個－四等分」）的布中，標示出每一個方形等分的四分之三，在右上方加入一個四等分、也就是兩個加長件的布。

對應到圖 240 可以看到，這個圖案一開始也是在類似的線上規劃，附加的兩個加長件則是分別在中間的上方和下方插入。

18 英寸的飾邊，在實務上表示這塊桌布可能預設有垂墜的部分，而中間的六個四分之一是平鋪在桌面的部分。飾邊有任何多出來落入那個空間內的，就會被當做填充圖形的一部分；而填充圖案若有任何超出六個四分之一區域之外的部分，也會被當做飾邊。這麼一來，加長件的加入就不需要像圖 239 那樣；可以就導入到布的中間處即可。

還有一個方案經常為錦緞設計師採用，就是先對分減半設計，展開，然後加入加長件。圖 241 是一個正方形，可以代表一塊「八個—四等分」的布、或是一塊更大面積的布的中間部分。圖 242 是加長件，圖 243 是將圖 241 的方形展開後加入兩個加長件的成果。

影響顏色的條件─梭子的變換─用途與危險

透過變換編織者手中的梭子，便扛起了手織地毯（dhurri，編按：一種印度和巴基斯坦的小地毯或平面地毯）條紋變化的重責大任，提供設計者把布料做華麗些或

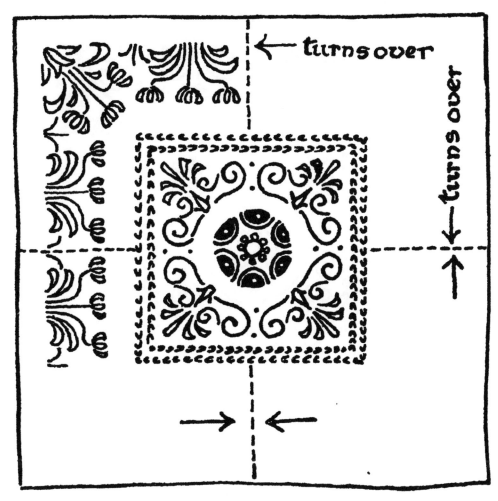

圖 241：方形桌布的中間部分

圖 242：和圖 241 對應的加長件

圖 243：加入加長件變成長形桌布後中間的樣子

圖 244：在緯線改變顏色

簡樸些的空間。一個物件中的顏色可能不超過製造時使用的織線色數。但每組織線都可以在設計者的選擇之下露出表面——而且，如果設計者偏好用某一組或多組織線取代單一顏色來編織出不同顏色交替的帶子，他是做得到的——再者，當這些不常露出表面的特殊顏色出現在帶子中，會讓他宛如得到寶石般的額外光彩，無需叫喚就能吸引人們注意——但這要心靈手巧才形。條紋固然總是很顯眼。但要從潛在的色彩布局機制成功將注意力轉移開來，那就只有躋身專業設計師才能辦到了。如果他能自由變化各式各樣的顏色漸層，便可讓顏色逐漸融入其他顏色或基底之中，那會讓他更容易達成任務；不過就算只加上平塗的顏色，深諳專業手藝的人還是能把他製造變化的本領有效地隱藏起來。

這類變化可能如圖 244 所展示的，草莓花依序有三種不同深淺的色澤，分別以黑色、點點和斜線表示，而且梭子的替換也非常清楚顯示在邊緣代表織邊的帶子上。

地毯編織

有的編織者在緯線上作業的事情，另一個編織者可能在經線上處理。地毯設計者如果設計的材料是要經線一直出現在表面上，他可以透過把經線編排到帶子中，就能做到另一位編織者得要不斷變換梭子才能達成的事。在一件「五框」（five-frame）的地毯中有五個系列的經線被帶到表面上，因而得出一個有五種顏色的設計，不過，如果所有框都統一起來（或可能是兩個或三個「框」），將所有織線改編成同一種顏色，那跟有不同顏色的飾帶並沒什麼不同，不同顏色的線很容易帶到表面上，同一顏色的線也是一樣。

從一個「框」的條紋中編排的織線數，便知會得出多少色數。但如果案例採變換梭子的話，只有梭子穿過的那一行才會出現那個梭子的顏色，同樣地，在經線上作業的案例中，在框中給定的顏色也不能跨越到另一個框的顏色路徑——而只會出現在條紋的底層行列中。

圖 245 顯示一個經線的框只用三種顏色就分成了六道條紋。要繼續做成六道條紋應該很容易，而且還可以從亮到暗、從暖色到冷色漸層變化。但這樣跟其他四個框合起來可能有十種顏色之多——但如我們所見這裡是七種顏色，只用了其中四種顏色，那就是創作者意志的自由發揮了。

圖 245：在經線改變顏色

「植入」的顏色

　　要規劃一個能滿足這些條件的圖案，其實不難。即使是更複雜的案子，當中要有兩個或更多的框，還要分成那樣的條紋，設計者必須做的就是確保他「植入」的顏色不會超過邊界。很簡單，只要在圖稿上標示尺規線，或是依序附上塗有各種顏色和比例的長紙條，做為挪移作業的基準。只要保持頭腦清晰，要避免顏色跟顏色糾纏不清應該不至於太難。

　　他無法讓細節和彩色條紋總是精準對應得絲毫不差，這時，偶爾把明顯不在條紋中的一個顏色做部分形式的重疊，或反之亦然，便能避免外觀的突然變換。這看起來像是沒測量好的錯誤，偶一為之可帶來愉快的迷亂效果，而且自此之後，這已經是刻意使用的設計裝置了。

　　從圖 245 可見，植入的顏色主要用在花朵的中央——花本身的塊體使觀者的視線遠遠超出色點之外，不然很可能變成麻煩的條紋了。這個要表達的當然是，在花朵、葉子、基底和輪廓顏色的迷亂中，這些明亮如寶石的顏色秩序不宜太鮮明。只是在這張圖中是有目的地把它們凸顯出來，而葉子只做了約略顯示。在織品中，明顯的葉片形式大大有助於製造神祕效果，有時這種效果非常可貴。在動力織布機中為了頻繁變換梭子所需的複雜機制，引領許多現代織品使用若干的經線，不論是什麼顏色，只要在設計中使用了，都能夠從表面顯現出來。如果還需要更多顏色，也可以如前所述將它們「植入」。只是在添加每一條經線時，自然也會使製造的材料變得更重。

繩絨線

　　繩絨線（chenille）的編織流程提供了非常特別的靈活性。設計可以直接延伸穿過整個窗簾——而且不用像一般那樣一個重複接在另一個重複之上。如果想的話，還可以兩個輪流反轉。在圖 246 中的重複，一般做法會包括兩組花朵（A、B），而且把其中一組做成另一組的反轉有點浪費；但這在繩絨線編織中是可行的；由 A 組成重複單元，B 則是 A 的反轉。

　　封底折口的波斯地毯是一個效果不錯的設計規劃，利用深藍色和亮紅色兩種底色的對比，加上大量的零散破碎、變化豐富的小細節發展而來。在現代維也納設計（圖 258 第 3 張）中，魚的設計形式以兩種對比色度強調，但飛翔的鶴（第 1 張）中，

傾向於隱藏起來。而中間的圖（第 2 張）則是表現三種不同色調的類似形式如何跟已上好顏色的菱形紋背景妥善愉悅地結合起來。

風格特徵由技術而來

在備受景仰的古老圖案中，那些獨樹一格的線條絕大部分都是設計者在高度限制之下作業的成果。時尚在這方面無疑有她的說法——以她淘氣缺德的方式——但是，儘管某些設計線條我們心裡會跟某個特定時期或國家連結起來，但也會發現，那些線條最初之所以被採用總是脫離不了一些技術或實際因素，我這麼認為。合宜的圖案線條不會自己出現——發展總要能適性相配才行。

圖案設計從過去以來都相當受思考動機的影響，未來也會如此，這恐怕是不諳此道者無法想像的。

圖 246：繩絨線編織中的反轉設計

17 重複不嚴謹的圖案

設計的平衡

圖案的重複不嚴謹的話，能說的很有限，如果重複又不常態化出現，實際上根本沒有內容可說。也就是說有幾何元素出現的地方——才有機會論述秩序。如果紋飾的平衡不受重複的制約，那這個問題就會變成完全用眼睛觀察來決定，即便可能制定構圖的觀察規則和標準也無濟於事。不過，所幸截至目前圖案中都有重複，因此有討論的必要。

裝飾一個空間或嵌板

那麼，假設有一個表面要裝飾，但不是以重複的圖案（repeated pattern）來做，而是在紋飾中重複圖紋的話——那要如何著手呢？

假設這個表面是一個矩形空間或嵌板。先不管這個具代表性的空間形狀和比例是否讓人滿意。一個例子是創作者很小心，當達到要求就不再去動它。另一個例子則是創作者把修補或改正都當做他分內該做的事。而這才是紋飾設計範圍的體現。

機械式細分不是創作者開始工作的方式

有一個很簡單就能把表面用圖案覆蓋起來的方式，做起來快又有效。把這個表面分成四等分，再把它們各分四等分，接著再一次、或許再一次，再機械式細分至小到能形成一個無害的菱形紋基礎線，這已經不像在做設計規劃了，像在逃避創作責任似的。這樣子「生發」出基礎規劃是不可取。不過事實上，這也不是一個創作者開始工作的方式。

但是，這正好符合幾何式規劃圖案的需要；設計者會發現這樣做起來很方便，在開始前先考量需處理的空間比例；而且不一定要細分成四分之一、再四分之一、再四

243

分之一下去。這個給定區域本身會提示他要細分成十二等分或三十等分，還是更微妙的比例，在第一個例子中並非以測量決定，而是用目測。但之後創作者會發現，透過測量及正確設定更省時間。一個菱形紋自然與它要占據的空間有關。不應該設計得太隨興或是不顧後果魯莽地截短菱形，但也不能把比例設定得太機械化。

嵌板

像這樣劃分成小區域，通常只在設計基礎規劃時才會這麼做，而且只有嫻熟圖案構造的人會這樣子把摺痕描畫出來；一般會以這些區域來標示圖案的明顯部件。所以說，把一個偌大面積劃分成數個區域很方便，能讓每一個區域輪流做為考慮的對象——要加上裝飾還是不要，以嵌板的例子來說，鑲上的嵌板（大部分都有線腳做為飾邊）有些相當樸素，有些則有豐富的紋飾。既可以用紋飾貫穿嵌板將它們連接起來，也可能讓紋飾進入嵌板後就限制在各自獨立的範圍內。

構圖

說到嵌板的「圖案」，有時候跟畫家說到一幅畫的圖案一樣，實際上就是表現構圖——這和規定無關，而是關乎藝術的直覺。我們注視著一面嵌板，思忖著會不會太長還是太短。憑著直覺的本能，我們把構圖水平方向的線條長度縮短，或是在構圖中加長直立線條。或者利用審慎衡量過的飾邊，讓人們注意到內部還有更令人滿意的空間比例。

飾邊

飾邊也可能就是所需的全部圖案。在導入這類飾邊時，不能光是把該填充的面積縮減變小，或許我們還要填充得很飽滿。要是能讓飾邊充分發揮，也夠令人驚艷了。但是恰到好處的飾邊比例不是規定來的——而是要創作者自己去感受。而且，飾邊並非只有一種寬度，也不是都嚴守在邊緣線之內。

攻克嵌板：從外入內或從內到外

　　大致來說，要攻克嵌板有兩種全然相反的方式——從外部開始，或是由內部開始。也就是說你可以從飾邊開始，小心地逐漸向內部推進，或者，你也可以一開始就對準中心空間大膽出手，再讓設計向外延展到邊緣。飾邊本身要往內延伸多少，或中心紋飾要向外延伸多遠，一樣也是憑創作者的感覺來決定。一個強大的飾邊需要搶眼的特徵坐鎮全場中間；一個莊重夠分量的中心特徵會是強而有力的支撐。

　　飾邊可以從它圍繞的空間流出去或流進來。也可以和填充圖案混合在一起後就不再分開。也就是說，它的存在也可以變成填充圖案的一部分。在某些圖案中很難判斷飾邊從哪裡開始，更遑論設計者是否以飾邊做為起點或終點。唯一能確定的是，創作者無論如何都得在嵌板加上邊框。

　　也因此，為了避免被裁減掉，有些重複的圖案會在邊緣做些形式的變化，而且會每隔一段距離就聚集起來，特別是聚集在嵌板的中心，好讓重複的圖案不會太多，

圖247：書封設計，飾邊部分和填充部分密不可分

因為嵌板設計只是要在當中有些重複的圖紋而已。

圖 247 的書封就是飾邊圖案和填充圖案緊密結合的一個例子，可以看到它們彼此相互依存。

和填充圖案分不開的飾邊

圖 247 中顯示了兩個飾邊，一個較寬，一個較窄，都對應著形成中心特徵的菱形；但這兩個飾邊本身都不完美——帶狀紋飾扭結在一起了，如果把它解開，也會毀了整個設計。我們可以清楚了解到，設計者一定是先設定好飾邊邊線和菱形（他很可能就是從這裡開始，但如此推測仍嫌草率），然後在這上面規劃帶狀紋飾，而且最後很滿意飾邊的邊界只用暗示，沒有明確界定出來。

在圖 248 的黑金鑲嵌圖案中，中央的阿拉伯式藤蔓花紋伸展到飾邊裡，一開始從飾邊邊線著手的話會很安全，而把中心裝置滿溢到飾邊裡，則是事後的想法——用來打斷內部的邊緣線，用這個方式把紋飾收整起來。事實上，詹姆斯一世時期天花板（圖 249）的設計實際上就是一個個菱形紋圖案的組合。

符合嵌板條件的菱形紋

圖 250 的羅馬道路鋪面圖案，可以描述成很寬的飾邊把很小的嵌板框起來的組合。但同樣也可以看成是一個菱形紋圖案在各處聚集並且在邊緣處收尾，因而產生一個帶有寬闊飾邊的中心嵌板，還在嵌板裡圍出更小的空間，不過這與其說是刻意為之，不如說是意外造成更貼切。

對照這些「圖案中有重複圖紋」的例子和前面篇章討論過的「經過重複的圖案」，其中的關係已經很明顯了。

需注意的一個重點是，在這些僅存的設計中，除非圖案一開始就定位為經過重複的圖案，堅持在幾何線上規劃，不然無一能及過去所達到的成果。由此可知，是規則統御著重複的圖案，雖然光是重複圖紋的圖案並未採用這套規則，但仍會受其影響。

圖 248：中心紋飾伸展到飾邊裡

圖 249：位於倫敦弗利特（Fleet）街 17 號的亨利王子寢室，可以看到詹姆斯一世時期的天花板

無需制定構圖規則

在討論重複圖案時，是有可能甚至認為有必要去制定像構造線之類的規範——要求在實務上必須做到。沒有重複的圖案便無需強制；但構造的規則不能被制定下來；或是說，就算能制定，也沒必要遵從，因為照做了也不見得有人青睞。教師頂多能做到提出安全的引導線，指出逾越引導線的風險。設計者睿智的話，也不必奉行到底。我們都是冒著摔倒的風險才學會自己奔跑。我們在嘗試中學習。然後，享受風險的魅力。誰會不想把握機會放手一試呢？一個充滿生命力的人會偶爾享受冒險的樂趣，若不然，那他可能不適合藝術這條路。關於自制，總歸一句話：三思而行，賭上藝術成就之前，謹慎評估勝算。

大膽的愉悅—秩序的魅力—有系統地建構圖案

我們承認大膽和自由令人欣喜，但秩序井然也是一種魅力；而且一個設計師若是對秩序的魅力鈍感，就無法在圖案構造中表現這類元素。經驗告訴我們，令人滿意的設計乍看不受拘束，但實際檢視後發現都建構得極有系統。潛在底下的系統一次次坦率告白——而且告白立刻贏得認同，讓我們樂意包容一些偏離的狀況。那就像是創作者以他的設計線條述說著：我主張我的自由，但對法律和秩序抱持應有的尊重。於是，我們更喜歡他了。

藝術的無政府狀態

不過，有時創作者勇於擾動秩序確實能讓人耳目一新，但不應該只是出自對限制的不耐煩。同樣的，我們生活在需要我們共同防禦無政府主義幽靈的時代，那有時會侵蝕我們、煽動我們不僅駁斥陳舊的法則——最好的法則也可能過時——甚至把必要法則也一併否定掉了。陳舊的藝術觀也許需要改革，也許需要推翻——不論過去二十五年來我們做得好或壞，我們大步邁向了自由；但藝術無政府主義者，無論他們的意圖為何，卻一事無成毫無建樹。無政府的混亂失序統治無疑只會將設計帶向毀滅——設計的存在與秩序密不可分。

圖 250：羅馬的道路鋪面——幾乎都是幾何菱形紋組成的一種飾邊

18 好用的實務設計法

全尺寸圖稿—小尺度圖稿和用途

　　圖案最好以實物大小的全尺寸來設計。但設計者也要學著縮小尺度工作。這是為了確保達成任務，因此有必要學會；如果養成等比率工作的習慣，就不用擔心換算出差錯；不過，以縮小比率繪圖還是很有用，主要是可以在一開始線條、比例和一個重複圖案都尚未決定前，放在手邊認真當一回事來處理，省時間也省力氣。但這時最好不要發展得太遠，也不要對細節做任何明確的承諾。

繪圖方法—炭筆—粉筆

　　每個人的繪圖方法，以及他所使用的媒材，某種程度來說是依據他要做什麼來決定。

　　對用來完成圖案的圖稿來說，炭筆算不上好媒材。不單是炭筆的筆觸鈍，圖稿看起來糊糊的，更因為它的線條在實作用途上實在不夠精確銳利。如果把這樣的圖稿交到工匠手中，要他照著炭筆畫的施作，這完全沒道理。怎麼可能期待雕刻師傅在硬質木材或是更堅硬的金屬上，把高級藝術家取捨權衡後用軟質炭筆留下的朦朧曖昧給表現出來呢？

　　如果粉筆也跟大多數案例一樣，是要描畫輪廓而非塑造形體的話，那粉筆也不是好的媒材。

初擬草圖—使用黑板

　　不過，粉筆和炭筆在初擬設計草圖時非常好用，特別是單色畫法。以炭筆工作時，設計者不會貿然加入細節，也不會糾結於有沒有「完成」。他可以大致勾勒出塊體，看清楚它們的分量和平衡，而且很容易擦掉再重來。使用粉筆能讓他放開膽

251

子反覆練習了解透徹；畢竟沒有比發現自己被紙上畫的線條死纏住更沒力的事了。因此在黑板上開始設計是滿愉快的方式。畫紙會烙下炭筆、粉筆或鉛筆的痕跡。即使很容易擦掉，但要把煞費苦心才畫在紙上的東西擦掉，還是會讓設計者遲疑。許多設計因此沒做到期望的樣子，儘管設計者心裡也知道不能那樣做。如果是用粉筆在黑板上畫線，設計者就不用左右為難。即使擦掉所有線條也無需遲疑；但設計是否就愉悅無憾？設計應該自足飽滿才是。所以設計者會不斷毀掉重來，直到他讓設計做到完整圓滿渾然天成，或是符合他心目中理想的樣子。而粉筆媒材比炭筆能給他更大的自由感，讓他創作起來更加得心應手。

而且很簡單就能把白色粉筆畫的圖稿謄到紙上，在紙上接著畫完，或是轉印到繪圖紙上。（如果沒有黑板，普通的油布〔American cloth〕也有同樣的效用。）

設計成有色的塊體

利用顏色來設計的話，最好在初期就用彩色粉筆或粉彩筆繪圖。如果是畫在紙上，用淡色水彩為塊體上色能立即預覽布局效果，是一個滿好的方案。設計者自然會挑選能夠洗淡到只剩些微漬痕的顏色來用。讓設計中已設定好的主要線條和塊體還可以繼續用鉛筆或炭筆擬出細節。這時的草圖如果或很可能只需要擦除掉局部，但殘留的色漬卻老是要帶你重頭開始似的；或是好像在誘導你別再試驗了，就從裡頭挑出一些線條加上顏色吧。不妨把最初才有的某些新鮮感受就保留在初稿中，最後再以這張圖稿來完稿——但前提是要保持圖稿乾淨清晰，能滿足作業用途；這可不一定做得到。此外，設計中的塊體具有重要意義，最好是畫成塊狀，不要只是線條而已。也就是說，應該設計成彩色的或是實心的黑色或白色——即使之後可能還需要描出輪廓圖（也許在描圖紙上）做為工匠的施作指引。

鉛筆畫

你也可以用鉛筆來草擬一些東西，開展到線條能清楚表明你的意思為止。不過你得全神貫注跟緊它們，如果這些線很錯綜複雜的話（在草圖中很可能如此）；而且如果你把設計暫時放一邊去，再回來時會發現圖案脈絡要再接上很不容易；之前腦海中非常明確的意向很可能就此失去線索。反倒是最粗略亂塗的顏色容易跟上；它們對你傳達很多訊息——但其他人可能沒接收到。重點要是讓它們模糊，最簡單的做法就是加上可顯示它們的必要線條就好，比方說，在一個形狀上疊畫另一個形狀。

設計中就算只是沾上很淡的色痕，你都能立刻察覺那裡會不會太空蕩或是太擁擠，是不是有葉柄太瘦想要加粗或是有細節太茂密需要疏一點，而且似乎每個念頭都言之成理。這時要切記，設計中的塊體，事實上就是在牆面上或是在完成的布料中最先抓住視線的地方。你唯有正確了解它們，才能預知你的結果。

用海綿或布擦拭

設計通常要做到線條和塊體都正確的程度才行，但細節不必。有個不錯的方案是，這時可以用海綿或布來擦拭，擦拭到只剩下些微痕跡而已。形式愈模糊，你在界定它們時就愈自由，或許先用鉛筆或炭筆把它們描摹出來，然後再填上顏色凸顯它們，直到底部的多餘漬痕（原本草稿留下的）看不見了或是不構成影響為止。

彩色設計要從一開始就使用顏色

而如果是彩色的設計，更應該審慎思考，最好從一開始作業就使用彩色。若是繪圖完成後才開始考量用色，這絕對不明智。當設計還在規劃時，顏色就應該正確扮演好自己的角色（而且是最重要的角色）。

顏色有助於複雜的設計

即使是單色的設計，顏色也有幫助——尤其是當規劃還很混亂時。滿常見的一個經驗是，你可能為了想在紙上畫進更多線條試驗看看，以致都看不清楚在畫些什麼了。例如，當案子中有兩個各自獨立但糾纏生長的紋飾，要牢記清楚哪個是哪個可不容易；但如果把它們畫成兩個不同的顏色，就不會搞混了。同樣的，如果打算在設計完成時利用花和葉子的交錯把一條主莖給遮掩起來，這時也可以暫時用淺色幫助識別記憶。同理，花的塊體和其他顯著特徵也能透過顏色顯示出來，讓你不會不注意到它們的貼片標記和反覆出現的效果。在複雜的設計中，設計者幾乎都需要這種手法，以便清楚區別圖案的各個組成部分——而且要從頭貫徹到結束，即便最後它們都要消融在圖案緯線裡也一樣。設計師的腦海中要井井有條。設計時要懂得：「知道要做什麼，再動手做」——任何可掌握這個重點的方式都有幫助。你可以用一種顏色畫出想要的塊體，再用另一種顏色畫出當中的細節，這麼做有很大的好處。重要的形式一旦確定了，便可在紙上留下不易去除的色漬以示底定，而其他容易擦掉

的地方都還可以在細節上自由地試驗。

形式與顏色

有一個誘惑創作者不見得都抗拒得了，就是為了方便而使用柔和色來打發粗糙的線條或形式。當形式已經固定，處理時往往只會做這件事。（參見第 19 章）。但如果形式尚未固定，還跟顏色一樣有待設計者決定，若還這麼做就是在規避設計的難題了。設計者不該以為，把一個圖案的顏色畫得很好看，就算完成製造商的所有要求。相反地，對方想要的是作業結果能讓人滿意的設計，這完全不亞於顏色的規劃。與其說這是設計配色規劃（colour-scheme）的問題，不如說是要規劃一個可供多樣化作業方式的圖案。要做到這點，你需要牢記清楚的不是色相（hue），而是每一種特定顏色的明度（value）和帶給人的官能感受。了解並且能說明哪些是強勢的顏色，哪些是後退色，哪些顏色的重要性相當（如果有的話），以及每種顏色的相對明度——這與誤導設計者偏離實際情況而以配色魅惑人完全無關；從製造商的角度來看，如果圖案全憑配色取勝，通常也不值得製造。

至於設計應該如何呈現給製造商，在此也稍做說明。

設計是形式和顏色的計畫圖

草圖應表明打算把設計做成什麼或執行出什麼結果。創作者的目的應該是把他要做什麼顯示出來，而且他應該限定在那個範圍之內。不論他在紙上畫了什麼，都應該把意思表達清楚。草圖是一種承諾，而且應該真誠繪製。但光是畫得漂漂亮亮，無濟於實際用途。至於，貪巧為草圖添加迷人的色彩或成品不會有的效果，不啻是在展示實際上根本無貨可賣的商品樣本一樣。但是，勤勉認真地運用想像力，可能讓創作者費盡了心思，卻仍然失去報酬。那又該如何呢？無論諺語怎麼說，誠實並不是策略的問題。就算是，誠實的人唯一可行的策略就是走正途。草圖的目的是提出會做成什麼的想法。那就該清楚給出。雖然某種程度的模糊也可能被接受，但前提是雖然還沒達到想法的點上，但推測可以發展出來，或是在附有施作圖（working drawing）之下，一切條件都已經清楚明白。

這時的施作圖不再只是承諾，而是保證，要非常明確才行。告訴工匠保證他必須做的事情。所有給工匠的訊息都要可靠有效。不符合這點的都是多餘——甚至更

糟；反而會讓工匠更困惑或是被誤導。

因此，設計師實作時不會太在意他的圖稿漂不漂亮。身為創作者，自然會以吸睛的形式來表現圖面。他會畫出堅實而且有表現力的線條，靠著品味挑選色澤，還能嫻熟地順勢改善；但只是順帶而為；如果把描繪弄亂能修正或改善設計效果，他也會毫不遲疑那麼做。反過來說，他可以面不改色地把討喜的外觀毀掉，用不透明的顏色批改，塗抹或刷掉、擦掉、改良、拼補他的圖面，並在上面說明註記，只要能更確保他的意思不被誤解，他都會去做。的確，從一個並不完美的圖稿就要做出甜美的製品，這當中還是有懸念；因為，即使施作圖已經很理想了，仍是要相當費勁才能把效果做到精確。舉例來說，跟在織品上比起來，一般材料上的輪廓看起來會較為堅實，而且色澤（在材料的整體效果中可能混合在一起）需凸顯到什麼程度，在執行作業時也得傷腦筋審慎斟酌。

避免自欺欺人

然而，設計就是設計——也就是試驗——去尋找某些不見得在一開始就能發現的事物，或許只有在多次失敗後才會發現，每一次失敗都會讓設計拋開一些漂亮的痕跡。

專心致力於設計的設計師，因為更在意執行的效果，反而不太注意畫在紙上的外觀好不好看——而且可以放棄當下所有的滿足，換取更令人滿意的運作結果。他會把結果考慮在內，而且知道繪圖只是達成目標的一個手段。

比方說，錦緞花紋圖案在實際執行時會使用同一顏色但差異不大的兩種暗色（shade，編按：指加入不等黑所調出的較暗色相），設計時我個人偏好在白紙上利用顏色來繪製圖稿——甚至可能在白紙上使用黑色。因為對比愈強烈，愈能顯出設計的缺點：讓你看到自己作品最糟的樣子。要把那樣明顯的形式做得令人滿意，你或許很肯定沒有比同一顏色相近的兩種暗色更讓人滿意的效果——當然，之所以會如此假設（了解設計師這行的人理所當然會這麼做），是因為你能將這兩種暗色自然和源自編織圖紋的過程有關考慮在內。另一方面，如果設計者用很柔和的色澤來操作，不僅會造成製造商辨識上的盲點（或許故意欺騙），也讓創作者盲目於自己的設計缺失；萬一真的以對比色來編織的話，最後只會大大失望。

然而，把一個自己處在劣勢的設計圖稿交給製造商，也非明智之舉；不過有時候創作者很值得多花一點時間，再用和基底色對比起來直率甚至粗獷的顏色再草擬

看看，只有當通過這形式的檢核後，才把裝束得宜的設計提交出去，確保夠迷人到能讓採購商滿意。以顏色為餌（並非設計的主要目的）引誘一時大意上勾的顧客，雖然也是藝術買賣的一種伎倆，但訴諸於此，不失公允地說，正好暗示設計者對自身創作才能缺乏信心。

一份設計的演變

準備施作圖的方式不只一種。設計存在於它自身中，是一個演變的過程，從來都無法保證結果會如何。有錯誤就要改善，而改善也可能導致偏離最初的提議。

舉例來說，假設有一個設計的細節讓人不滿意。自然會去把它擦掉，重新再來；但如果剛好沒有明顯露出來——也許可以取巧地塗上一個較深的顏色，只讓原初的線透顯出來，接著再用不透明的顏色重頭來過，但這次淺色要在深色上面——與你原本的意圖剛好相反。順道一提，如果圖案的印刷是淺色在深色之上，那麼最好立即用不透明顏料在較深色的基底上繪圖。確實，某些類型的設計（通常是填充得滿滿的），背景最好留到最後再填入。但是，如果重視自由和自發性，那麼從輪廓向中心進行的策略就錯了，尤其是畫出輪廓線：而用兩圈的筆觸（two-strokes）取代一圈筆觸畫出的一條線，更容易顯出僵硬。再者，如果不先以塊體統觀形式，等到它們周圍都填滿背景才確認，要改就沒那麼容易了。而最可靠又最微妙的線條，幾乎都是一筆畫成的。

描圖紙

在思緒澎湃下完成第一份草圖時，經常會發生不想放掉某些東西的情形。但當設計開展到完成時，很可能還是要放手。但基本上，施作圖中的每個細節都應該界定精確。率性粗略的草圖看似迷人，但對必須把它實行出來的人來說，那可是一點都不可愛，事實上那是你把自己不敢做、吃力不討好的任務丟給他們。比較好的折衷辦法是，草圖就做為草圖，設計者可以用描圖紙另外在草圖上描畫一份完成圖。

意外—器材工具的輔助

這樣子，就不必擔心已經做好的部分還要毀去重來。如果一時半刻沒畫對，也

只需再描一張，必要時再一張，精益求精，直到已盡全力。而且你始終都能保有原始圖稿中最原初的清新聯想，激發你的靈感。有經驗的人才知道充分利用描圖紙。有時會教學生在學校時別用。這在繪畫課上的用意都很好；但在實作設計中並不合理。當某些線必須重複或翻轉時，最便捷的方式就是用描的。徒手畫的品質會有意外的差異，雖然很有魅力，但出現在這裡無濟於事。事實上還會造成妨礙。重複必須若合符節，線條一定要在同一水平反覆出現才行。如果沒在器材工具的輔助之下繪製，等於事倍功半——這很荒謬。而器材工具的精準性造成的剛硬感，只要確保了必要的精準度，也能輕易矯正。

剛硬—不可或缺的精確

此外，施作圖中某一定程度的剛硬，決不像在繪畫中那樣令人討厭。這裡，圖稿本身並不重要——它只是達到目的的手段——絕對精確才符合它要能適當解釋的本質。含糊不清的繪圖人員之類的天才，對製造商來說毫無用處。

老實說，在設計實務中，不可能強烈堅持所謂的必要性。施作圖的功用就是把設計師的意思解釋清楚，不能光只是暗示。如果設計還不宜交到工匠手上，表示那還不是一份可做為施作承諾的設計。

引起聯想的暗示，這在草圖中頗為迷人，但在施作圖中就敬謝不敏了。設計者的首要職責是不要留下任何模糊或不確定的地方。如果他設計時習慣一步一步感受想要什麼，那就有必要另外繪製施作圖，或是優先以正確無誤的輪廓圖做為補充。在施作圖中，每一項必要的訊息都必須提供，而且要表達清楚。例如，某個色澤的深淺範圍（或許最終要融入其他顏色中）一定要界定清楚頭尾區間，以免搞錯。

關於自然界沒有輪廓的理論，無論是真是假，都與設計者無關。他會發現，必須有輪廓才能進行設計作業。當然，你也可以把大量的工作交給自己培養的、信得過的工匠；但除此之外，你無法指望照著你的圖跟做的人都能聰明解讀；而且你也無權期待他去釐清（如果你沒做，他就得做）你自己遲遲沒搞清楚的線條。如果你留下任何搞砸設計的機會，那也是你自己的錯，不是工匠。草圖的繪製在讓人一見就愛或瞬間失望之間取得的平衡，就算在執行之中粉碎無存，你仍會毫不遲疑地強化自己的繪圖——必要時帶點粗獷，這都比做成你不認同、或許還滿鄙夷的東西來得好。

不透明顏料—水彩

施作圖的精確可操作性至關重要，所以有些製造商堅持他們要用膠彩顏料或不透明顏料來執行。密實的媒材確實能把個別顏色或暗色的邊界明確標誌到無誤解之虞。確保安全做到這個程度，也就沒理由再說設計者不該用他最擅長的媒材作業了——他可以用最能掌控的媒材，或是最能表現他特地為製作材料設計的顏色質感。膠彩能呈現壁紙印刷的效果，水彩更能表現染色印刷、絲織品或瓷磚彩繪的質感；而為這些材料所做的設計最後若是以不透明顏料呈現，那會給人錯誤的印象，可能產生誤導。雖然在工作設計（working design）中，最沒必要顯示的就是完成物品的效果，但也沒理由給人性質差異的聯想。但這也不是說膠彩顏料是唯一能清晰呈現的手段。要記得，彩色塗料只要塗層夠溼潤，乾掉後便會出現鮮潤清爽的輪廓——非常鮮明，但設計者必須記住，印刷出的線條決不是這樣的色澤，因此可能需要加強設計。同樣的，留在圖稿上的鉛筆線條也有誤導的可能，都應該擦掉為宜。

有系統使用混合色澤—施作圖只是達到目的的手段

比起造成跟做的人執行時出錯，創作者自我誤導的風險根本是微不足道。設計師工作的進行不像畫家那樣，一邊畫一邊在調色盤上調合色彩，或在紙上調整深淺濃淡——而是必須在開始前做好準備，把顏色區別開來，而且需要時要盡量平塗。只要不會混淆，不太均勻也沒關係。設計者的職責是去配置一個清楚明確容易了解、不會讓人出錯的圖面。任何可能的疑慮都應該加上手寫註記予以釐清，即使這樣會干擾圖面。好的工匠自然喜歡乾淨俐落的圖面；但這並非設計的重點。施作圖的目的和好看與否無關。正確來說，它畢竟只是達到目標的一個手段。雖然整潔本身需以修訂的代價換得，但修訂有助於設計。急切於設計的設計者不該怕抹掉做出來的東西，或者說，破壞才能臻於完美。如果他猶豫著不願犧牲圖面的漂亮來換取效能，那就自我迷失了。至於完成，當施作圖向工匠傳達必須做的事情，便算大功告成。為了達到這個目的，施作圖的唯一目標，就是設計師必須精準知道自己的意思，並簡明清楚地表達——甚至加上強調，避免有疑慮。而任何媒材，只要有助於達成都算符合需求。

19 色彩

形式和顏色緊密相關— 顏色對設計的影響

　　顏色和構造的關係超越一般認知，它們其實更緊密地連結在一起。配色規劃（colour scheme）就是構造的一部分。

　　有時候會想先單獨進行設計的規劃，顏色部分留待之後再做考量。就某種意義來說，是可以，但案子的配色規劃會變得很困難。

　　把顏色留在最後考量，可能對設計造成不可控的影響、或破壞原本的效果。因此，顏色應該從一開始就擬定好計畫。才能安然無恙地倚賴它來改善原本形式中可能的缺陷或不足之處，把原本的沉悶變生動，太密的地方鬆開一些，雜亂的沉穩些，把過於溫和的地方強調出來，為平淡無奇賦予神祕感。不過，一旦圖稿底定了，你就不能再倚賴顏色做這些，儘管聰明又靈巧的設計師還是會用力修補缺失，如果他老是沒把錯誤改掉的話。

　　設計的配色用得不順當，帶來的災難會讓你大吃一驚。若是堅持為次要或不重要的形式塗上顏色，會立刻讓設計無可救藥地變形。而且，只要是由不懂創作目標為何的人來幫設計上色，這種事總是屢試不爽（或許上色者本身也該是一名設計師，而且要和創作者共鳴，能充分了解是否竄改了作品）。

圖稿不單表示顏色效果，還要有配色方案

　　有時候創作者多少也有這樣的失誤，就是在他為設計上色時沒考量到設計需要以各式各樣的不同配色來發表（這項條件和商業有關）——這是他分內應該提供的。事實上，一份彩色的設計，有些顏色就是無法淋漓盡致地展現出效果（也許某種效果就是無法從其他顏色獲得），因此必須就若干數量的色澤濃淡深淺提供詳細的關係圖，以便在編織、印刷或製造時對照應用。

斜向　　　　　　　　　水平　　　　　　　　　交替

圖 251： 不同配色規劃對同一份設計的影響

A　　　　　　　　　　　　　　　B

圖 252：不同配色規劃的效果

顏色的明度關係圖

設計者不只心裡該明白，也要在圖稿上表示清楚哪些是突出色、哪些是後退色，突出色和後退色的秩序為何——以及當中哪些顏色（如果有的話）是為了互相平衡而做的設計；因為這所有的事都和設計有關。

設計者同樣需注意的是，要了解並且能精確表示每一個色澤在設計中的作用。比方說，有色的輪廓也可以引入貼片的形式；但這時貼片明度（value）不宜太暗，不然可能會強調過度；但如果貼片的顏色較凸顯的話，為了兼顧兩方的效果，有必要把輪廓線畫得比預定的再更寬許多。這時，若是去改動圖稿中的強度，反而有失誠信。

簡而言之，顏色是設計的一部分，從一開始就應該如此考量。你當然可以把單一顏色的設計轉化為多色的設計；但最令人愉悅的效果不是來自這樣的轉化，而是自然而然、水到渠成的創造。

顏色造成的差異

圖案線條可以刻意用顏色來抵消。在棋盤格線上規劃的圖案，可以按照顏色的差異顯示出垂直或水平狀、對角線或十字線形的條紋（圖 251），條紋線路會在同一顏色的連續方向上彰顯出來。這相當明顯，幾乎不用多說；但對更複雜圖案的影響卻常常被忽略，因此仍有必要說明。

像圖 252A 中，改變圖案的顏色不僅能透過差異化使圖案生動起來，似乎還能放大圖案的尺度，甚至不必真有對角線就能有斜向排列的效果。在單色的配色中，水平帶狀（在 B 圖以淺色和暗色強調）很可能成為最突出的部分；但照現狀看來，它們實際上是中和了。圖 254 同樣可以清楚看到，透過改變垂直方向的顏色，很容易就能將垂直線給強調出來。

在圖 252 中，我們透過形式的不同演繹來顯示顏色的變化，這單純只是為了說明形式和顏色相互依存的事實——也就是一個如何取代另一個的地位，並且替它發揮作用，有時又如何以兩種方式來表現同一件事，其實也就是明度要一致。圖 253 的壁紙中，較小的細節是為了隔一段距離就和背景顏色融合而做的設計，而且是以一個中間色來界定尖瓣形狀——這是該圖的一項特徵。

圖 253：壁紙設計，採均勻布局，當中的小細節形成一定距離就有一個色澤的效果

圖 254：網狀圖案，透過顏色的交互轉換達到一定程度的形式調整

隨意的顏色

這類的例子在交織組成的條帶作品中反覆出現，例如，凱爾特泥金裝飾手抄本（Celtic illuminated MSS）中，顏色的變換幾乎就只是順著繪者的想法，以近乎偶發的方式打斷進展得太均整的色澤。即使是在比較流動式的紋飾中，創作者偶爾也會不顧形式，試圖以貼片的配色來產生多樣化的效果。

顏色可以緩和圖案的嚴肅和單調；設計者若不能得力於顏色的助益壯大膽子去繪圖，圖稿通常會顯得更嚴肅也更簡單。這一點在很需要利用顏色打造形式的幾何紋飾案例中非常明顯。

顏色和材料

毫無疑問地，大理石的使用促進了幾何形式的用途，就像古羅馬人用很小的紅黑二色石材在白色基底上鑲嵌出幾何圖形的地板（Opus Alexandrinum），看起來顏色總是不太均勻，卻因而緩和了形式的粗糙感，或者像科斯瑪蒂馬賽克（Cosmati mosaic）中，透過玻璃的小切面捕捉各種角度的光線折射出閃耀的色彩，極盡所能地讓圖案形式不要太嚴肅。但是，要平衡極為篤定的形式，無法單憑意想不到的顏色效果。舉例來說，阿拉伯式的幾何紋飾便很擅長跟基底線唱反調，藉此營造出引人注目的形式，要不這麼做，恐怕永遠不會有人察覺到它的存在。阿爾罕布拉宮裡，有許多磁磚鑲嵌圖案的顏色乍看之下很隨興。一經檢視即可證實，那肯定是最深思熟慮的計畫。有時是聚焦在幾個點上，成功打破相交線的單調排列。有時則是分布成環狀和放射狀，很有效地掩飾了建構圖案的格線，只要拉開一段距離觀看，它們就會彰顯出來。

經顏色柔化的幾何形式，偶然或奇巧的方案

這些圖案都有一個既簡單又最有效的方案，就是把它們構思成交互轉換圖案，就像圖 256 所示，將淺色單元保持為白色，同時去變化暗色的單元。

要進一步製造出微妙感，可以讓一半的暗色單元變成黑色，剩下的一半交替使用綠色和黃色。

圖 255：凱爾特飾邊，在顏色上任意變化

圖 256：從交互轉換的顏色系統中，有系統地偏離出去

在圖 257 的設計中，圖案的主要形式似乎以白色為框架；有一半的尖角十字形是同一種顏色，其他則以三種不同顏色交替呈現。但它們所產生的對角線幾乎被更暗色十字形的穩定效果給中和了。

這些都是非常出色的某種圖案類型，不會太工整，但有明顯的秩序。能讓你從當中發現一些東西——而那正是圖案的一大魅力。

圖 257：有系統地擾亂幾何菱形紋的一致性

透過顏色模糊形式

　　類似的系統也可以在更精巧的圖 259 中觀察到。這個系統構造在之字形的帶狀上（彼此相對，以便在之間形成菱形空間），以類似的之字形線（同樣相對）交錯組成。圖案裡，透過將一條直向和一條橫向的帶子全部塗黑，再把其他中斷掉的帶子交替塗上黃色、綠色、黃色和藍色，來營造出神祕感。設計出明顯又奇特的圖案特徵，方形切割和扭轉十字形的效果中一半是黑色、四分之一是黃色，另外有四分之一以藍色和綠色交替出現。

透過顏色強調形式

　　在圖 260 同一圖案但四個截然不同的演繹中，可以透過一個性質不那麼正式的設

計，看到顏色發揮的作用。A 強調出傳統渦捲紋的流動線，B 是花和小葉子的橫向趨勢，C 是在莖部之間的基底空間呈現出波浪形帶狀，D 則是相反方向的帶狀；而且，在同一調性上還能有進一步的變化。精心構思一個圖案時，透過這樣做凸顯這樣的特徵、那樣做凸顯那樣特徵的嘗試，很可能就創造出了與眾不同的設計想法。

這裡幾乎不用多做解說，一條突兀卻又必要的葉柄或莖，透過將它們的色澤明度調降到接近基底色，很容易就能讓它們縮回去，或是利用花的亮度將注意力轉移到花朵上；要是有兩種或更多的圖案一起混合生長呢？可以利用顏色來強化其中一種圖案的線條；同理，想為圖案製造重點，也可以在基底顏色上做出高明的變化來達成。

變化基底顏色

要改變基底的顏色不見得要技巧純熟，但必須非常小心做好管理。策劃的難度本來就和變化程度成正比。危險在於，為避免基底塗成不同顏色的貼片會太引人注意，不想那麼明顯就要把貼片的形狀圍起來。圍出形狀是這個遊戲的一部分，甚至還要限制範圍，以便對圖案的構圖發揮未必不重要的功用——如果沒這麼做，打個比方，那會變成樹葉的所有葉脈都朝向隨意的輪廓集中一樣。

改變基底顏色，在某種程度上可說是一種事後思考的想法，只有隨著設計的進展才會發生；但顏色貼片的形狀和位置最好在發展的初期階段就能確定好。

利用顏色來強調或模糊形式的效用是對等的，不管哪一種都要在權衡有利之下才為之。

圖 258：平面紋飾的動物設計

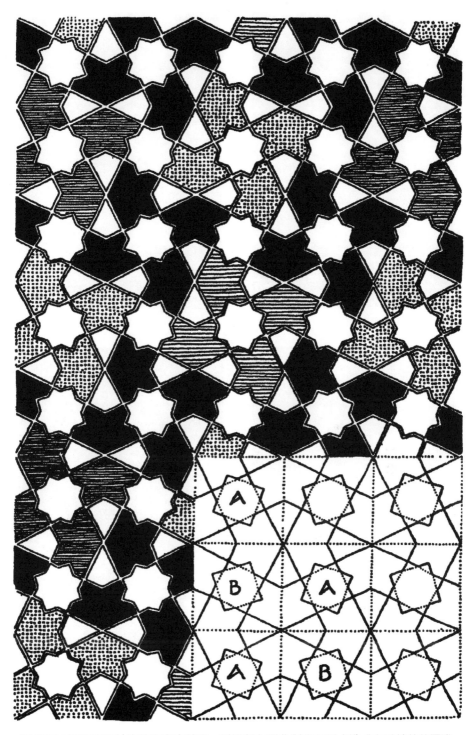

圖 259：阿爾罕布拉宮的馬賽克鑲嵌，透過顏色變化對幾何形式造成有系統的的擾亂

圖 260：相同形式的不同顏色處理效果

20 圖案創作

模仿和轉化

　　字典上說，圖案是「複製而成的東西」。或許這能說明為什麼人們常常把設計和盜用混為一談，或是誤以為設計不過是改編而已。轉化改造是一門無需難為情的專業技藝，除非他把這全當成了自己的獨創；但若是那樣，那也不是設計了。

　　不過話說回來，「設計」正確的字面解釋應該是「invention」（創作、創造）——我們將發現的一些不完全是自己的東西創作成自己的作品。

記憶和想像力

　　我們的所思所想，有超過一半是記憶而來。即便是我們最瘋狂的想像，所反映的只是將存在於我們之外的事物經過扭曲變形後的意象；至於個人特色，則是來自表面凹凸不平的心理鏡像，依個人的心理質量，對想像的事實映照出贊成或反對（或曲解）的描述。

具有傳統的古老作品—現代的自覺—原創性

　　以前的設計者在比我們還不純熟的時候，理所當然會運用熟悉的線條來工作，傾注全力義無反顧地把圖案做得完美——只有在不斷改進後，圖案才能變成自己的創作。拜占庭的馬賽克鑲嵌工匠，從不吝於運用熟悉的三角錐體變化出無限的組合；西西里的絲綢編織者在條紋線上進行設計，後來的義大利人則是運用翻轉的原理。哥德式的織品頻繁地採用所謂松樹或松果圖案的形式。有一段時期盛行使用對角線條紋。後來的物件中，約莫超過一個多世紀之久，總是看到雙彎曲線的設計方案。他們是這樣子將技藝練到精湛純熟。而我們，太在意也過於焦慮自己所做的是否新奇。拿了無新意的圖案來盛盤就端上桌，這當然不是設計。但原創也不意味著新奇。具開創性的創作者就算處理最古老的題材也能標誌出原創性。他不需要考慮原創的

271

問題，如果他本身具有，他的作品就會是原創的：因為他下意識不自覺就會那樣做。只有這樣不由自己所展現出的**獨創性**，才能為作品賦予**魅力**。

當今的條件

當今的設計者並非處在最有利於創作的條件下。可惜的是，他們不能在設計中呈現自己的自然情性，而是不斷被迫轉往別的方向。倒不是說個人情性被漠視之下失去了什麼金或銀的，如果流行的恰巧是黃銅或白鑞呢？我們的自由既不是要去遵循傳統，也不是為了精通一種風格，然後把它標舉成自己的。因為那吸引人的只是閃亮亮的新鮮感罷了。

在他們提出各種不合情理的要求中，其實我們也得到一些補償。他們激起我們的創造力。把困難攤在眼前，刺激我們找出解方。要成為實務設計者的必備要素之一就是戰鬥力——享受對棘手問題的反擊。在有利的條件下，能力較弱的創作者也可能得到好結果。只有在逆境中達成目標，才能證明自己的堅強實力。

靈感

靈感的降臨既是無中生有、也在既有中醞釀：可以肯定的是，稱職的設計師沒有一個不是無窮無盡地認真研究，不僅鑽研自然本質，也涵蓋舊的作品。但他並不直接使用這些作品，也不常拿來參考，除非是在設計之初預做準備時，或許會用來重新整理自己的記憶。

要讓設計能水到渠成自然地生出來，只有當那些不知從何冒出的想法在腦海中還是流動狀態時才可能發生——在這樣的狀態中，他眼裡所見的真實會化為別緻的形式從他的指尖流轉出來。

自然能幫多遠

要從自然中直接取用來設計，這是不可能的。一個設計者必須熟悉自然的形式、自然的色彩、還有自然的生長方式等，尤其要熟悉一切對他來說具有紋飾暗示的事

物。但在進行設計時，他不太會用到這些記憶中的東西。而是那些當下自然浮現在他腦海中，以及順著目的不請自來的部分。其他的都是多餘。紋飾消化不了那麼多。

舊作品的使用

就和自然不能直接做為設計動機一樣，舊作品也是如此。傳統已然成為人的一部分，以至於人們不再能覺察出它的來由和根源；也不了解那些並不全是自己所有，不能任意使用。此外，如果想保有設計的創造力，就算有意識地借用也有風險。

設計師和專業技藝

邁向實務設計師之路，第一步就要了解到，即便是最簡單的手工藝品或機器製品，只要參與其中的設計就會涉及許多事情。業餘者對圖案專業工作清單感到厭惡也不是沒道理，但卻自我感覺良好地堅信自己再不濟也能做得更好。或許吧，如果是有品味的人也許可能，前提是他具有技術條件的必要知識。如果沒有，他肯定做不到。

所有的行業都需要學習。在初學者和有心問鼎之人向前邁進的路途中，困難必定會接連出現。沒經驗的人一定會癡想著，只要製造商給機會，他們就能設計圖案。但其實這整件事沒那麼簡單。或者更確切地說，只有一生致力於此道之人，才可能駕輕就熟。一名設計者無論稟賦如何，在嫻熟製造條件之前都無法實際派上用場。只有當他對案子的難題有了充分了解，他才能夠——憑著勇氣，避免或招架得了這些問題。

除了設計的機械式構造之外，設計者還必須對所有材料有所了解，那是把他的設計實現出來的手段。他必須學會按照給定的比例和設定好的調色盤顏料來進行工作，此外還得限制自己只能從中選用少數的顏色。他也得考慮到，設計要從兩個相反的角度來評斷，一個是從圖案設計書來看，另一個是從裝飾規劃的放置處所；同時，他還得面對快速的時尚潮流，總有愚蠢之人或利害關係者不斷試圖把他套入流行的觀點裡。

創作者的性格

到了那時，他已然學會了專業技藝，並且充分發展出美感和表現能力（希望如此），他還必須進一步成為一位藝術工作者。但除非他有值得表現的東西，不然有能力完美呈現也不見得讓他更占優勢。最好的設計無需言說。它要不就在那裡，不然就不存在。你感受著並且欣賞它，不然就是渾然無感。為了能夠表現出這類不明確的質量——自然的喜悅、目的、思想、人類的同理心、感覺、詩意，或任何其他可能的內容——的確需要工匠的訓練；創作者正是從工藝製品中發揮表現力；沒有這種訓練，他會失去語言而無法表達；但是，不管我們如何看待設計和當中的機制，吸引我們的都不光是製造的工匠那麼簡單，甚至也不是創作者，而是隱身在後的「人」。是他身為人的性格，賦予藝術真實和經久不衰的價值；並不是把他的自我覺察強推給我們，而是不僅在作品中、更在啟發作品的崇高理想中，或許他自己也不知為何，但他所揭示出的獨特性卻以他的方式揭示了美的追求。

21 圖案設計的發展
本文自阿莫爾・芬恩增訂二版加入

十九世紀的設計資料

以下插圖用來說明維多利亞時代中期到當今的圖案設計，盡可能按時間順序排列。

在機器製造生產的織品布料中，特別是壁紙、印花裝飾布和掛毯，單元的重複在技術上有其必要，它們主要仿自早期的西西里掛毯，但十七世紀進口到英國的中國彩繪掛畫也對設計產生了影響。

奧古斯都・威爾比・普金和哥德式復興─國會大廈的設計

十九世紀初，有一位傑出人物名為奧古斯都・威爾比・普金（Augustus Welby Pugin），既是建築師、設計師，也是藝術作家。他與哥德復興式風格密切相關，與建築師查爾斯・巴瑞爵士（Sir Charles Barry）一起負責英國西敏寺國會大廈（House of Parliament）的許多裝飾細節。插圖中有兩幅他的設計，圖 261 a 是為國會大廈設計的軟面立體紋壁紙，圖 261 b 是掛毯設計。

流行於維多利亞時代中期

流行的風格或時尚往往是設計的一個重要因素。維多利亞時代中期流行把牆面分割成數個嵌板：壁紙設計成嵌板中間的填充，再為嵌板加上飾邊框。大約在 20 世紀初左右，這樣的風潮又再度興起。

圖 261
a：雕版壁紙，A. W. 普金於
　　1848 年為國會大廈設計

b：掛毯設計，A. W. 普金

圖262：嵌板處理，歐文・瓊斯

歐文‧瓊斯和古代西方及東方藝術

圖 262 是由歐文‧瓊斯（Owen Jones）所設計的一個例子，他被認為是當時古代西方與東方藝術的最高權威。這個設計於 1867 年由傑福瑞與艾倫先生公司（Messrs Jeffrey & Allen）在巴黎工業展覽會（Industrial Exhibition）展出。歐文‧瓊斯著作的《紋飾法則》（Grammar of Ornament）於 1856 年出版，這是一部對學生和關注風格裝飾設計的人都具有重要價值的獨特作品。

布魯斯‧詹姆斯‧塔爾伯特

這個時期的另一位著名人物是布魯斯‧詹姆斯‧塔爾伯特（Bruce J. Talbert），他的鮮明性格對家具和裝飾設計產生了主導性的影響。雖然是普金的追隨者，但他以自己獨特的方式處理哥德式風格，雖然在原則上忠於這種風格，但相對地較不受形式主義的限制，進而發展成適合當時家居條件的風格。後來，他開始大膽採用詹姆斯一世時期（Jacobean）的風格，但在裝飾細節中明顯受到日本文化的影響。塔爾伯特的《哥德式風格：應用於家具、金屬製品與家飾品》（Gothic Forms Applied to Furniture, Metal Work, and Decoration for Domestic Purposes）於 1868 年出版，隨後於 1876 年出版《古代與現代家具示例：掛毯、金屬製品、裝飾》（Examples of Ancient and Modern Furniture, Tapestries, Metal Work, Decoration, & c.）。後者說明了塔爾伯特在皇家學院（Royal Academy）展出的幾個設計。他的「向日葵」壁紙設計（Sunflower，圖 263）由傑佛瑞先生公司（Messrs Jeffrey & Co.）製造，並在 1878 年巴黎世博會上獲得金獎。這款設計非常受歡迎，而向日葵也成了美學裝飾風格中的基本圖案。

艾德溫‧威廉‧高德溫

與塔爾伯特同時期的艾德溫‧威廉‧高德溫（Edwin William Godwin），雖然受過建築師的培訓，但做為應用藝術設計師、講師和作家的表現更為出色。他對日本藝術無可比擬的興趣明顯表現在他的壁紙設計中，圖 264 b 這款壁紙於 1873 年由傑弗瑞先生公司生產製造。

圖 263：「向日葵」壁紙，B. J. 塔爾伯特

圖 264：E. W. 高德溫的設計
a：織品

b：壁紙

威廉・莫里斯

　　而與現代工藝和裝飾藝術相關、且最富盛名的當屬威廉・莫里斯（William Morris）。早在 1861 年，他便協助創立位在皇后廣場的馬歇爾・佛肯納先生公司（Messrs Marshall Faulkner & Co.），並於 1877 年在牛津街開設辦公室與展示間。在默頓修道院（Merton Abbey）的工作室和作坊則是於 1881 年成立。根據路易斯・佛爾曼・戴伊（Lewis Foreman Day）在《藝術期刊》（Art Journal，1897 年）〈威廉・莫里斯專題〉（Monograph on William Morris）文中的描述：「該公司的早期作品風格顯然也是哥德式；而且風格強烈到能在 1862 年的展覽中因『對中世紀作品的精確模仿』而獲頒獎牌。受獎評語或許是評審觀點，而非參展者的目標；但可見當時這家新公司在開始營運時，免不了也要從傳統工藝的老路入手。不過，莫里斯很快就將哥德風化為自己的風格，並且用來表現他自己。」

　　「格紋」（Trellis，圖 265 a）是莫里斯設計的第一款壁紙，於 1862 年生產。印刷在亞麻布上的「特頓」（Trenton，圖 265 b）是典型的莫里斯設計，當中有很明顯的哥德式傳統風格。

藝術工作者同業公會

　　威廉・莫里斯是藝術工作者同業公會（Art Workers' Guild）的創始人之一，此外還有華特・克藍（Walter Crane）、路易斯・佛爾曼・戴伊（Lewis F. Day）以及其他人。他對藝術與工藝協會（Arts and Crafts Society）的組成、以及舉辦會員作品的展覽上也扮演著重要角色，該協會以簡約實用為普遍特徵，特別是在家具方面，以適當使用材料和良好構造為主要考量，反對不必要的裝飾。協會規定，必須公布設計師和工匠的名字——這對以前普遍處於商業圈外沒沒無聞的工匠階層來說，可說是遲來的正義。

華特・克藍

　　華特・克藍（Walter Crane）身兼畫家、插畫家和設計師，很早就以繪製童書插畫而聞名。他的第一款壁紙由傑弗瑞先生公司（Messrs Jeffrey & Co.）於 1875 年製造，是為幼兒房做的裝飾設計，主題是「六便士之歌」（Sing a Song of Sixpence）。儘管仍帶有克藍的插畫風格，但處理上確實具有裝飾性：直率的分區和主題的交替，使

圖 265
a：格紋壁紙，威廉·莫里斯

b：「特頓」，印刷在亞麻布上，威廉·
莫里斯

它免於圖畫表現不受歡迎的批評。他的壁紙「瑪格麗特」（Margarete）1876年在費城展出時，因「卓越與潔淨的優秀設計」而獲頒金獎。從1870年至1890年，人們習慣將牆壁分為簷壁飾帶、填充區與護牆板；近來護牆板已不再流行，但簷壁飾帶無論是素面或有裝飾的都被保留了下來。「瑪格麗特」可以單獨使用，也可以在克藍的護牆板「阿爾克斯提斯」（Alcestis）與「百合花和鴿子」（Lilies and Dove）之間做為填充。這些作品出現在蘇登與艾德蒙森（Sugden & Edmondson）著作的《英國壁紙史》中（History of English Wall-paper，1925年，巴茨福德出版）。另一個設計「孔雀與阿莫里尼」（Peacocks and Amorini，圖266 a）在1878年的巴黎世博會上也同樣成功。「金剛鸚鵡」（Macaw，圖266 b）則是設計於1908年。

路易斯・佛爾曼・戴伊

　　路易斯・佛爾曼・戴伊（Lewis F. Day）和克藍是同時代的人，但在應用藝術領域的涉略範圍更廣，他在這方面的技術知識很豐富且卓越。儘管他的作品具有強烈的個人色彩，完全屬於他自己的風格，但他的態度相當開放包容，總是樂於欣賞他人的作品——無論新舊。他曾在國家藝術培訓學校（National Art Training School）——也就是後來的皇家藝術學院（Royal College of Art）——擔任歷史紋飾的講師；多年來，他擔任教育委員會好幾個設計分部的主考官，也在開放給不列顛群島藝術學生參加的全國競賽中擔任審核人。他還曾擔任過一段時期的《藝術期刊》（Art Journal）編輯。戴伊對藝術的興趣非常廣泛，1884年，他在倫敦梅克倫堡廣場的住所，討論創立藝術工作者同業公會（Art Workers' Guild）事宜，四年後成立了藝術與工藝協會（Arts and Crafts Society）。身為孜孜不倦的工作者，他還抽出時間寫了一系列關於圖案與應用藝術的著作，這些書可說是前所未見的佳作，對有志於此的學生來說十分珍貴。最早的一本是1882年的《日常藝術》（Every Day Art），接著是《紋飾中的自然》（Nature in Ornament）。然後有《圖案解析》（The Anatomy of Pattern）、《紋飾設計》（The Planning of Ornament）、《紋飾與應用》（The Application of Ornament）這三本作品。前兩本經擴編整合在本書中，即《紋飾圖案設計法》（Pattern Design），於1903年首次發行；第三本則在1904年以《紋飾與其應用》（Ornament and its Application）為題，擴編後重新發行。

　　本書展示了戴伊的兩款壁紙設計。「羅馬式」（Roman，圖267 a）與「科莫」（Como，圖267 b）皆由傑弗瑞先生公司於1894年生產。

圖 266
a:「孔雀與阿莫里尼」，
　　壁紙，華特·克藍

b:「金剛鸚鵡」，
　　壁紙，華特·克藍

圖 267
a：「羅馬式」，
　　壁紙，L. F. 戴伊

b：「科莫」，
　　壁紙，L. F. 戴伊

查爾斯・法蘭西斯・安尼斯里・渥西

很多人認為設計是一種專門的藝術形式——特別是應用藝術。這是一種誤解。無論是繪畫、雕塑還是建築，設計對於任何創造性工作都是必要的。它似乎也吸引著未經專業設計訓練的藝術工作者。例如，華特・克藍便是畫家兼插畫家；普金、歐文・瓊斯、塔爾伯特和高德溫最初接受的是建築師訓練。查爾斯・法蘭西斯・安尼斯里・渥西（Charles Francis Annesley Voysey）也是如此，儘管他以住宅建築而聞名，但他可能更為人所知的是他的設計師身分。他之所以從事這項工作，是因為很難找到讓他滿意、能與他的建築設計協調的家具和配件。渥西的設計範圍包括家具、壁紙、懸掛用的織品、地毯、照明裝置，甚至餐具及刀叉等。在他所有的設計中，簡約是主要特點，透過選擇材料、良好的形式、相稱的比例，以及嚴格遵守工藝條件來獲得效果，而不是在構造上附加任何裝飾。他的圖案設計形成的裝置堪稱一絕，儘管極傳統和嚴謹，其中又以鳥類形式的使用最受矚目。這裡展示了兩款典型的壁紙設計（圖 268 a、268 b）。

藝術與工藝協會—厄尼斯・威廉・金森—新藝術風格—歐洲大陸的設計—巴黎：W・洛瓦德利—柯倫波

藝術與工藝協會的著名成員包括家具設計師渥西和厄尼斯・威廉・金森（E. W. Gimson）。無疑地，這個協會帶給家具設計深遠的影響，並協助推動被稱為「新藝術」時期的發展。壁紙、織品和一般裝飾設計也受到廣泛影響。細節編排變得更加嚴謹，表現也更討喜。這裡有兩個典型風格的例子，大約都是二十世紀初左右的作品：利伯提先生公司（Messrs Liberty & Co.）製造的凸紋織錦（圖 268 c），與洛特曼先生公司（Messrs Rottmann & Co.）製造的壁紙（圖 268 d）。將這些英國的例子與同時期法國的設計相比，比方說由巴黎的洛瓦德利—柯倫波（W. Lovatelli-Colombo）推出的設計（圖 269 a、b、d），顯示出新藝術即將迎來頂峰時期的華麗趨勢。

維也納：喬瑟夫・霍夫曼

維也納的喬瑟夫・霍夫曼（Josef Hoffmann）有一個極簡編排的作品（圖 269 c），預示了新近純幾何形式的應用。

a：C. F. A. 渥西

b：C. F. A. 渥西

c：利伯提先生公司

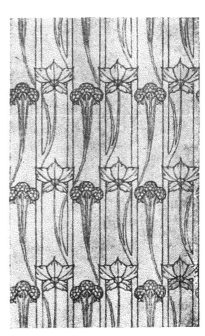

d：洛特曼先生公司

圖 268：約 1900 年的英國設計

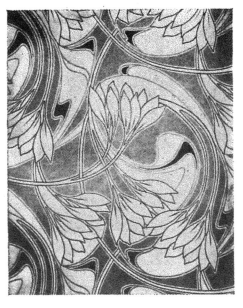

a：洛瓦德利－柯倫波，巴黎

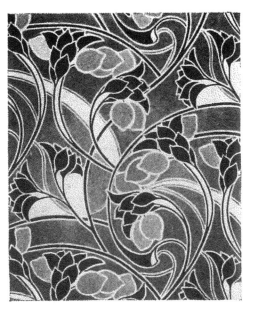

b：洛瓦德利－柯倫波，巴黎

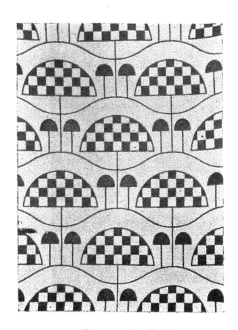

c：喬瑟夫・霍夫曼教授

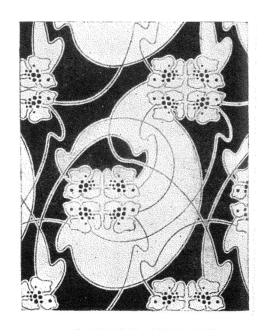

d：洛瓦德利－柯倫波，巴黎

圖 269：1900 年左右典型的法國與德國圖案

1914 至 1918 年這段期間（編按：第一次世界大戰期間），對所有形式的應用藝術來說都非常不利，直到 1918 年之後才恢復這方面的活動。其實在戰前，就有一些品味變化的跡象，特別是在歐洲大陸，人們對新藝術已經逐漸反感。由於這種風格過於氾濫，變相產生極端相反的需求，而且新趨勢走向嚴格，與浮誇放縱相對立。

．

未來主義的影響—莫里斯・杜弗雷尼、柏卡爾特—幾何圖案—斯特帕諾瓦

在某些方面，未來主義運動（futuristic movement）對美術界造成了影響，這在莫里斯・杜弗雷尼（Maurice Dufrène）與柏卡爾特（Burkhalter）的設計（圖 270 a、270 b）中相當明顯。而斯特帕諾瓦（Stépanova）的設計（圖 270 c）則是大膽採用簡單的幾何圖案；但另外兩個分別來自柳波芙・波波瓦（Lyubov Popova）和斯特帕諾瓦的設計（圖 270 d、270 e），單純感令人聯想到原始的編織。

現代主義藝術

自 1918 年以來品味的變化更為明顯，尤其在法國，當時進入了稱為「現代藝術」（Modernistic Art）的時期。不過，卻讓人聯想到過去的事物——或許在所難免。就如俗話說的，太陽底下沒有新鮮事，但還是能在宣稱的新事物中，找出一些風格的影響。新穎的地方可能只在表現方式上。在現代主義設計中，肯定能發現路易十六風格和帝國風格的影響。

喬治・瓦爾米爾

從圖 271 至 272 可以看到，喬治・瓦爾米爾（George Valmier）的設計脫離了傳統紋飾慣例，這種新嘗試相當有趣。其中的細節都是直率的幾何形式，有趣的部分主要來自於色彩。

a：莫里斯・杜弗雷尼（Maurice Dufrène）

b：柏卡爾特（Burkhalter）

c：斯特帕諾瓦（Stépanova）

d：波波瓦（Popova）

e：斯特帕諾瓦（Stépanova）

圖 270：現代歐陸圖案

圖 271：幾何式圖案，喬治・瓦爾米爾，巴黎

強烈的色彩效果

有個持續了好幾年的**趨勢**是，人們會將明亮甚至粗俗的顏色以不見得和諧的方式並排，這可推測是回應戰後的一種表現。

赫曼・賀佛特

維也納的赫曼・賀佛特（Hermann Huffert）設計的織品（圖 272 c），很少人會注意到當中的幾何元素。他的配色規劃相當節制，僅由黑、白和紅色組成，但效果極佳，而且配置得宜。

但圖 272 d 的「風景」圖案有不同的變化。這類型的作品雖然經常被採用，但在許多例子中算不算成功仍難斷定。一般認為太過寫實；在進入機器生產製造後免不了會出現為了確保圖案能讓人滿意，而認為重複單元的處理必須遵守傳統慣例的現象。

這個圖例是喬瑟夫・霍夫曼（Josef Hoffmann）在維也納應用藝術學院（School of Applied Art）授課的作品，以鳥瞰視角把這張圖處理得相當出色；沒有試圖呈現實際的樣貌——細節完全是象徵性的，巧妙地編排成全面遍布型的圖案。

現代的**趨勢**不一定能得到普遍的認同，但如果是真誠的創作，就必須視為健康且激勵人心的發展，應該嘉許倡導者勇於嘗試擺脫定型化和習以為常的傳統。

幾個世紀以來，藝術的發展就是一個演變的過程。透過所有不斷變化的風格，在各種雜亂影響和交互作用中翻騰起伏，藝術不斷地重生——以相同的衝力推動無數工作者互助、激盪、以及專注致力於累積經驗而得到歷久彌新的結果。在不斷變化、克服看似不相容的差異之下，藝術被視為許多心靈智性的結晶，堅定追求著相同的理想。

a 和 b：織品設計，喬治・瓦爾米爾，巴黎

c：織品設計，赫曼・賀佛特，維也納

d：織品設計，喬瑟夫・霍夫曼的課
堂，維也納應用藝術學院

圖 272：現代歐陸圖案設計

專有名詞翻譯對照表

英文	中文
Alcestis	阿爾克斯提斯
Alhmbresque	阿爾罕布拉宮式的
Anglo-Saxon	盎格魯－薩克遜
arabesque	阿拉伯式藤蔓花紋
Art Journal	藝術期刊
Arts and Crafts Society	藝術與工藝協會
Augustus Welby Pugin	奧古斯都・威爾比・普金
block printing	雕版印刷，block：印版
brickwork	砌磚結構
brocade	凸紋織錦
Bruce J. Talbert	布魯斯・詹姆斯・塔爾伯特
Burkhalter	柏卡爾特
C. F. A. Voysey	查爾斯・法蘭西斯・安尼斯里・渥西
Celtic	凱爾特
Celtic illuminated MSS	凱爾特泥金裝飾手抄本
Chaldean	迦勒底
chenille	繩絨線
chequer	棋盤樣式
chessboard	西洋棋棋盤
chevron	鋸齒形
colour scheme	配色規劃
Como	科莫
convolution	渦捲迴旋
cresting	頂飾
cretan	克里特
cretonne	印花裝飾布
Cyprus	塞普勒斯
dado	護牆板
damask	錦緞花紋
diamond	菱形

英文	中文
diaper	菱形紋
distemper	膠彩顏料
E. W. Gimson	厄尼斯‧威廉‧金森
Edwin William Godwin	艾德溫‧威廉‧高德溫
Every Day Art	日常藝術
evolute spiral	漸屈螺旋
Examples of Ancient and Modern Furniture, Tapestries, Metal Work, Decoration, & c.	古代與現代家具、掛毯、金屬製品、裝飾示例
flock wall-paper	軟面立體紋壁紙
fret	回形紋
frieze	簷壁飾帶
fringe	穗狀緣飾
futuristic movement	未來主義運動
Georges Valmier	喬治‧瓦爾米爾
Gothic Forms Applied to Furniture, Metal Work, and Decoration for Domestic Purposes	哥德式風格：應用於家具、金屬製品與家飾品
Gothic revival	哥德式復興
guilloche	扭索紋
Hermann Huffert	赫曼‧賀佛特
History of English Wall-paper	英國壁紙史
Houses of Parliament	國會大廈
inhabited pattern	棲居圖案
Josef Hoffmann	喬瑟夫‧霍夫曼
lattice	格線，格紋
lengthening piece	加長件
Lilies and Dove	百合花和鴿子
Lyubov Popova	柳波芙‧波波瓦
Macaw	金剛鸚鵡
Margarete	瑪格麗特
masonry	砌石工藝
mathematical planning	精確設計

英文	中文
Maurice Dufrene	莫里斯・杜弗雷尼
Messrs Jeffrey & Co.	傑佛瑞先生公司
Messrs Liberty & Co.	利伯提先生公司
Messrs Marshall Faulkner & Co.	馬歇爾・佛肯納先生公司
Messrs Rottmann & Co	洛特曼先生公司
Mid-Victorian	維多利亞時代中期
Mitla	密特拉
Modernistic Art	現代藝術
Monograph on William Morris	威廉・莫里斯專題
moulding	線腳
National Art Training School	國家藝術培訓學校
Nature in Ornament	紋飾特性
niello	黑金鑲嵌
ogee	雙彎曲線
Ornament and its Application	紋飾與其應用
overturn	翻轉
Owen Jones	歐文・瓊斯
panel	嵌版
patch	拼貼，貼片
patera	圓盤飾
Peacocks and Amorini	孔雀與阿莫里尼
pierced work	鏤雕作品
pilaster	壁柱
plait	辮子狀，編成辮子
point to point	點對點，從一點到另一點
pounce	轉印粉。Pouncing：轉印法
power loom	動力織布機
Roman	羅馬式
rosette	圓形花飾。玫瑰花形
Royal Academy	皇家學院
Royal College of Art	皇家藝術學院

英文	中文
sateen	（緯向）緞紋布
satin	（緯向）緞子，緞紋布
School of Applied Art	維也納應用藝術學院
scroll	渦捲紋
selvedge	織邊
shintzes	印花棉布
shuttle	梭子
Sing a Song of Sixpence	六便士之歌
single	單件
spandrels	拱側
spiral	螺旋形
squat diamond	寬扁菱形
stencil	模版。Stencilling：模版印刷
Stépanova	斯特帕諾瓦
stepped pattern	階梯式圖案
Sugden & Edmondson's	蘇登與艾德蒙森
SUNFLOWERS	向日葵
swastika	卍字飾（古印度吉祥標誌）
tapestry	（手織的）絨毯
tartan	方格花紋
terry	毛圈
tesselate	鑲嵌紋飾
tesserae	小塊鑲嵌大理石（或玻璃）
The Anatomy of Pattern	圖案解析
The Application of Ornament	紋飾與應用
The Art Workers' Guild	藝術工作者同業公會
The Planning of Ornament	紋飾設計
tilt pattern	鋪磚圖案
tint	色澤，濃淡，淺色
tracery	花窗
trellis	格子，格子結構，格線
Trellis	格紋

英文	中文
Trenton	特頓
turnover	翻轉
unit	單元
upholstery	坐椅面料
valances	帷幔
velvet	絲絨
Vitruvian scroll	維特魯威式渦捲
W. Lovatelli-Colombo	洛瓦德利－柯倫波
Walter Crane	華特‧克藍
warp	經線
weft	緯線
William Morris	威廉‧莫里斯
working drawing	施作圖

國家圖書館出版品預行編目（CIP）資料

紋飾圖案設計法 / 路易斯 . 佛爾曼 . 戴伊（Lewis F. Day）著；游卉庭譯 . – 初版 . – 臺北市：易博士文化，城邦事業股份有限公司出版：
英屬蓋曼群島商家庭傳媒股份有限公司城邦分公司發行, 2024.03
　面；　公分
譯自：Pattern design : a book for students, treating in a practical way of the anatomy, planning and evolution of repeated ornament
ISBN 978-986-480-290-6（平裝）

1.CST: 圖案　　2.CST: 設計

961　　　　　　　　　　　112004137

DA1033
紋飾圖案設計法〔增訂二版〕

原 著 書 名 ╱　PATTERN DESIGN : A book for Students, treating in a practical way of the anatomy, planning and evolution of repeated ornament
作　　　　者 ╱　路易斯‧佛爾曼‧戴伊（LEWIS FOREMAN DAY）
增 訂 二 版 ╱　阿爾莫‧芬恩（AMOR FENN）
翻　　　　譯 ╱　游卉庭（初稿）、易博士編輯部
責 任 編 輯 ╱　何湘葳、蕭麗媛
行 銷 業 務 ╱　施蘋鄉
總 編 輯 ╱　蕭麗媛

發 行 人 ╱　何飛鵬
出　　　　版 ╱　易博士文化
　　　　　　　　城邦文化事業股份有限公司
　　　　　　　　台北市南港區昆陽街 16 號 4 樓
　　　　　　　　電話：(02) 2500-7008　　傳真：(02) 2502-7676
　　　　　　　　E-mail：ct_easybooks@hmg.com.tw
發　　　　行 ╱　英屬蓋曼群島商家庭傳媒股份有限公司城邦分公司
　　　　　　　　台北市南港區昆陽街 16 號 8 樓
　　　　　　　　書虫客服服務專線：(02) 2500-7718、2500-7719
　　　　　　　　服務時間：週一至週五上午 09:30-12:00；下午 13:30-17:00
　　　　　　　　24 小時傳真服務：(02) 2500-1990、2500-1991
　　　　　　　　讀者服務信箱：service@readingclub.com.tw
　　　　　　　　劃撥帳號：19863813　戶名：書虫股份有限公司
香 港 發 行 所 ╱　城邦（香港）出版集團有限公司
　　　　　　　　香港九龍土瓜灣土瓜灣道 86 號順聯工業大廈 6 樓 A 室
　　　　　　　　電話：(852) 2508-6231　　傳真：(852) 2578-9337
　　　　　　　　電子信箱：hkcite@biznetvigator.com
馬 新 發 行 所 ╱　城邦（馬新）出版集團【Cite (M) Sdn. Bhd.】
　　　　　　　　41, Jalan Radin Anum, Bandar Baru Sri Petaling,
　　　　　　　　57000 Kuala Lumpur, Malaysia.
　　　　　　　　電話：(603) 90578822　　傳真：(603) 90576622
　　　　　　　　Email：services@cite.my

視 覺 總 監 ╱　陳栩椿
封 面 構 成 ╱　簡至成
內 頁 排 版 ╱　林雯瑛
製 版 印 刷 ╱　卡樂彩色製版印刷有限公司

2024 年 3 月 14 日初版 1 刷
ISBN 978-986-480-290-6
定價 800 HK＄267